U0043558

TRUTH・BALE

真相・巴萊

《賽德克・巴萊》的歷史真相與隨拍札記

郭明正　著

賽德克・巴萊
Seediq Bale

【序】

英雄、英雄崇拜及其反命題

周婉窈
（國立臺灣大學歷史學系教授）

本書作者Dakis Pawan郭明正先生擔任電影《賽德克‧巴萊》的族語指導，在這樣的因緣之下，有了這本《真相‧巴萊》。不過，這本書不是臨時為了應景而寫。Dakis先生出生在清流部落，是霧社事件馬赫坡部落餘生者的後裔，如同在戒嚴時代成長的我們這一代人，無從知道霧社事件。等他了解到這個事件對族人的重大衝擊之後，在鄧相揚先生的鼓勵下，自一九九一年起開始向部落的老人家請教詢問，老人家真的是嚇破膽，但還是慢慢會講給這個族裡的後生小子Dakis聽。這本書在歷史的部分，奠基在他長期的探訪和研究上，另一部分則是「跟拍」的感想，兩相結合，而有了這本引人入勝的書。

「真相‧巴萊」的意思是「真正的真相」。為什麼Dakis先生要寫這樣一本書呢？

「霧社事件」這四個字可以說響噹噹，一提起來，給人如雷貫耳之感。不過，霧社事件對我們來說，恐怕還是迷茫多於清晰，甚至誤解多於了解。可以稍稍感到寬慰的是，這一、二十年來，我們逐漸聽見遺留在部落的聲音。這是歷經幾度浩劫後的遺音，其微弱、其殘缺，可想而知。雖然如此，部落的聲音畢竟終於慢慢浮現了。Dakis先生受邀擔任《賽德克‧巴萊》影片的族語指導時，不是沒有猶疑，因為電影的情節很可能不符合、甚至嚴重悖離他所認知

的事件真相，但最後他選擇承擔。電影作品是導演的創作物，雖是以真實事件為題材，畢竟不是歷史研究，情節要做何安排，是編劇和導演的事。但是，身為霧社事件餘生者後裔，並且負載著部落老人家的遺音，Dakis先生有他的責任，那就是將他所了解的霧社事件提供給讀者參考。

在這本書中，讀者可以讀到和電影情節不同的記述，例如，莫那‧魯道（應該說馬赫坡社）並未參與人止關之役，也未捲入姊妹原事件，倒是參與了電影沒演的薩拉茅事件。此外，本書很重要的還在於Dakis先生對賽德克族Gaya的詮解，並試著從Gaya的角度理解霧社事件。

Gaya是祖訓、傳統規範或律法之意，是賽德克文化的根基，也是行為的最高準則。Dakis先生指出，霧社事件是賽德克族德克達亞群（Tgdaya）在Gaya遭受空前浩劫之下的大反撲。善哉斯言！臺灣原住民的「獵首」有一定的條件，且有一定的規範要遵循，「個人性」很低；影片中莫那‧魯道和鐵木‧瓦力斯因小故結下樑子、互擲狠話，一個說長大後要取你的頭，一個說不會讓你長大，其實這脫離原住民本事，比較像漢人的想像。再如清流部落老人家所傳述的，莫那‧魯道次子巴索因中槍不堪其苦，示意族人解除他的痛苦，最後哥哥達多逼不得已而開槍；電影中則由虛擬的少年巴萬執行，這既不符合史實，也違反賽德克社群的長幼秩序。

以上這些質疑不是要對電影提出批評，我想Dakis先生無意（也無權）要求電影符合他所認知的史實。但指出不同之處是他的責任，就如同若有人問我，到底電影中哪些地方欠缺文獻根

據？哪些是史事的變形？作為略知霧社事件的臺灣史研究者，我當然有責任盡己所知給予回

答，更何況是背負著已經過世的老人家的記憶的餘生者後裔呢！魏德聖導演催生這本書，列

為電影宣傳攻勢之一，可以看出魏導演深知這種區別，也令人佩服他的大方和心胸的寬廣。

部落觀點是我們過去研究霧社事件最欠缺的。讀者可能要問：那麼，有什麼特別的地方呢？

我無法代表餘生部落講話，在這裡，容我將傾聽到的重點提出來和讀者分享。

長期以來，莫那‧魯道被視為霧社事件的英雄人物，且近乎是唯一的英雄。這有它的歷史背

景，我們不去細論。在賽德克族和泰雅族的傳統文化中，頭目基本上不是世襲的，是靠英勇

和領導能力而為族人所認可和追隨。莫那就是這樣崛起的，他的父親不是頭目，他的

兒子也不必然可以繼承他。Dakis先生說，在族人心目中，莫那‧魯道的確是英雄，族人對他

既讚佩又敬畏，認為「他一生所為是無法冀及的」。

但是，霧社事件有六個部落共同參與，每個部落都有自己的頭目，每個頭目都有他令族人讚

佩和敬畏之處。除了頭目之外，許多族人英勇赴戰，還要加上三個部落（巴蘭、度咖南、卡

秋固）的勇士，雖然他們的頭目拒絕共同起事，但勇士們奮起加入，十五名倖存者還在翌年

「秋後算帳」中罹難。換句話說，六社（九社）英雄何其多！但最後只有莫那‧魯道為外人

所知，其他人連個名字都沒留下。

此外，莫那‧魯道全家二十餘口，戰死的戰死、自縊的自縊、自殺的自殺……只剩下大女兒

馬紅倖存，後來還幾度自殺未遂。這是非常悲慘的，但是六社每個家族都如此，一樣悲壯、一樣悲慘、一樣殘破、一樣堅忍餘生。這是戰後，在清流部落，當主流社會凸顯莫那‧魯道時，「老人家會不高興」的原因。不是因為他們認為莫那‧魯道不是英雄，而是更多英勇犠牲的族人都被抹消了。「真相」容或是人世正義的第一步。

《賽德克‧巴萊》以馬赫坡部落為主軸，是莫那‧魯道的英雄物語。如果電影能夠使觀眾想進一步了解其他的英雄，那麼，莫那‧魯道的「英雄化」反而可以帶來「去英雄化」的效果，讓我們的認知提升到另一個次元，在那裡，我們將真正看見通過祖靈橋的英雄群像。另外，就我粗淺的認識，原住民（或我稍微熟悉的泛泰雅族）的傳統文化社群感很重，不強調個人性，這可以從射日傳說中清楚看出，那是一群人經過兩代接力、合作完成大任的故事，不同於「唯一英雄」后羿。漢人文化突出個人的「英雄崇拜」，似乎不是原住民文化的重要構成。

但是，在獵場、在戰場，個人的英勇卻是「無上命令」。在霧社事件中，我們看到荷戈部落頭目塔道‧諾幹（Tado Nokan，歐嬪‧塔道〔Obing Tado〕／高山初子／高彩雲的父親），雖然一開始並不贊成反抗日本，但最後在激戰中英勇戰死。羅多夫部落的布呼克‧瓦歷斯（Puhuk Walis）帶領十二名勇士力戰協助日方的道澤群襲擊隊，導致對方頭目鐵木‧瓦力斯（Temu Walis）和十餘名戰士陣亡。莫那‧魯道的長子達多和次子巴索，在作戰中都顯示了非凡的勇氣；達多和四位勇士奮戰到底，最後飲酒、歌詠後從容自縊（第四十三天），堪稱霧社事件「最後的戰士」！

霧社事件本身已經夠慘了，翌年的第二次霧社事件，以及其後的十月清算，則是慘上加慘。

原本六社共一千二百三十六名族人，霧社事件後喪失超過一半的人口，剩下的不到六百人，在翌年四月官方默許的道澤群大屠殺中又死了約一半人口，只剩下二九八人；換句話說，只有四分之一弱的人倖存。五月六日，他們被迫遷居川中島（今天的清流部落），從高海拔（六社舊址約在海拔一千一百至一千四百公尺之間）降到海拔四百五十公尺的平臺，且距離傳統領域五、六十公里之遙，氣候水土完全不同，若干族人受不了自殺，或逃亡被殺。然後，在黑色的十月清算中，又喪失二十三名的青壯族人，約占餘生者的十分之一！請注意，絕大多數是青年！

我個人一直認為，真正的真實往往比虛構更震撼人心。一九三一年的十月清算，是為了剷除殺日本人卻逃過一劫的漏網之魚。一百零六名族人被帶到埔里街參加歸順式，在郡役所被點到名的人「進去」之後，官方將他們的衣服拿出來，要家人拿回去。家人就知道是怎麼一回事了。瓦歷斯‧巴卡哈（Walis Bagah）是羅多夫頭目的二兒子，他被警察點到名時，馬上對父親說：「Betaq ta hini di!」（我們就到此為止。）那種面對命運的鎮靜，讓人動容。然後，少了五分之一強的「隊伍」，就這樣，沒人問一聲，默默搭臺車返回部落。回到部落，他們對其他人說：「我們的青壯年沒有了。」

讀者諸君，你知道瓦歷斯‧巴卡哈幾歲？才二十歲！那種鎮靜，要如何理解？然後，那些回到部落的婦孺老幼，必須面對少掉二十三名青壯年的真實日子。他們不想念、擔心這些子姪嗎？那些族人在拘留所的際遇，又是如何呢？日文資料記載，那些族人從該年十二月到第二

年三月初陸續「病死」在拘留所。真的嗎？有一些非常可怕的傳說……以國家暴力遂行個人或族群的復仇惡念，肯定是在人間造地獄。

如果我們能拍出這一段故事，那麼，我相信我們會在他們堅忍的沉默中，深刻感受到霧社事件超乎言說的悲慘，並稍稍了解外來強權統治對臺灣原住民社群的致命斲傷和摧殘。

二十歲的瓦歷斯・巴卡哈，讓我想起前政治犯蔡焜霖先生的回憶。他說，他十九歲時被捕，有一位原住民青年和他們約一千人關在後來的來來飯店的大牢（時約一九五〇年），他猜那位青年大概十七、八歲吧（青年的哥哥也被抓）。某天清晨，那位年輕人被點到名，要被處決了。他穿戴整齊下來，一個一個牢房，抓著欄杆，和大家一個一個說：謝謝前輩的照顧，我現在就要去了，各位珍重。八十歲的蔡老先生說，這位原住民青年的臉還很幼嫩，鐵青著，就這樣走出去了。我總覺得，我們欠他一句話。

霧社事件爆發之後，參與起事的部落，每個族人，男人、女人，都面臨生死的抉擇。花岡一郎和花子、二郎和初子也是如此。根據文獻和族老證言，花岡一郎和二郎事前未被告知，他兩人是日本人培養起來又任職警察機構，族人舉事不讓他們知曉，應該比較合乎事理。但當他們發現族人蜂起格殺日本人時，當下的震驚、衝擊、掙扎，以及最後終於選擇承擔族人的共同命運，悲劇色彩非常濃厚，是文學創作的絕佳題材。霧社事件值得很多部好電影，可以從不同的部落、不同的家族、不同的人物切入。或許接下來我們可以期待另一種拍法，不須打破茶壺、忘記彈風琴，卻在倉皇中奔尋生命的出口……最終，集體死亡成了唯一的選擇。

也不須演沒發生過的「反攻馬赫坡」，那原本的素朴的悲壯或許更感人。我們還有好多可期待的呢！

Dakis先生從老人家口中獲得珍貴不可替代的訊息，他和表兄Takun Walis邱建堂先生大量收集文獻材料，並且探勘事件遺址，合作撰寫《霧社事件101問》，已完成約一半，精彩可期。

託鄧相揚和邱若龍兩位先生之福，我得以認識Takun先生、Dakis先生，以及清流部落的族人，有機會向他們學習，學習這塊土地的歷史，是個人極大的幸運。這次受邀為Dakis先生的大作《真相‧巴萊》寫序，更是莫大的榮幸。

最後，我很希望這本《真相‧巴萊》能藉由電影的風潮，引發社會大眾對原住民歷史文化的興趣，進而關心原住民族的當前處境，並反省社會主流思維的盲點和惰性。臺灣原住民族在自己祖先的土地上流離失所，試問：要他們為你唱歌跳舞，歌頌你自認為的精彩，不是文明的假溫柔暴力，又是什麼呢？

【序】
值得大家翻閱的《真相‧巴萊》

曾秋勝（《賽德克‧巴萊》文化歷史顧問）

隨著電影《賽德克‧巴萊》在國內上映所帶來的風潮，果子電影公司為了讓觀眾了解該片攝製的緣由與過程、劇情與歷史的背景，陸續推出與《賽德克‧巴萊》相關的系列叢書，這本《真相‧巴萊》也是該系列叢書之一。

這本書由該片歷史總顧問郭明正（Dakis Pawan）先生執筆撰寫，其主要的內容是陳述電影中事件的「真相」、賽德克族的Gaya，以及Dakis郭明正的隨拍札記與感觸。

Dakis（我習慣稱呼他的原名）屬於我姪子輩的親戚，但他的年紀比我大兩歲，我們在清流（川中島）部落一起成長。他是我們清流優秀的事件餘生後裔，當年畢業於國立臺灣師範大學之後，即任教於今日的國立埔里高工機械科。約二十前，我知道Dakis常利用週六及週日的空暇時間，開始探訪我們清流部落的耆老們，並記錄他們的口述歷史與文化。其中「霧社事件」是餘生者老們刻骨銘心的災難，Dakis將他們個人的「災難拼圖」一張張地拼湊起來，再與日治文獻相互比對，成為他身為餘生後裔對「霧社事件」的見解與陳述。

Dakis曾提過有關我叔公布呼克·瓦歷斯，帶領族人力戰由鐵木·瓦力斯頭目所率領的道澤（Toda）襲擊隊之戰役。其實先父也曾跟我說過這段「兄弟相殘」的故事，只是先父囑咐我「不要渲染出去」。我想，Dakis這次受邀擔當《賽德克·巴萊》的歷史總顧問，是值得肯定的，在《真相·巴萊》裡，看得到我族人對「霧社事件」的詮釋，也看得到Dakis潛心本族歷史文化的努力與執著。因此，我極力推薦這本《真相·巴萊》，希望帶給讀者對臺灣歷史的省思，願與讀者共勉。

○○○○

【序】
我的一生是多麼的苦，
我還是永遠的愛著你

湯湘竹（《賽德克‧巴萊》現場錄音師，《餘生》紀錄片導演）

郭明正老師，Dakis Pawan，在拍攝期的十個月裡，我喜歡稱呼他Qbsuran Dakis（大哥Dakis）。我想，當他承諾了這部電影族語及文化顧問的工作，就已經把腳踩在地雷上了。

清流部落，關於霧社事件，在抗暴六部落「餘生」所組成的群體裡，有著各種不同角度且錯綜複雜的記憶拼圖。然而，集體共同承擔且避無可避的，是傷痛。

沒有誰可以代表誰。

當需要有人作為與外界溝通的橋樑，我想Qbsuran Dakis非常明白，自己置身於尷尬且危險的處境。或許先祖是來自於莫那‧魯道的部落——馬赫坡，這件事是需要有些膽大妄為的勇氣。

當電影拍攝完成、紀錄片工作隊伍開始進入清流部落後，最強烈的感受，是儘管個人的相處如何融洽，但他們對於工作隊伍仍保持著若即若離的觀望距離。面對我們，欲言又止；面對他們，陰影隨行。

從日治到國府，為了生存，他們噤聲。他們不知道，不久後會再換哪一個政權？每個人心中深藏著祕密，並緊依著祕密繼續生活。

在紀錄片的拍攝尋訪中，Qbsuran Dakis被我們半強迫地帶到馬赫坡岩窟，也就是抗暴族人的最後據點，三天兩夜。我知道他心裡抗拒著親臨歷史現場。

問：你在這段期間，一直被人問及族群傷痛的歷史，我們帶你來馬赫坡岩窟也是如此。你要怎麼去看待這樣的事情？

答：我們自己發聲的機會很少，也很困難，因為老人家都過世了。而且老人家都講族語，過去也很難有人翻譯。

如果以大中國的想法，或是大臺灣的想法去看原住民，我覺得永遠看不到原住民的歷史、人文與文化。

不管用什麼方法去呈現我祖先「霧社事件」的這段歷史，不管用文字、漫畫、演說或是書、專論等等，對我們來講，傷疤已經結痂了，但每次都重複著挖傷疤的感覺一定有，有時候很痛。

對我來說，很痛沒有關係，但我是很希望……雖然很痛也會想要抗拒，但這段

歷史必須要讓大家知道。

所以我常常會忍痛，我也不願意如此，但我就是有感覺……

對於Qbsuran Dakis以上的這段話，他有時與電影拍攝現場保持距離，甚至大白天在拍攝中加快速度以酒精遁入另外的境界，也就可以理解了。

畢竟，他是直到近四十歲開始，以餘生後裔的身分，一點一滴的，從原本噤聲的老人口中，拼貼出屬於清流部落餘生觀點的事件輪廓。訪者與被訪者，皆直視彼此所承載及傳遞的巨慟；；愈接近真相，悲傷愈強大。

而參加電影拍攝的過程中，Qbsuran Dakis眼睜睜地看著，那巨慟的核心，一點一滴的在眼前具象還原。當所有的賽德克族人看完電影，或有人將質疑指向陪同在電影拍攝現場的他，或懷疑他收受電影公司豐厚如賄賂般的酬勞時，他又如何告訴族人，電影不是歷史？

幸好，他對世人交出了這本《真相‧巴萊》；面對族人及外界，他終於可以把話說得盡興。

那Qbsuran Dakis屬於自己的部分呢？每次酒聚，他一定只會唱一句歌詞；到了拍攝後期，整個酒桌整個聚會都會為他高聲齊唱：

我的一生是多麼的苦，我還是永遠的愛著你……

【序】
賽德克族的光榮標記

鄧相揚（國立暨南大學人類學研究所專技助理教授）

我出生於臺灣地理中心的埔里，在歷史進程中，這裡是多種族群與多元文化的匯流之地。日治之初，被日本人類學家稱為「人類學的研究寶庫」，正可說明此地族群的豐美文化與學術價值。

我有幸生於斯、長於斯，學成畢業、解甲退伍後，取得醫檢師、放射技術士等專業執照後，即在家鄉開設「向陽醫事X光檢驗所」，執業近三十年，可說人生歲月最精華的時間大多留在埔里家鄉，也因業務關係結識了很多原住民朋友。Dakis郭明正也是在這段時間結識，後來因為研究賽德克族的文化與歷史，更讓我們成為一輩子「亦師、亦友」的兄弟。

我雖然是客家族裔，但出生於牛眠山的巴宰族聚落，及長後感受到巴宰族語言及文化流失的遞嬗，引發了我對水沙連地區原住民、平埔族群的關注，所以在醫療工作之暇走訪原住民部落、進行田野調查工作成為我的喜好。

我於一九八〇年代開始進行霧社事件的調查，因長期在部落做口述記錄和歷史探究，部落的長者對我照顧有加；有一天，我到清流部落進行田調工作，賽德克族的長者高友正（Awi Tado）對著我說：「你一直在做我們的歷史整理工作，很像我們的人，我給你一個賽德克族的名字，你漢名叫向陽，那就命名你為Hido好了，Hido的意義就是太陽。」

我有了賽德克的名字Hido後，深感榮耀，同時也感受到責任的到來，就像紋了面的賽德克族勇士般，任重又道遠。

當時坊間有關霧社事件的專書並不多見，特別是賽德克族抑或事件餘生的觀點是值得書寫的方向，因此身為事件遺生後裔的知識青年，Dakis比我更有資格站出來書寫自己祖先的英勇事蹟。

Dakis郭明正出生於清流部落，是霧社事件的餘生後裔，精通賽德克族的母語，自幼與Takun邱建堂同一環境長大，在清苦的日子裡奮發向上、努力求學。Dakis自師範大學畢業後，回到省立埔里高工擔任教師，Takun則自臺灣大學經濟系畢業後，返回仁愛鄉公所擔任公職。所以在Dakis的引介下，我也認識了Takun，我們三人因此成為摯友，彼此之間亦師亦友，互相勉勵，戮力投入賽德克族歷史文化的研究。

「霧社事件」是日治時期最具代表性的原住民抗日事件，因而引發日本學界的高度重視與研究，但在過去臺灣政治環境的氛圍下，少有學界投入；賽德克族在歷史的進程中，未發展本族母語的書寫系統，而大多的霧社事件當事人或餘生者，僅能使用母語或是日語，所以身為事件餘生後裔的菁英，Dakis郭明正和Takun邱建堂勢必要承擔此一工作。

Dakis深受「霧社事件」當事人之一的Tiwas（狄娃絲，漢名傅阿有）的教誨，她說：「Uka namu gaya ka yamu laqi hndure di, ma ini namu kela ani tikuh maanu kesun ka gaya duri, ye ta mphuwa bobo na ita kesun Seediq nii di, ye ta maha so mPlmukan di.」（漢譯：你們現在的年輕人，已不遵循Gaya行事，也不知Gaya為何物。我們的族運往後不知何去何從？難道說我族將步入被漢化的命運！）

Dakis經常對我說：「等到賽德克族群的Gaya/Waya①消失殆盡之時，亦即我族名存實亡之日。我們是將Gaya/Waya融入自我的生命裡、終生遵奉不渝的族群，以Gaya/Waya為範疇，窮畢生之力去實踐作為一個Seediq Bale該做的事，冀望能對家庭、部落以及族群有所貢獻。」據此，Dakis對他自己族語與歷史的研究不遺餘力，非常執著，歷經幾十年的苦心研究，於今終於看到他的成果，我真的以他為榮！

研究「霧社事件」除了文獻的解讀外，田野工作與口述歷史的採集是首要工作。二十餘年前，事件的當事人，邱寶秀（Bakan Walis）、傅阿有（Tiwas Pawan）、高彩雲（Obing Tado）、高友正（Awi Tado）、曾少聰（Awi Tado）、蔡茂琳（Pawan Nawi）、溫克成（Tado Walis）、高愛德（Awi Hepah）等長者都還健在，他們用性命所書寫的生命史實，正是我們轉化為文字的採訪對象。而在這當中Dakis最為用心，他在授課之暇，回到部落向長者請益成了他最主要的工作。所以在長者的指導、扎實的田野工作以及自己的用心下，Dakis成了「霧社事件」知名研究者之一。不僅如此，他同時深耕於原住民的文史領域，對於賽德克族的語言研究更是專長，於今語言學界找他合作編纂《賽德克語字典》，賽德克族教育界菁英力邀他共編賽德克族的教材，以及拍攝《賽德克·巴萊》的果子電影公司聘他為文史總顧問即是明證。

Dakis來不及出生於賽德克族的紋面時代，紋面可說是賽德克族Gaya/Waya的核心，也是人生的最高價值。Dakis現今在賽德克族文史上的輝煌成就與影響層面，我們似乎看到他額頭上的紋面墨痕亮麗無比，那就是「賽德克巴萊Seediq Bale」的光榮標記。

① Gaya是賽德克族德克達亞語，Waya是道澤語，兩者皆指「族律」。

【自序】

寫在《賽德克‧巴萊》殺青之前

Kari Mpqhedu Psuega
"Seediq Bale"

首先，我要向讀者們簡單地自我介紹。我來自南投縣仁愛鄉互助村①的清流部落，日治時期稱做「川中島社」。清流部落居住著我的族人，賽德克族德克達亞人（Seediq Tgdaya），日本殖民政府稱我們為「霧社蕃」。過去，賽德克族一直歸類為臺灣原住民九大族的泰雅族，因此相對於泰雅族而言，一般國人對賽德克族是較陌生的。二〇〇八年四月二十三日，賽德克族終於獲得正名，獨立為一族。

賽德克族係由德克達亞（Tgdaya）、道澤（Toda）及托洛庫（Truku）等三個語群的族人所組成，筆者屬於德克達亞語群；三語群之間，除女性傳統紋面的式樣及方言腔調有些許差異外，即無法再予以更嚴謹的區分。

① 仁愛鄉互助村係由清流部落（Gluban）與中原部落（Nakahara）組成，日治前原屬泰雅族眉原群（Baala/Bgala）的傳統領域。一九三〇年「霧社事件」後，起義抗暴的「霧社蕃」（即德克達亞群）六部落的倖存者，遭日方逼迫遷居於「川中島」，二次遷居改稱清流部落。

一九三九至四〇年間，日人為興建霧社水庫萬大發電廠，又將德克達亞群的巴蘭（Paran）、度咖南（Tkanan）等三部落的族人遷至今日的中原部落之地。

一九三〇年間，德克達亞群先祖難忍日帝暴政的肆虐，在當時日方規畫為十二社②的「霧社蕃」中，有羅多夫、荷戈、斯庫、吐嚕灣、馬赫坡、波阿崙等六社族人發動了震驚國際的抗暴行動，即「霧社事件」。事件後，日方將這六社倖存的先祖們遷至川中島。我的祖父Dakis Duya，日名吉丸太郎，二次戰後改漢名為郭金福，原為馬赫坡人氏，即參與抗暴六社中的一個部落。祖父於一九三一年五月六日隨倖存的二百九十八位族人，迫遷於現今的清流部落，時年二十三歲。

踏上一段人生的奇幻之旅

二〇〇三年間，魏德聖導演曾拍攝五分鐘的《賽德克‧巴萊》試拍片，當時我受到表妹張淑珍（Mahung Pawan）之託，曾將該短片的漢文對白譯為賽德克語。也許因這一段對白翻譯之緣，當果子電影公司擬於二〇〇九年十月底正式開拍《賽德克‧巴萊》時，再度託請我翻譯該片劇本的賽德克語版，且邀請我擔任隨隊族語指導人員，讓我有機會成為號稱「百人劇組」團隊的一員。但在此之前，我從未與魏德聖導演謀面，直到二〇〇九年五月間，因魏導演受我們族人之邀約，就該片劇本的部分內容當面溝通，我始與魏德聖先生首次會晤於埔里南光國小的閱覽會議室。

籌拍《賽德克‧巴萊》的前製作業我無緣參與，直至錄製賽德克語的對白時，才正式與劇組

② 「霧社蕃十二社」分別
是：多岸（Tongan）、
西坡（Sipo）、巴蘭、卡
秋固、度咖南、羅多夫
（Drodux）、荷戈（Gun-
gu）、斯庫（Suku）、
吐嚕灣（Truwan）、馬
赫坡（Mehebu）、波阿
崙（Boarung）、浦卡汕
（Bkasan）。

③ 包括「霧社事件」當事者
（遺老）及筆者的長輩
（耆老），雖心中明知戲
筆者年近四十才開始踏入
本族的歷史文化之旅，或
稱「尋根」之旅，當時清
流部落尚健在的「事件當
事者」已不及三十位。

的其他工作人員有所接觸，並於主要演員及一般演員接受族語訓練時，開始踏上堪稱我人生
的「奇幻之旅」。因在過去的歲月裡，雖曾偶遇電影團隊拍攝外景的攝製境況，但也僅止於
好奇心之所驅而佇立遠觀，從未身歷其境地觀看電影的攝製過程。這次近距離看著導演、攝
影師、燈光師、收音師以及造型師、特殊效果、特殊化妝、爆破等等的現場操作，讓我猶如
墜入夢幻之境。

我的母語，德克達亞群的族語，竟能成為某部電影的主要對白，是我不曾幻想過的；我先祖
抗拒入侵殖民者的奮戰史也能搬上大銀幕，甚或能放諸於國際大舞台，更是我無法想像的。
而片中只要與本族有關的道具，如劇組搭建的傳統部落、住屋及其生活用具，還有演員的裝
扮、服飾以及紋面等等，對我而言，似親切卻又感到遙遠，似熟悉卻又覺得陌生。

戮力翻譯賽德克語對白

劇中只要是屬於德克達亞群語言的對白，拍攝時不論是由哪一位演員所說出，我一定要在旁
「伺候」，戴上耳機「洗耳恭聽」。因此每遇拍攝場次的劇情內容與我們清流部落族老③的
口述情節雷同時，雖心中明知是依劇本演出，但演員的對白經由耳機句句扣我心弦，演出
者情緒的起伏波動、表情的喜怒哀樂，一幕幕無法抗拒地闖入我眼簾，每每讓我悲切難忍地
暗自飲淚或當場落淚。為了不讓在場的演員以及劇組的工作同仁們認為我矯揉造作或太過感
性，我常低頭聆聽對白，不再注視著演員精湛的演出來「逃避現實」。

作者於拍片現場聆聽演員所說的對白。 吳祈緯 攝

④《賽德克·巴萊》的主要
演員與臨時演員中，有賽
德克族人、太魯閣族人、
泰雅族人、布農族人、日
本人及漢人。雖並非所有
演員皆需使用賽德克語的
對白，但經我指導閱讀賽
德克語對白的演員，幾乎
涵蓋了所有族群。

⑤ 曾秋勝先生是羅多夫部落
人氏，他的叔公布呼克·
瓦歷斯（Puhuk Walis）
即霧社事件中與道澤群
人、屯巴拉社（Tnbarah）
頭目鐵木·瓦力斯（Temu
Walis）對戰的領導人。伊
婉·貝林女士是西坡部落
人氏，屬西坡部落頭目家
系後嗣。

我以為，能聚集不同領域的專業人員，是攝製《賽德克·巴萊》的關鍵要素。或許全球電影工業的製作皆如此，但這部電影劇組人員的專業與細膩度是我親眼所見的。就如我個人在號稱百人的劇組中，扮演著德克達亞語指導人員的小角色，但這小小的角色卻要監策整部片約百分之九十以上的對白；或許也是這個原因，讓導演組當初決定族語指導一定要由出身清流部落的族人來擔綱，因清流部落的族人是「霧社事件」的抗暴主戰者。在此因緣際會之下，我被選為族語指導人員，真不知是幸運還是不幸？該雀躍還是不該雀躍？

人類歷史的洪流從不停止與時推移，人類歷史功過的議論也總是眾說紛紜，對「霧社事件」主要的策動者莫那·魯道（Mona Rudo），至今世人對他的歷史定位依然撲朔迷離、難以定論，究竟他是民族英雄呢？還是民族罪人？端視詮釋者是誰而定。

於此，我要鄭重向賽德克族人致上由衷的愧疚，因我沒能善盡引導該片演員之責④，將族語的劇中對白熟練到一定的對話要求，就這一點，我必須承認個人指導能力的不足。事實上，我著手翻譯劇本中的對白、旁白及歌謠時，就感到十分吃力與惶恐，因對白裡有我族文化與精神層面的文學性對白，又有族群之間激情與衝突的對白，字字斟酌之下如何適切地翻譯，在在考驗個人族語的能力與素養。所幸獲得曾秋勝（Pawan Nawi）先生與伊婉·貝林（Iwan Pering）女士⑤的鼎力協助，始將該片的賽德克語劇本定稿。

而於拍攝期間，不論是主要演員或臨時演員，非德克達亞群的演員占絕大多數；嚴格說起來，屬德克達亞群的族人演員且於劇中有對白者不及十人，加上他們來自不同的年齡層，族

語能力也就各不相同。在拍攝現場，演員必須兼顧其演技與族語對白的流暢，而我只不過負責把守族語對白這一關，莫名的壓力卻始終揮之不去。

將「霧社事件」搬上大銀幕的挑戰與爭議

一九三○年爆發「霧社事件」以來，不論對事件「突發」的原因與經過或對其中戰役與人物的陳述，不外為當時日帝殖民者對我先祖「抗日」的頌揚，從未有我族人置喙之餘地；縱有高永清（Pihu Walis，日名中山清）與高愛德（Awi Hepah，日名田中愛二）⑥兩位前輩族人的口述紀錄，似乎鮮少受到國人的注目。而國內學者專家甚少為「霧社事件」著書立說，反倒是民間研究者邱若龍先生的《霧社事件》漫畫書，以及鄧相揚先生一系列有關「霧社事件」的著作，風行於國內與日本。

我不禁捫心自問：「本族Gaya⑦反撲的『霧社事件』，就任其詮釋權再飄零在外八十年嗎？而《賽德克‧巴萊》電影正式上映後，是否又會掀起另一波波瀾呢？」

我可以理解我族人對《賽德克‧巴萊》的完製上映，是懷著既期待又怕受到傷害的心境，因影像的震撼力不可小覷。況且「霧社事件」之中有族群與族群、部落與部落之間的糾葛，有族情與親情的牽絆，有統治者與被統治者的愛恨情仇，還有本族律法（Gaya）的約束與反

⑥ 事件遺族迫遷川中島後，中山清與高山初子結婚。二次戰後改漢名為高永清，著有《霧社緋櫻的狂い咲き——虐殺事件生き残りの証言》，加藤實編譯，一九八八年由日本東京教文館出版。高愛德先生於一九八五年出版日文回憶錄《証言霧社事件——台湾山地人の抗日蜂起》，後於二〇〇〇年十月出版漢譯本《阿威赫拔哈的霧社事件證言》，許介鱗編著、林道生譯，臺原出版社出版。

⑦ Gaya是賽德克族的律法、祖訓及社會規範：Gaya很難找出單一的漢語詞彙與之對應。農耕時代，舉凡農耕、狩獵、出草、治病、親屬關係、個人與部落的關係，以及各部落之間的關係等等，均有嚴謹的Gaya規範。簡言之，賽德克族是以Gaya立族的民族。

擊，其錯綜複雜的情結實非外人可妄加「自解」的。因此，莫那‧魯道槍殺妻子及其孫子的劇情，族人們皆期期以為不可。可知當《賽德克‧巴萊》的題材取自於歷史事件時，不論屬歷史劇或歷史改編劇，如何在歷史真相與電影呈現手法之間拿捏，攸關該片往後引起爭議的關鍵所在，也考驗本片導演魏德聖先生的「電影智慧」。

劇組確實抱持著嚴謹、專業的態度

事實上，在《賽德克‧巴萊》的工作團隊裡，各組的每一個組員幾乎都是各據一方的專業人士，包括製片、導演、攝影、燈光、收音、剪接、特效、特化、道具、紋面師、服裝、髮妝、化妝、場務、演員管理、演技指導、安全防護、側拍以及劇照組等等，其中或有初試啼聲者，但大家首次承受「大咖」電影攝製的震撼是相同的，每天不時要面對新的挑戰和艱辛的考驗。

由於該片的主要人物有原住民、日本人及漢人，劇中角色有賽德克族的德克達亞族人與道澤族人、布農族及平埔族人，還有日本警察、軍官與軍隊士兵及清朝官員等，其服飾與外型無不以一九三〇年代的裝扮模樣為參考基準，這對造型組的服裝、髮型、化妝及道具組都是嚴苛的挑戰，若非專業人士勢難達到一定的要求。人的一生就是不斷挑戰的一生，只是每個人所要面對的挑戰不同。

說真的，我對「電影」這個區塊非常陌生，雖然經過將近一年的「淬鍊」，對電影的認知始終停留在「看山還是山，看樹還是樹」的階段，但也粗淺地體認到，電影的攝製若不能結合不同領域的專業，勢難盡其功。回想受邀於果子電影公司擔任該片的族語指導人員之初，心裡的壓力與惶恐來自於我對先祖抗暴精神的崇敬，以及來自族人對我很多的「期望」，因為除演員之外，我是劇組團隊中唯一的賽德克族人，且與「霧社事件」有著不可分割的歷史淵源。但我也很清楚知道我所要扮演的角色，不逾越、堅守本分，是我對自己最基本的要求。

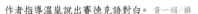

作者指導溫嵐說出賽德克語對白。 黃一娟／攝

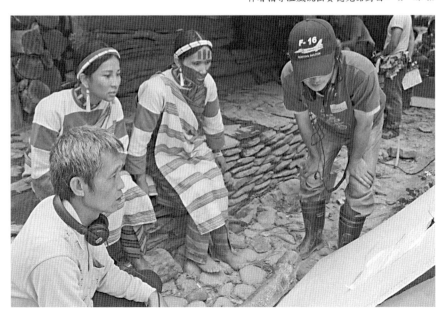

電影可能引發的原住民相關議題

雖是如此，等到該片順利上映之後，相信必能引起國內一陣《賽德克・巴萊》之風潮，也會對「霧社事件」做全面性的再探討。就如拍攝期間，部落裡有另一個議題正在發酵，即有關《賽德克・巴萊》的拍攝是否有「消費」原住民之嫌？這議題也常在「原住民族傳統智慧創作保護條例」的說明會中被提出討論，更直接衝擊著我個人以及協助拍攝這部電影的族人們。我非常支持該保護條例及早建立與施行，不過將拍攝《賽德克・巴萊》視為「消費」原住民的行為，我是持保留的態度，但以為一定有討論的空間。

只是自日治時期的《蕃族舊慣調查報告書》，乃至二次戰後以來學者專家研究原住民的相關論文或報導，以及各界拍攝與原住民有關的電影、電視劇和紀錄片等等，該如何界定其「消費」或「非消費」的行為屬性呢？那麼有些人蒐集原住民族的傳統服飾、生活用具、傳統樂器與音樂，甚或以原住民相關的專有名稱做為營利商標的事業團體，又該如何看待呢？在在都是今日原住民同胞必須共同嚴肅面對的課題。我個人的立場是，堅決反對以原住民相關的任何傳統文化特徵、形象及意涵作為謀利工具。

首次跟隨電影劇組協助拍攝的工作，更明確地說應該是一生僅有這麼一次，卻迎面遭受來自族人們的議論，實是我始料未及之事，因此自忖於該片上映前後，會有更多面向的議題接踵而至。身為賽德克族的一份子，且曾徹頭徹尾親隨該片的攝製，屆時不論外界對本片的評論或評價如何，我會以「祖先腳底的厚繭是勤奮勤獵的烙印」自我勉勵，其他的也只能默默地埋

適逢作者生日，一群演員拿著道具獵刀圍在他身旁向他祝壽。 黃一娟／攝

在我心深處。世間萬物無一是完美無缺的，有褒揚就有貶抑，受獎要謙卑，被批評要心存感激，因有批判才有更寬廣的揮灑空間。

看見電影人的執著、奉獻與努力

隨拍期間最讓我驚喜的是，我於臨遭六十寒暑磨難的歲月之際，卻能結識各行各業優秀的青年男女及專業人士，且經過將近一年的朝夕相攜、相互扶持，大家儼然已組成了拍攝《賽德克‧巴萊》的大家族。這個大家族的成員來自不同的專業領域，更有來自南韓、日本及中國具特殊專長者，他們之間或有因這部電影而結緣，或有早已相識者，卻絲毫不影響他們共同的信念：要同心協力完成《賽德克‧巴萊》的攝製工作。相處融洽與相互信任，克服了拍攝時一直存在的語言溝通障礙及專業上的堅持。跨國合作的電影製作模式，已在這部電影的攝製過程中浮現端倪，實在值得國內的電影工作者參考與借鏡。

於「曲終人散」的驪歌即將響起之際，難分的「革命」情感、難忘的拍攝場景、難捨的宿泊旅店、難言的三餐便當等等，一幕幕似有似無地浮現在我眼前，悵然若失之慨嘆無情地襲上心頭，千言萬語真不知從何說起。有人說：「不求生命的長度，但求生命的寬度與深度。」我們都知道，時光一去不復返，人生無法再重來。於拍片期間，我看見魏德聖先生身為電影人的執著與堅韌，我看到主要演員、前來支援的國軍弟兄演員及所有臨時演員無怨尤的付出與奉獻，我看到拍攝團隊及內勤人員默默的辛勤與努力，在在讓我感動與激賞。

於此，我謹以一個身為「Seediq Bale」的族裔，要告訴大家：「您們是優秀的，您們太可愛了！」我禁不住要對大家說：「我愛您們！」我深信，你們今天用血、汗交織編成的《賽德克‧巴萊》電影，將化做一道絢麗的彩虹，高掛在臺灣電影史上的一端。不論人們所看見的是「祂」七道光芒的任何一色，「祂」總會讓人們議論，也會讓人們鑽探索思。我堅信，你們的影像將永遠存在於那道彩虹的七道光芒之間。

【目錄】

○○○

第一章

前言

一九五四年（民國四十三年）我出生於南投縣仁愛鄉互助村清流部落，屬於賽德克族德克達亞人。先父是Pawan Dakis，先祖父是Dakis Duya；我叫Dakis Pawan，承繼了先祖父的名字①，漢名為郭明正。

我的祖父輩族老們在世時，從來不談論與「霧社事件」有關的事；長者們開始談及霧社事件是近幾年的事，說起來是為了因應當時媒體的錯誤報導，由此也可看出，霧社事件對一般人來說是「熟悉的陌生事件」。

當時約是一九七二年間，媒體誤將花岡一郎與花岡二郎報導為同胞兄弟，並指出他們是莫那‧魯道的長子與次子，消息傳來，清流部落的族人為之譁然。當時邱建堂先生（Takun Walis）②寫了一封公開信投書到《中央日報》，向媒體說明錯誤之處，但不知何故，《中央日報》並未刊登那封信。自此，即不斷有國內及日本的媒體記者陸續來到清流部落，採訪、報導與霧社事件相關的「新聞」。

我原本對「霧社事件」相關歷史並不十分清楚，直到認識「Hido」鄧相揚先生。我與相揚兄相識或有二十餘年，他是居住在埔里的客家人，原從事病理檢驗的工作，是位執業的醫檢師。「Hido」係由我清流部落的長者高友正先生（Awi Tado）為他所取的賽德克名字③。

我們剛認識時大約是一九九〇年冬，當時他於醫檢工作之餘，多半埋首於探索「霧社事件」的始末，表示要為我先祖的抗日事蹟著書刊行，讓更多人對「霧社事件」有所了解。交往之間，Hido常鼓勵我：「Dakis！祖先的歷史不能或忘，你們祖先抗暴的創舉應由你們身為後

① 賽德克族人的名字採「子父連名」或「子母連名」制，即「子或女」的名字在前，「父或母」的名字在後，並沒有姓氏。例如筆者名叫Dakis Pawan，Dakis是我的名字，Pawan是先父的名字，因此讀者可叫我Dakis或Dakis Pawan，而不能叫我Pawan。先祖父Dakis是他的名字，因筆者是長男，所以叫Dakis，是承繼先祖父的名字。在賽德克族的Gaya裡，一般是長男承繼祖父的名字，長女則承繼祖母的名字。

② 邱建堂畢業於臺大經濟系，現任職南投縣仁愛鄉公所。他的曾祖父巴

裔者自己來詮釋，而且除『霧社事件』外，包括屬於你們族群的口傳歷史、文化、語言、歌謠，以及所有與你們族群相關的事務等等，應予以文字化。」

自此，我們只要有會晤的機會，都會針對「霧社事件」相關的人、事、物表達各自的看法，並常論及該如何建構與承傳賽德克族的歷史與文化。只能說，與「Hido」相揚兄結識為師、為友，是我個人的幸運，他對本土及原住民文化的執著與鑽研讓我由衷敬佩，尤其相揚大嫂高美碧女士對我至府上叨擾多年的包容，我一時一刻也不敢或忘。

每每談論霧社事件時，Hido的談話無不讓我驚奇與稱許，因他對霧社事件的認知卻遠不及身為漢族的他。因此我決定先去拜訪邱建堂先生，他是我輩族人對霧社事件有深刻了解的中生代。

邱建堂對我說：「他（Hido）說得也是，即使至今，我輩事件後裔確實少有人熟悉先祖的抗暴創舉，反倒是漢人及日本人積極往來我們部落探究霧社事件。我們的先輩族人高永清和高愛德，他們各自撰寫了一本有關霧社事件的著作，但皆以日文形式呈現。我們清流部落的族人可能極少人閱讀過那兩本書，更或許尚不知有那兩本書的『出世』呢！」

邱建堂與我為了撰寫賽德克族群的歷史文化，曾多次商酌、相談很久。最後，他叮嚀我：

「你從事教職，較抽得出時間，是否可試著利用假日，向部落的族老們請益？縱然如今能訪視到的『事件當事者』已不多，但終究尚有健在者，他們所知道的一定不少。」

卡哈·布果禾（Bagah Pu-kuh）為「霧社事件」抗日六部落之一羅多夫部落的頭目。雖然我輩族人成長於忌談「霧社事件」的年代，但他是頭目家系的子孫，耳濡目染之下又喜閱相關的文獻資料，故對事件發生的原因、經過與人、事、物的關聯性等有著一定的認知，堪稱我輩族人少數對賽德克族歷史文化著墨甚深者之一。

③ 賽德克族人對原住民以外（包括外國人）的知交好友，不論男女，都習於依其個人背景，為他們取本族的傳統名字，而且以此相稱。高友正先生賦予部相揚「Hido」之名，與相揚先生曾開設「向陽檢驗所」有關，因賽德克族語「hido」是「太陽」之意。高友正先生為霧社事件當時荷戈社頭目塔道·諾幹（Tado Nokan）的次子，也就是高山初子（高彩雲女士）的弟弟。

接著，他如數家珍地說：「家祖母邱寶秀（Bakan Walis）現在的身體狀況已不好，不知黃阿笑（Lubi Pawan）的狀況如何，所幸傅阿有（Tiwas Pawan）、溫克成（Tado Walis）、蔡茂琳（Pawan Nawi）、梁炳南（Awi Nobing）、陳聰（Lawa Padan）、高春妹（Sama Watan）、溫溪川（Walis Mona）都還健朗：聽說高愛德及曾少聰（Awi Tado）病得很嚴重；還有居住在埔里的高彩雲（Obing Tado）以及我住在霧社的姑婆高香蘭（Habo Bagah）等等。上述耆老之後，若按年紀，就屬黃金菊（Robo Walis）、蔡建昌（Awi Pawan）、蔡專娥（Obing Nawi）、曾鴛鴦（Robo Pihu）、高成佳（Walis Pihu）、王文則（Roro Nawi），應該還有很多被我們說漏的。」

「除了我們清流部落，你一定要去拜訪中原及眉溪部落的族老，他們對事件的看法與感受對清流部落及本族群是很重要的。我走訪部落時，若遇到本族的族老，也會協助你將他們教導於我的事情記錄下來。我們將族老所教導的一點一點積累下來，再邀集部落的青年族人，共同來記錄本族的口傳歷史與文化。」

當然，一個民族的歷史文化何其浩瀚龐雜，絕非一二人之力即可盡其功，更何況賽德克族千百年來不曾留下一分一毫有關文字或符號的紀錄；但今天不下筆，恐將永無賽德克族歷史文化的文字紀錄。因此，本書的出版希望能達到拋磚引玉之效。

當時，我認真思索著邱建堂的建議，心想：「那我應該先拜訪哪一位族老呢？」我徵詢了父母的意見，先父說：「試著去拜訪傅阿有看看吧，還有溫克成、陳聰、溫溪川、蔡茂琳等族

老，他們都是來自馬赫坡的遺老，你祖父也是馬赫坡人氏，他們一定很樂意教導你的。」

剛開始拜訪族老時，我邀請先母陪同前往，首先我就去拜訪傅阿有，之後我就獨自去向她請益、學習。傅阿有這位女耆老很貼心，她邀請蔡茂琳老先生一起來，他倆是堂姊弟，傅女士稍長數歲；他倆把我當做自己的子女來教導，或許我也是馬赫坡子弟之故吧。

從那個時候直到兩位老人家相繼辭世，每遇例假日我就去向他們請益。他們教導我的內容非常廣泛，包括本族的始祖起源說「Pusu Qhuni」（今稱牡丹岩，讀音為「布樹固呼尼」，亦常音譯為「波索康夫尼」），以及洪水的故事、吐嚕灣古聚落的事蹟典故、有關本族經歷的戰役及Gaya等等，還有他們所經歷的「霧社事件」，乃至迫遷清流部落後的種種。

傅阿有和蔡茂琳可說是我學習本族歷史文化的啟蒙導師，他們所教導我的，我又就教於其他清流部落的族老以求得佐證，也向中原及眉溪部落的族老求取可能的事證，盡可能將口傳紀錄的誤差降到最低。

在此我想說幾句話。本書所述及的一切內容都是族老們教導予我的。事實上，我也參考了一些日治時期的文獻資料，以及二次大戰後國內學者專家對「霧社事件」所撰寫的相關專書及論述，但我得自本族族老的教誨內容遠勝過參閱現有的文獻資料。

我原本要以雙語（賽德克族語文與漢文）來寫作，但本書主要是以《賽德克·巴萊》的劇情

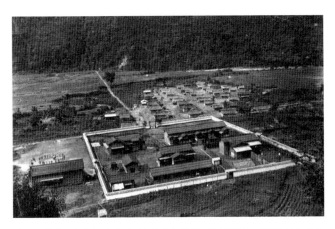

霧社事件後，餘生者迫遷至川中島集中看管。下方圍牆內建築為日人居住處，上方則是族人居處。　鄧相揚／提供

川中島駐在所的警察也負責教育「蕃童」，圖為川中島「蕃童」教育所的畢業照，學童、日警與眷屬合影，第一排左一為花岡二郎的遺腹子花岡初男，左二為中山清，第二排左一抱嬰兒者為高山初子。　郭明正／提供

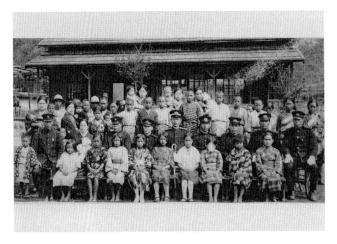

與本族遺老口述的「霧社事件」做比照，故選擇漢文為主、族語為輔來撰述。可惜限於個人族語能力的不足，由賽德克族語譯成漢文的過程中，常遭遇語彙轉換上的困難，畢竟兩者的思維邏輯不盡相同，因此可能產生諸多筆誤。即使如此，我盡己所能地完成這本書，至於筆誤以及有所爭議之論述，還希望讀者們不吝指教。

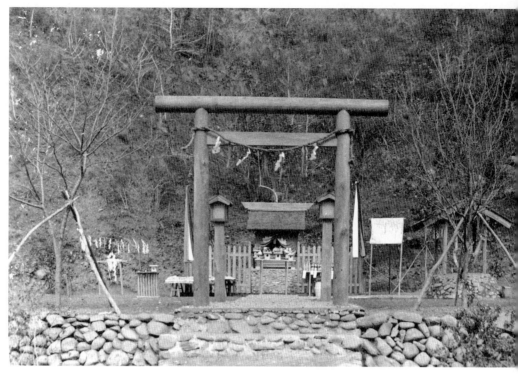

1937年皇民化運動時期，日人興建川中島祠，加強推行日本神道教。 鄧相揚／提供

二次戰後，經高永清的建議，將川中島祠改為餘生紀念碑。攝於1999年921大地震之前。 鄧相揚／提供

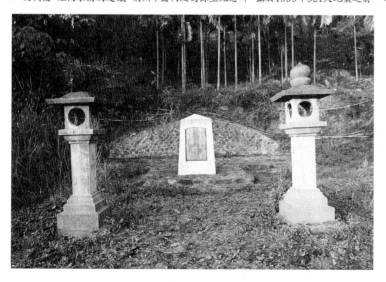

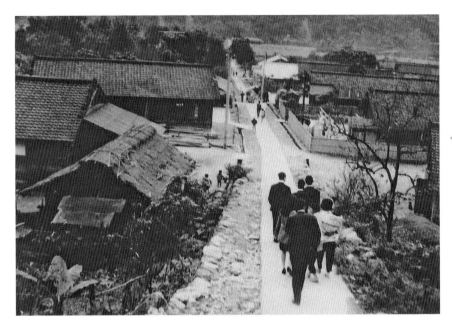

1970年代的清流部落，由清流派出所往下部落看，道路直通當時的清流吊橋。 郭明正／提供

1992年左右的清流部落。 鄧相揚／提供

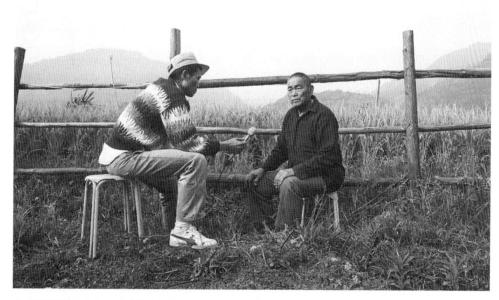

作者採訪蔡茂琳遺老，記錄賽德克族的口述歷史。攝於1993年1月。 鄧相揚／攝

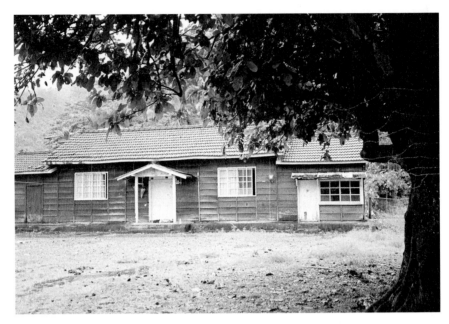

高永清和高彩雲在清流部落的舊居處，攝於1999年921大地震之前。
地震後建築損壞，現已改建為「明月小築」民宿。　鄧相揚／攝

由清流派出所望向今日的清流部落。　黃一娟／攝

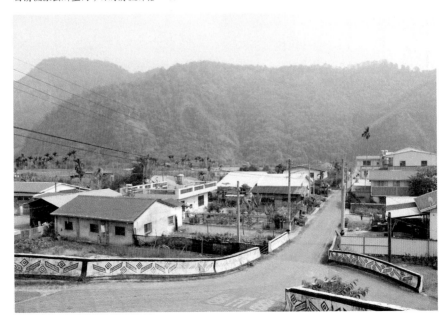

今日的清流部落，前方中央的小山頭為虎頭山，餘生紀念碑就在虎頭山腹。 吳怡靜/攝

921地震後，於川中島祠原址新建清流社區（川中島）餘生紀念館。　鄧相揚／攝

現今的清流社區（川中島）餘生紀念館。　鄧相揚／攝

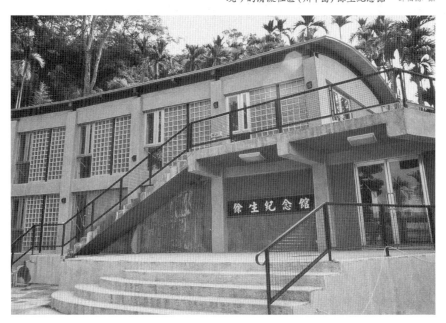

第二章

賽德克族與霧社事件

賽德克族正名

臺灣的原住民族有其族群類別名稱始於日治時期，二次戰後則定為「九大族」。近年來，隨著臺灣政治環境日益民主、開放，在尊重多元文化並朝本土化發展的潮流中，二〇〇一年八月，行政院首度頒布邵族（Thao）為臺灣原住民族的第十族，此後相繼有噶瑪蘭族（Kava-lan）、太魯閣族（Truku）以及撒奇萊雅族（Sakizadya），依序成為臺灣原住民族的第十一、十二、十三族，一般人熟悉的九大族分類法從此走入歷史。

二〇〇六年四月七日，賽德克族派員赴行政院原住民族委員會，遞送「正名陳情書」和族人連署名冊，呈請核定為「賽德克族」（Seediq Bale/Sediq Balay/Seejiq Balay①）之後，在族人的努力以及學術界、宗教界和關懷人士的鼎力相助之下，終於二〇〇八年四月二十三日獲行政院頒布正名為「賽德克族」，成為臺灣原住民族的第十四族，自此由「泰雅族‧賽德克亞族」的分類系統中分出，恢復自古以來即自稱為「Seediq/Sediq/Seejiq」的族稱用語。賽德克族包含托洛庫群、德達亞群、道澤群三個不同的語群。

賽德克族的始祖起源傳說

賽德克族自古只有口傳歷史，沒有文字紀錄，因此關於本族的起源傳說，最早的文字紀錄見

① Seediq Bale是德克達亞語，Sediq Balay是道澤語，Seejiq Balay是托洛庫語。賽德克（seediq/sediq/seejiq）作為普通名詞時，有「人、別人、人眾、人類」之意，於賽德克語的書寫系統裡，其字首「s」予以小寫；若作為專有名詞，即屬賽德克族人的自稱用語，字首「S」予以大寫。

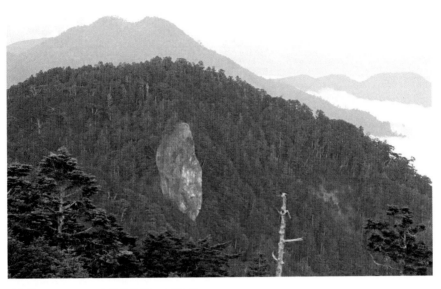

遠觀「Pusu Qhuni」，今稱牡丹岩。　吳怡靜／攝

諸於日治時期文獻。在日本學者佐山融吉所著的《蕃族調查報告書》（一九一三年）有如下記載：

昔日，中央山脈之中，有個叫做Bnuhun的地方，長有一棵大樹。其樹名已失傳，只知道其半邊為木質，另半邊卻由岩石所形成，確是一棵珍奇而難得一見的樹。也許是此樹之精終於靈化而為神吧！有一天樹幹裡走出男女二神來。二神同衾，生了很多子女，子女又生子女，不出幾代之後，就覺得地方太小了！

到了二次戰後，學歷史的前輩族人廖守臣所著的《泰雅族的文化：部落遷徙與拓展》（一九八四年）一書則有如下記載：

天地開闢之初，有一男神和女神，自天而降，來到最高的山上一塊大岩石上，忽然這個大岩石分裂為二：一變大自然，一變宮殿。二神便把此地叫做Bnuhun，定居於此，並從此繁衍其子孫。

上述兩則有關賽德克族的口傳故事，第一則流傳於德克達亞群，由其記載內容可知，賽德克族的始祖來自於半木、半岩石的奇石異木，由「木精」化為神而誕生，屬「樹生人」或「石、樹生人」的起源傳說；第二則故事流傳於托洛庫群，屬「石生人」的起源傳說，傳述著賽德克族始祖的誕生與大岩石爆裂有關。

有關賽德克族始祖的誕生，究竟是「石生人」、「樹生人」抑或「石、樹生人」，一直以來受到相關學者專家的廣泛討論。距今二十年前的一九九一年左右，屬德克達亞群的仁愛鄉互助村中原、清流部落和南豐村眉溪部落的耆老們（如今大多已相繼凋零），幾乎都能完整、流暢地傳述賽德克族始祖起源的口傳故事，我有幸曾現場聆聽。以下引述清流部落女性耆老傅阿有的說法：

這是非常、非常古老的故事，
不是近代才廣為流傳的，
而是我們祖先代代口耳相傳的故事，
我們的始祖是誕生於Bnuhun山區的Pusu Qhuni；

那Pusu Qhuni像一座小山那麼壯大，
「祂」的胸膛呈斑白色，
祂的右臂已被颶風所摧毀，
如今僅剩其左臂；

祂的雙臂是由大樹所形成

其根基部有天然的大岩洞，

大岩洞後方有一潭池水，

那潭池水的水流會流經大岩洞的前面；

據說有一個女孩和一個男孩在這裡誕生，

他／她們就是我們賽德克人的始祖。

德克達亞耆老的口述非常一致地指出，Bnuhun山中的Pusu Qhuni是賽德克族始祖的誕生地。Bnuhun是指較大範圍的白石山與牡丹山區，Pusu Qhuni則指賽德克族始祖的誕生處所（現稱牡丹岩，或稱波索康夫尼）。

現代的賽德克族裔尋訪始祖發源地

現今居住於祖居地南投縣及移居地花蓮縣的賽德克族裔，近年來不約而同相繼探訪口傳歷史中的始祖發源地。二〇〇二年十二月間，南投縣仁愛鄉公所舉辦「尋根」系列活動，仁愛鄉境內的賽德克族裔，包括托洛庫、道澤及德克達亞各語群的族人組成一支尋根隊伍，由當時

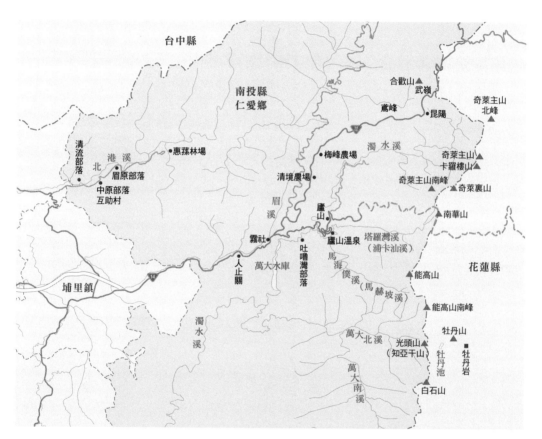

台中縣

南投縣
仁愛鄉

合歡山 ▲
武嶺

鳶峰
昆陽

奇萊主山
北峰 ▲

清流部落

北

港溪

●惠蓀林場

眉原部落

中原部落
互助村

濁水溪

●梅峰農場

奇萊主山
卡羅樓山 ▲

●清境農場

奇萊主山南峰 ▲
▲奇萊裏山

眉溪

盧山 ●

▲南華山

霧社 ●

盧山溫泉 ●
塔羅灣溪
（浦卡汕溪）

●吐嚕灣部落

馬海

花蓮縣

人止關

萬大水庫

14

僕溪
（馬赫坡溪）

▲能高山

埔里鎮

濁水溪

▲能高山南峰

萬大北溪

光頭山
（知亞干山）▲

牡丹山 ▲

■牡丹岩

牡丹池

萬大南溪

▲白石山

賽德克族分布範圍圖。　陳春惠／繪

仁愛鄉公所民政課長孫登春（道澤人）擔任領隊，前往中央山脈牡丹山區尋訪波索康夫尼。可惜到了第四天，不幸有隊員發生高山失溫症狀，因狀況危急，只得放棄尋根之旅，功敗垂成。當時他們已登至知亞干山（dgiyaq Cneexan/Ciyas）的基點附近，雖未能親訪波索康夫尼，但仍拍得「祂」的近照而回。值得慶幸的是，發生意外的隊員獲得仁愛分局空中救難隊的緊急救援，送醫急救後並未發生令人遺憾的事。

更早在一九九七年間，現居住於移居地花蓮縣、屬於托洛庫群的楊盛涂先生（國中校長退休），曾兩度試著登上白石山區尋訪波索康夫尼，第二次在祖靈的庇佑下，終能踏上族人視為聖山的白石山，並留下珍貴的紀錄：

為實地瞭解傳說中的發祥地……於是在民國八十六年，約數位志同道合者兩次探勘「神石」（Pusu Qhuni）活動。第一次於民國八十六年十月二十四日至十一月一日，由東部花蓮縣萬榮鄉西林上山，因氣候不佳，二十餘年前的獵徑不明，登至第四天就折回不成功。第二次於民國八十六年十一月十一日至十一月十九日，由西部霧社上山就順利完成。

牡丹岩（神石）位於花蓮縣秀林鄉文蘭村最西南方，在木瓜溪的支流清水溪上源與萬榮鄉西林村的岸豐溪支流恰堪（知亞干）溪上源之間，由中央山脈主脊於能高山南峰約七公里處；屬光頭山脈（三一○○公尺，舊稱知亞干山）往東延伸與牡丹山脈（三○○五公尺）往東南方的連綿脊線上，距光頭山約三公里，海拔二八一四公尺。

神石的南、北、西三面為灰白色之峭壁岩面，高約九十公尺，東面岩石高約四十餘公尺相連著，地基直徑約六十公尺的寬度，頂部及東面岩壁長滿草木、高山箭竹、冷杉（臺灣鐵杉）、檜木等。……由西方觀看「神石」正好光面白色的部分完全看得很清楚。像一根長的圓形白色石柱矗立在山頂上。

對於楊校長所描述的「像一根長的圓形白色石柱矗立在山頂上」，與道澤群族人稱Pusu Qhuni為「Rmdax Tasil」可互為印證，因Rmdax Tasil有「光亮、白色的巨石」之意。另外，楊校長稱Bnuhun為「聖山」、稱Pusu Qhuni為「神石」的用心，充分表達賽德克族人對始祖起源地的崇敬與渴慕。

就賽德克語來說，「Pusu」是源頭、根基、原由之意，「Qhun」是樹的統稱，「Pusu Qhuni」就是一般所謂的樹頭、樹的根基部，直譯成漢語即為樹根的意思，指的是長出地面或最接近地面的一截根基部，而非指埋在地面以下的扎根。但正如楊校長實地勘查後所描述的，波索康夫尼是一座矗立在中央山脈鞍部的巨大岩石，而不是巨大的神木；「祂」高約九十公尺、根基部最大圍徑約六十公尺，今稱「牡丹岩」。因此，賽德克族始祖的誕生應屬「石生人」的傳說，這是不言可喻的。

托洛庫群與德克達亞群的族人都稱該始祖誕生地為Pusu Qhuni，道澤群的族人則稱之為Rmdax Tasil，雖然用語略有差異，事實上說的是同一件事物，所指的是同一個地方，約位於東經一二一度十八分，北緯二十三度五十七分。

賽德克族紋面的由來

紋面是賽德克文化的一大特點，綜合德克達亞群族老的說法，賽德克族紋面有幾個原因，一是與繁衍後代有關。上文引述的《蕃族調查報告書》寫道：「昔日，中央山脈之中，有個叫做Bnuhun的地方，長有一棵大樹。……也許是此樹之精終於靈化而為神吧！有一天樹幹裡走出男女二神來。」今日德克達亞群族老們延續相同的傳說，如此傳述道：

當這一男一女長大成人後，因自幼相依為命已情同手足，猶如兄妹或姊弟。

女者左思右想，世上的人類就只有他倆而已，倘若他倆年邁逝去，那麼世上就沒有人類了，他倆該如何繁衍後代這件事讓她十分苦惱。

某日，她萌生一計，對男者說：「我明天要出一趟遠門，為你尋找能為我們繁衍後代的伴侶，約十天後你到Qtelun之地的路上等她，你一定要娶她為妻。」

十天後，男者依約前去等候，果然遇見一位臉上擁有紋面的女子，二人相逢，相顧相惜並結為夫妻。

原來臉上擁有紋面的那位女子，就是與男者朝夕相處多年且情如兄妹的女者，我賽德克族自此即繁衍至今。

《賽德克‧巴萊》片中男、女演員臉上的紋面。　吳忻緯／攝

以上為德克達亞群的口傳故事，而在《蕃族調查報告書》第六冊〈紗續族前篇〉②所記述的「歷史傳說」篇中，道澤及托洛庫二群也有類似的文獻紀錄。關於道澤群的部分寫道：「⋯⋯母親心生一計，走進老遠的深山裡，取樹汁染臉，若無其事的回家去。」關於托洛庫群則寫道：「⋯⋯母親則逕自離家，踏入深山裡，自取樹汁塗臉，換一個相貌回家去⋯⋯」雖然情節不盡相同，但故事中的女者都是為了繁衍人類的後代，絞盡腦汁改變自己的容貌，達到與故事中的男者結為夫妻、延續後代的目的。

賽德克族紋面的第二個原因是懲罰欺瞞背信者，口傳故事如下：

本族在人口自然的增長下，祖先誕生繁衍之地已無法提供族人一般生活的需求，如耕地、築屋地都已不敷使用，遂有人提議要分出一半的族人遷離繁衍地，往平地遷徙。

於是，族人分別登上甲、乙兩座小山林，而族老們圍坐兩座小山林之間，讓雙方族人輪番以最高的音量齊聲相互呼喊。族老們藉由呼喊音量的大小，辨識雙方人數均等與否，若甲（或乙）山林的音量較大，則分出一些人添補到乙（或甲）山林，如此反覆聽辨音量，以求均分雙方的人數。

經歷冗長的反覆聽辨音量過程後，族老們終於認定雙方的人數已相同；此時甲山林一方的族人極力要求往平地遷移。大家經過協議、互道別離與祝福之後，甲山林一方的族人即開拔往山下移動。

當他們走到山腰之際，再次向山上齊聲呼喊，聲量卻能響徹雲霄，音波竟將樹葉也震落，留在山上的族人為之震駭與驚愕，心知他們被遷往平地的族人所矇騙。

震驚之餘，留在山上的族人從此紋面，以與遷往平地者有所區別，並囑咐其子孫們，對不誠實、欺瞞狡詐者，進行嚴屬的懲罰手段：予以「獵首」。

在《蕃族調查報告書》〈紗績族前篇〉記錄的歷史傳說中也有雷同的口傳故事，關於道澤群的口傳故事是這樣的…

古有二社，中隔一河，有一次互以喊聲比較人數的多寡。結果，喊聲較大的一方告訴另一方說：「我們不願意跟你們共居一地，現在就要下山到平地去了！」說完，真的就走。臨行時，他們又撂下話說：「你們就紋面吧！以免以後分不清彼此。還有，反正我們的人比較多，你們隨時來砍走我們的頭都悉聽尊便！」這些去到平地的人，我們現在稱之為漢人。

關於托洛庫群的口傳故事則是這樣的…

自此之後，他們的子孫不停地增加……終於分成願意前往平地者和仍希望續留山上者兩批人馬，各走各的路。擬下山赴平地者就要開拔了！這時有人說，兩者的人數尚有不均……於是兩隊分別齊聲大喊，結果顯得續留山上者的聲音太大了，所以又撥出一批人給要下山者。下山者到山下的時候，兩隊人馬又再度喊叫一次，說來也真豈有此理，原來聲弱的一邊此次反而聲勢浩大……續留者知道上了一個大當，忿恨難消，心想對方既然使出如此欺詐的手段，從此非去砍他們的頭來削減他們的人口不可，於是紛紛紋面以別於平地人……

紋面的第三個原因則是為了辨識敵我，請聽德克達亞族老的說法：

在本族先祖的爭戰經驗裡，族中勇士於奮勇對敵之間，常因混戰而誤傷或誤殺我方的戰士，為了能夠清楚地分辨敵我，本族即以紋面來區分我方與敵方。

另亦有族老表示，紋面乃基於本族的審美觀，認為擁有紋面的男女才會更美麗、更漂亮。

一直以來，賽德克族的紋面文化常被外界醜化為「黥面」或「刺青」，事實上兩者的本質意涵有極大的不同。「黥」字的意思是古時在犯人額上刺字的刑罰，而賽德克族則是對族群、國家（部落）有一定貢獻者始可紋面。紋面是賽德克族人在世的榮耀，也是死後的靈魂能安然通過祖靈橋的重點烙印之一。

靈鳥：「Sisin」繡眼畫眉

有關繡眼畫眉的神話故事，自古以來即流傳於賽德克族、泰雅族及太魯閣族的社會，故事內容雖各異其趣卻各具其旨。德克達亞的族老們表示：「Sisin是賽德克族人與祖靈溝通的媒介，舉凡有關族務、家務及個人的事務，都要透過『祂』與祖靈溝通。」於部落時期，繡眼畫眉與族人的生活是息息相關的，「祂」扮演著人界與靈界的溝通介面，凡事必透過祂的啟

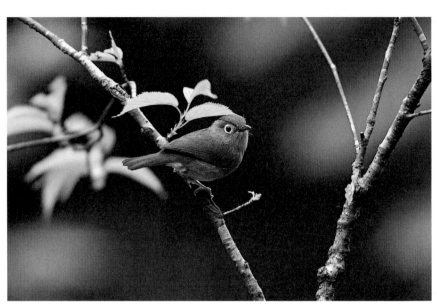

Sisin繡眼畫眉。 趙象文／攝

示後始可進行，堪稱族人心目中的「靈鳥」。

我曾於二〇〇七年間整理德克達亞族老的口傳故事，以「Kari Pnqtaan Na Beyax Sisin」（繡眼畫眉靈力展現的傳說）為題，於教育部舉辦的「第一屆原住民族語文學創作獎」獲選為賽德克語的「散文類」優選，在此與讀者分享：

這是一則非常非常古老的故事，

究竟有多久遠至今已不可知，

在那個年代裡所有的飛禽走獸都能夠以言語與人類相互溝通。

有一次，

我們的祖先遭逢久旱不雨的災難，

致使作物枯死而陷入飢荒狀態，

族人們也因而感染疾病，

先祖們乃舉社遷離吐嚕灣古聚落；

沿著斯庫溪向東北方尋找遷移地，

族人們遂集結於濁水溪上游稱布渡堤岸（Pttin-

gan）的溪畔，

求助於他們的益友，

當牠們得知我先祖們的遭遇後也非常難過，

除感同身受外更為我先祖們共同思索消災除厄的方法。

他們的益友——飛禽走獸們認為，

我先祖們因沒有Gaya之故，

動輒得咎於祖靈才會頻受天災人禍所困，

飛禽走獸們提出建議說，

牠們之中尚若有誰能搬動布拉尤（Brayo）對岸山頂上的巨岩，

且將巨岩搬移到我們現在所聚集之處，

誰就成為你們族規、社會規範的根源，

並要你們世世代代的子孫們恪守遵循，

所有今日在此聚集的（人眾獸群）都是你們訂立族規的見證者。

就這樣，飛禽走獸們即展開搬移巨岩的競賽，

各類飛禽與走獸們輪番上陣競技，

但都沒能搬動分毫，

最後尚有烏鴉、紅嘴黑鵯及繡眼畫眉等三組人馬尚待試舉，

烏鴉試著去搬移，

之後換紅嘴黑鵯試著去搬移，

但牠們都無法搬動，

最後僅存繡眼畫眉待試試，

在場的族人們噤聲不語，

臉上顯出絕望之色，

因繡眼畫眉屬體型很小的鳥類呀，

族人們自忖繡眼畫眉怎麼有能力搬移巨岩呢，

但繡眼畫眉不以為意。

繡眼畫眉飛向布拉尤對岸的山頂上，

沒過多久，

眾觀者（人及鳥獸）聽到唏—唏—唏……的繡眼畫眉鳴叫聲由山頂而下，

那是既吵雜又喧嚷的鳴叫聲，

誰料想得到，

牠們竟然抬起了那座巨大的岩石，

牠們抬著那座巨岩由布拉尤對岸的山頂凌空越過托洛庫溪面上，

並將那座巨岩搬移到人獸聚集的托洛庫溪畔。

從眼看著繡眼畫眉抬著那座巨岩凌空渡溪飛向人獸聚集的溪岸，

到繡眼畫眉將那座巨岩安放在人獸聚集處，

聚集圍觀且等候結果的族人和飛禽走獸們一片的鴉雀無聲，

猶如驚嚇頓時著魔似的目瞪口呆，

僅聽見繡眼畫眉不曾間斷地喧鬧鳴叫聲，

以及見到無數的繡眼畫眉合作無間地搬移著那座巨岩，

當牠們安放那座巨岩時地面都會震動，

眾觀者直至驚覺安放巨岩所產生的震波後才歡聲雷動，

並上前簇擁著凱歸的繡眼畫眉。

此時，當繡眼畫眉剛安放那座巨岩之際，

又有好幾波陸續趕抵現場的鳥獸，

牠們表示，實在是非常的遺憾，

我們沒能趕上搬移巨石的競賽，

而後來者又懇請繡眼畫眉是否能夠再搬移一座巨岩來，

繡眼畫眉不置可否地又飛上山頂，

同樣地再搬移另一座巨岩，

將它搬移到第一次所搬來的巨岩旁。

時至今日，繡眼畫眉搬移的那兩座巨岩，

依然並列在托洛庫溪的溪畔，

自此繡眼畫眉成了我們賽德克族人與祖靈溝通的橋樑。

德克達亞群的歷史傳承

由於賽德克族沒有創造出自己的文字符號，千百年來歷史文化的傳承皆以口耳相傳延續，但這種方法究竟存在著人類記憶的極限，因而無法避免地產生諸多斷層與分歧。由賽德克族神話傳說及口傳故事的脈絡得知，始祖誕生於波索康夫尼並繁衍之後，不知過了多少年代，終於遷徙到「吐嚕灣」這個地方繁衍茁壯。抵達吐嚕灣之前的遷移史是賽德克族歷史的灰色地帶，幾乎可說是空白一片，銜接困難、循述不易。

距今約二十年前，德克達亞群所居住的中原、清流及眉溪三個部落，仍有眾多八十歲上下的男女耆老健在，當時他們皆可如數家珍般地陳述波索康夫尼的起始傳說，以及射日、洪水、靈鳥等神話故事。一旦述及德克達亞群部落的遷移歷史，他們無不以「吐嚕灣時代」作為口傳歷史的參考點，絕無例外。而提到吐嚕灣時代之後何以擴散成日治初期所規畫的「霧社蕃十二社」，咸認是吐嚕灣古聚落發生「水源毒害事件」所致。也就是說，於日治之前，德克達亞群已建立了文獻上所謂的「十二社」。

以「社」為名是日治時期的說法，賽德克族則稱「alang」，有部落、家鄉、地區、國家等意義；而且「alang」並非都指單一部落，一個部落常又分為數個子部落，而子部落也都稱「alang」。以我所居住的清流部落為例，如今劃歸南投縣仁愛鄉互助村，日治時期隸屬於「臺中州能高郡泰雅蕃地川中島社」，為霧社事件遺族的迫遷地，族人自稱為「谷路邦部落」（alang Gluban），「alang」是部落，「Gluban」是地名。而谷路邦部落又分為上部落（al-

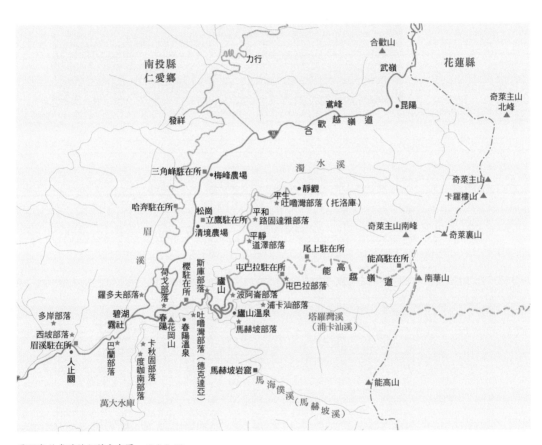

霧社事件當時的部落分布圖。 陳春惠/繪

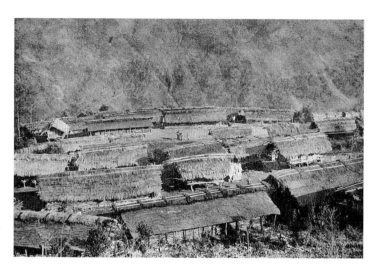

日治時期的巴蘭部落是德克達亞群最大的部落，距離霧社最近。 鄧相揚/提供

ang Daya）、下部落（alang Hunac）及羅多夫部落（alang Drodux）③ 三個子部落。清流部落的族人對外介紹所居住的部落時，會以「谷路邦部落」相答；若遇對方熟悉部落內的分布狀況，則會答以自己居住的子部落名稱。因此，「谷路邦」是部落名稱，也是地區的名稱。

再以日治時期所規畫的巴蘭社為例，族人稱之為巴蘭部落（alang Paran），其間又可分為呼那茲部落（alang Hunac）、茲結卡部落（alang Cceka）、鹿澤部落（alang Ruco）、屯塔那部落（alang Tntana）等四個子部落，但沒有一個子部落稱做巴蘭部落。因此，「alang」並非皆為狹義的單一部落，常常是部落的名稱，也是該區域的地名。

部落時期，每個部落都有頭目，其子部落設有副頭目，而分布在同一大區域內的數個或數十個部落會推選一位總頭目。平時各部落幾乎完全自治，一切事務都由各部落頭目治理。而遇有一些狀況時，以總頭目為主、部落頭目為輔來共同處理，包括部落之間發生糾紛、某部落發生天然災難、族人或某部落遭到外來族群攻擊、與其他族群訂定盟約、與其他族群確認傳統領域界線等。

吐嚕灣古聚落：德克達亞人的說法

霧社抗暴事件爆發之前，於今日南投縣仁愛鄉境內的賽德克族社會裡，原有兩個稱做吐嚕灣的部落。一處為現今的合作村平生部落，族人們慣稱為Truwan Truku，意指「托洛庫人的吐嚕灣部落」，迄今部落內仍居住著托洛庫族人。另一處位於現今春陽溫泉對岸的臺地，族人們慣稱為Truwan Tgdaya，意指「德克達亞人的吐嚕灣部落」，亦為起義抗暴的部落之一；起義失敗後，倖存者迫遷至今日的互助村清流部落，原本吐嚕灣部落遺址則成為道澤人的耕作地。因此，今日尚有賽德克族人居住的吐嚕灣部落，僅存合作村的平生部落。

存在上述兩處吐嚕灣部落的事實，顯示賽德克族與「吐嚕灣」有著特殊的淵源；而雖然道澤人似乎並未建立吐嚕灣部落，但今日道澤人所居住的精英村平和部落稱做路固達雅（Ruku Daya），而德克達亞的吐嚕灣部落上方之緩坡地亦曾建立稱做路固達雅的部落。不同語群有相同的部落名稱，由此可看出賽德克族三語群確實有著同源同宗的關係。

筆者認為，賽德克族以吐嚕灣、路固達雅作為部落名稱，絕非偶發性的巧合，而是因為思念故土或懷念舊時的人、事、物；這種心境是不分種族、國界的，是人類真情至性之自然流露，正如同今天的臺北市有「南京」東路、有「長安」西路等。因此，我大膽假設，吐嚕灣及路固達雅皆為賽德克族古聚落的名稱，尤其是吐嚕灣古聚落，必然在賽德克族三語群之擴散歷史中扮演著極其重要的角色。

③ 此處的羅多夫子部落，是沿襲抗暴六部落之一的羅多夫部落名。此外，今居住著道澤族人的霧社碧湖部落，也沿用羅多夫的霧社碧湖部落名，因碧湖部落一帶為抗暴前的羅多夫下部落。

筆者推測，賽德克族在不斷遷徙的過程當中，曾建立稱做吐嚕灣的部落，那裡是托洛庫、道澤以及德克達亞三語群向外擴散前最後共同居住之地。吐嚕灣或許是指一個大範圍的地區域，也可能是當時最強勢且具領導地位的部落名稱。無論如何，吐嚕灣及路固達雅都應該是賽德克族人難以忘懷的祖居地，因此先祖們由吐嚕灣古聚落向外擴散、各語群各自建立部落之後，仍沿襲了古聚落的名稱。

至於賽德克族何以漸次分散？是因為人口自然成長、天然災害（如洪水、瘟疫），或是族群內部分裂所致？吐嚕灣古聚落是否即為今日的合作村平生部落，抑或是今日春陽溫泉對面的臺地遺址？這些問題尚需賽德克族人共同努力探究。

根據德克達亞耆老們的口述，吐嚕灣部落的歷史是這樣的：賽德克族的祖先，由今日白石山區一帶的牡丹岩誕生、繁衍，之後向西遷移，越過知亞干山，再往萬大北溪拓展。不知經過了多少年代，繼續向西北方遷徙，距今約一千五百至兩千年前（或許更早），來到現今春陽溫泉一帶，建立了吐嚕灣部落、路固部落（Ruku）、路固達雅部落、西吉袞部落（Siki-kun）、固那果禾部落（Knuguh）、西坡部落（Sipo）、搭守部落（Taso）、阿尤部落（Ayu）等八個聚落。

吐嚕灣部落位在春陽溫泉區對岸較平坦處，隔著濁水溪與西吉袞部落相望。德克達亞群尚未建立日治文獻上所謂的「霧社蕃十二社」之前，吐嚕灣部落為該地區最具實力的部落，也是賽德克族族權的領導中心，族人們因而習慣以吐嚕灣人自居，以來自吐嚕灣為榮。

路固部落位在吐嚕灣部落稍上方的緩坡地帶，略呈凹窪狀。其右邊為布呼達崗岩壁（Phda-gan），有山徑通往馬赫坡部落（今廬山溫泉地區），上方則為路固達雅部落。換言之，該部落位處吐嚕灣部落與路固達雅部落之間。

路固達雅部落位於路固部落上方的緩坡地至山脊下方。若按賽德克族為部落命名的一般原則，應稱為吐嚕灣上部落，但該部落捨棄了慣用的命名法，可見在賽德克族人的心目中，路固達雅與吐嚕灣古聚落確實有著不可替代的地位。

西吉袞部落位於吐嚕灣部落的對岸，為現今春陽溫泉區大部分的平坦地。據說西吉袞是個大部落，只因常遭洪水肆虐才向外遷移，巴蘭部落及荷戈部落或許即由該部落分出。

固那果禾部落位於吐嚕灣部落右邊鄰山的山頂平原，兩部落之間隔著一條山澗野溪。固那果禾的地勢較高，其部落遺址今日已成為道澤人的耕作地。由於過去醫療資源匱乏，族人若不幸患上當時無法治癒的疾病，一律採取隔離的方式以杜絕蔓延，當時隔離病源的處所，即形成日後的固那果禾部落。

西坡部落位於搭守部落的對岸，與固那果禾部落同岸側。由於居住在固那果禾部落的族人是罹患當時無法治癒的疾病而被隔離者，所以西坡部落很可能是由固那果禾部落所分出。

搭守部落與阿尤部落的人口都比較少。搭守部落位於往霧社方向的吐嚕灣溪岸，與西吉袞部落同側。或許因為有族人陸續由搭守部落向外遷出，據說該部落或不及二十戶。阿尤部落位

於搭守部落右側山腹的緩坡地段，因地勢之故，該部落僅十餘戶。

以上八個部落在人口激增、耕地不足的境況下，相繼往今日霧社一帶拓展。及至德克達亞人發動霧社抗暴事件之前，僅餘八到十戶二十多人仍居住於吐嚕灣部落，幾乎是同一家族的成員，他們是於「水源毒害事件」多年之後重回吐嚕灣部落定居。依清流部落事件遺老們的說法，重回吐嚕灣部落定居的摩那‧貝克（Mona Peko）家族，是吐嚕灣部落的頭目家系。

德克達亞群傳述吐嚕灣時期的「水源毒害事件」（Pcahu）

吐嚕灣水源毒害事件的歷史典故，在德克達亞社會裡是非常廣為人知的故事，對今日八十歲上下的族中長者們而言，可說是無人不知無人不曉，亦常被當做德克達亞群由吐嚕灣向外擴散的原因之一。

據說，當時吐嚕灣地區的人口愈來愈多，多到住屋之間的屋簷幾乎彼此相連。某一天不知何故，部落中突然有孩童死於不知名的病症，症狀是發高燒、嘔吐不止，終至身體腫脹且臉色發青而亡，屍體的狀態有異於一般病故者。

起初，約隔四至五天即有小孩因此身故，之後亦有成年人因同樣的症狀相繼身亡，而且時間間隔縮短為二至三日甚或一至二日。由於本族的巫醫個個束手無策，吐嚕灣地區的族人陷入

一種面臨空前浩劫的恐慌中，於是族人們陸續舉家遷居到各自耕地上的住屋以避禍。值得慶幸的是，移出吐嚕灣後，疫情並未隨之蔓延開來，本族始得以續延族命。

經此巨變，吐嚕灣部落曾一度形同廢墟，無人居住。直到有一天，族人們赫然發現，有人於吐嚕灣飲用水的源頭內埋了各類不知名的金屬製品（xiluy）；族人一致認定，金屬鏽蝕所造成的水質變化便是疫情的禍源，但究竟是何人以這般鄙劣、陰狠的手段去毒害他人，迄今眾說紛紜、莫衷一是。

族人們拔除了水源頭之金屬製品的數年後，部分遷出者又重回吐嚕灣部落居住，他們與遷居到各耕作地的族人，逐漸各自發展成日治時期所謂的「霧社蕃十二社」。賽德克族之所以分別定居於托洛庫、道澤、德克達亞等三個地區，形成三語群並立的現況，是否與此歷史事件有關，是值得賽德克族裔深切探討的議題。

根據德克達亞的耆老們表示，造成族人不斷遷徙的原因，除了旱災、水災、地震等不可抗拒的自然因素，還可能包括以下幾項：人口的自然增長造成耕地不足、族群內部分裂、受到外來族群的擠壓、受瘟疫與傳染病之害、為了工作上的需要、為了狩獵的便利、為了搬離男子易夭折之處所等。

起義抗暴六部落

包括吐嚕灣部落在內，加上馬赫坡、波阿崙、羅多夫、斯庫、荷戈共六個部落，在霧社抗暴事件中共同起義。以下介紹吐嚕灣部落以外的五個部落。

一、馬赫坡部落

若依德克達亞語的譯音，「Mehebu」譯成「湄黑浦」或「梅黑埔」等聲韻近似的漢文可能更為恰當，但顧慮到許多讀者對霧社抗暴事件已有涉獵，為免適應新的音譯名稱而混淆了已知的事件脈絡，此處仍沿用「馬赫坡」的譯音。

馬赫坡部落亦由吐嚕灣分出而成，分出的時間約在卡秋固、荷戈、斯庫、巴蘭之後。馬赫坡部落位於浦卡汕溪（yayung Bkasan，今稱塔羅灣溪）與馬赫坡溪（亦稱馬海僕溪）合流點的臺地上，即今日名聞遐邇的盧山溫泉區附近腹地。盧山溫泉警光山莊右上方的茶園臺地稱為馬赫坡下部落，其上方今已興建現代建築物的緩坡地為馬赫坡上部落，另外沿著合流溪往吐嚕灣部落的右岸亦散落著數戶人家，我的曾祖父即為其中一戶。

過去馬赫坡族人出入部落是沿著合流溪右岸的叢林山徑而行，與今日往來盧山溫泉的公路隔著合流溪遙相對望。路線大致為：馬赫坡部落→吐嚕灣部落→搭守部落→斯固列旦（Skre-

dan）→荷戈部落→羅多夫上部落→羅多夫下部落→松林坡（hredan tqilung）→霧社街（keruc Paran），徒步行走約需二小時左右。

今廬山溫泉吊橋的上下游河段，昔日為馬赫坡族人的天然浴場，也由於擁有如此得天獨厚的條件，使得馬赫坡人勤於泡溫泉水洗澡。特別是馬赫坡的女性居民，外出耕作前都會攜帶換洗衣物，收工時先到溪邊的天然溫泉池沐浴後再返家。這樣的生活作息，常讓成年後的馬赫坡女子出嫁到其他部落後感到不適應，因其他部落無法提供如此優渥的天然資源。馬赫坡的孩童們也將天然的溫泉溪流當做嬉戲玩樂的天堂。

我每到今日高度商業化的廬山溫泉區，常會興起「如此親切又陌生的『好地方』曾是先人的樂園」之慨，正所謂「山河依舊在，人非事也非，若問先人何處尋，盡在午夜夢迴中」。

位在山谷下方的馬赫坡部落有個特色，即每逢清晨和傍晚，整個部落會籠罩在朦朧霧氣中，小水滴不斷由天而降，猶如天將下雨一般。這是由於溫泉水的熱蒸氣源源不絕冒出，緩緩地往空中上升，一旦遇到冷空氣就會凝結成小水珠，達到某個重量時，即如細雨般灑落下來，常讓人誤以為天將下雨。

德克達亞語中，「mhebuy」有漏水、天滴小雨珠之意，族人們在此建立部落之前，即以mhebuy稱呼該地；待部落建立之後，遂將mhebuy音變為mehebu，也就是馬赫坡部落的名稱，這是因為若繼續以mhebuy作為部落名，即成為「會漏水、漏雨的部落」，這般的部落名

日治時期馬赫坡部落旁的吊橋，是日人徵召勞役、大興土木的結果。 鄧相揚／提供

昔日的馬赫坡社，今日成為廬山溫泉區。 鄧相揚／攝

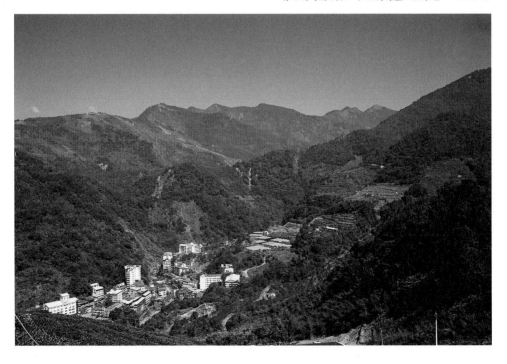

總是不妥。也由於先祖善用族語的「音變」之故，常讓今日的賽德克子孫探索部落源流或族人之名時產生困惑。

在德克達亞的各部落裡，或多或少都有來自托洛庫群及道澤群的族人混居其間，有的是因女子嫁入或男子入贅，有的家族則是前來加盟。除非各族群之間正處於緊張狀態，否則平時保持互動互惠的和平關係。

波阿崙部落尚未加入德克達亞群的Gaya之前，馬赫坡是德克達亞最內山的部落，其領域與道澤群的勢力範圍相鄰，獵區亦與托洛庫群、道澤群相接壤。藉此地利之便，馬赫坡的外來人口居德克達亞各部落之冠。我的曾外祖父達吉斯・蘇杜（Dakis Sudu），即為托洛庫的沙堵部落（alang Sadu）移民至馬赫坡的第三代子孫。日治時期的戶政資料顯示，起義抗暴前（一九二九年間），馬赫坡部落計有五十四戶、二百一十三人，之後的倖存者有二十二戶、六十三人。

二、波阿崙部落

波阿崙部落即今日仁愛鄉精英村轄區內的盧山部落，是德克達亞群最內山的部落。波阿崙部落之形成有其特殊的歷史背景，德克達亞耆老們說，在道澤群的領域中，過去有個非常強盛

的部落叫做浦給奔部落（Bngebung），前後分兩波人馬向外拓展至Tbatu（今日的屯原）、Ruco（今日的尾上）一帶，移至屯原地區的族人建立了固眉雅部落（Gmeya），遷往尾上地區的族人建立了瀉固伊部落（Sekuy）。

在那個年代，德克達亞群的馬赫坡部落也已形成，與道澤群以浦卡汕溪為天然的領域界線。

隨著德克達亞群在霧社地區的聲勢日漸旺盛，馬赫坡部落的氣勢亦隨之高漲，因而將波阿崙地區劃入德克達亞的勢力範圍。或許因為道澤群在固眉雅部落和瀉固伊部落兩地生活不易，兩部落的頭目及長老們遂至馬赫坡，向當時的頭目帖木‧羅勃（Temu Robo）請求支援；商議的結果是，固眉雅部落的族人遷至布拉堵（Pradu，今日的精英溫泉地區）附近，瀉固伊部落的族人則遷至布拉堵後方的浦卡汕山脊緩坡地。兩個新部落皆居於德克達亞的領域裡，浦卡汕位於馬赫坡部落後方的山腹，布拉堵則位在一水之隔的山腳下。為了感謝讓地之誼，兩個新部落各自回饋了一頭豬給馬赫坡部落，作為「Dmahur」（意思是因感謝或致歉而饗宴、賠補）的Gaya承諾。

有一年，霧社地區發生大地震，震垮了布拉堵部落後方的山壁，崩塌的土石不但掩埋了整個部落，也如堰堤一般堵塞浦卡汕溪的水道，形成一個堰塞湖。這場災難有一件事令德克達亞的先祖們印象深刻，由於水道受阻，位居布拉堵下游溪段之馬赫坡與吐嚕灣等部落的族人們卻因溪水銳減，意外撈獲大量擱淺在淺灘上的魚蝦；家家有醃魚、戶戶有魚乾是當時馬赫坡及吐嚕灣部落的寫照，這在德克達亞的社會是難得一見的景象。族人們將多出來的漁獲分送給鄰近部落的親友們，有好事者稱之為「地震魚」或「坍方魚」。但因震後連日豪雨，上游

溪水暴漲，布拉堵的堰塞湖不久即告決堤。

此次災變雖震毀了部落，但布拉堵的居民們都安然無恙。據說，部落的族老們以長時間生活於山林的歷練與智慧，在崩山前即請頭目將族人們盡速撤離布拉堵部落，並向浦卡汕和馬赫坡部落求援。當時馬赫坡的頭目已由年輕有為的莫那・魯道接任，他立即趕往布拉堵部落了解災情，當下決定：「布拉堵的災民暫時留居浦卡汕部落，糧食由馬赫坡提供。待天候轉晴、餘震漸弱後，布拉堵的災民可遷至波阿崙地區重建家園。」浦卡汕的頭目是瓦歷斯・貝力克（Walis Periq），布拉堵的頭目是達那哈・羅拜（Tanah Robe），他們二人於波阿崙重建部落期間，有感於莫那・魯道的救難情誼，遂決定加入德克達亞的Gaya行列。

布拉堵部落災民遷往波阿崙一到兩個月後，於新部落舉行加盟德克達亞群的儀式，德克達亞的總頭目瓦力斯・布尼（Walis Buni）及各部落頭目、勢力者都參與盛會，共同在祖靈面前做見證。數年後，浦卡汕的族人全數分遷至波阿崙及馬赫坡部落居住。日治戶政資料顯示，起義抗暴前，波阿崙部落計有四十八戶、一百九十二人，之後倖存十八戶、五十四人。

三、羅多夫部落

今日南投縣仁愛鄉仁愛國中現址及其鄰近茶園之腹地，即為羅多夫部落的遺址；晚近約

一八八○年左右，駱西・布夫克（Losi Puhuk）帶領其家族離開此地、移居到羅多夫下部落，因此族人們亦稱此地為羅多夫上部落。羅多夫下部落位於今日霧社碧湖部落右上方的山腹，與巴蘭部落及現今高峰一帶遙遙相望。今仁愛鄉境內的德克達亞聚落中，有兩處沿襲著羅多夫部落的名稱，一為上述提到的霧社碧湖部落，另一為互助村清流部落中、阿比斯溪（ruru Abis）右側的聚落。

羅多夫部落係由荷戈部落（即今日春陽部落）所分出，兩部落僅隔著固達西茲（Kdasic）小山溝比鄰相護。羅多夫部落的地勢較高，宛若荷戈部落的瞭望臺，因來犯者無論由西邊的巴蘭部落、東邊的道澤群（今日平靜地區）及托洛庫群（今日靜觀地區）或北邊的固那哈袞（Qnahaqun，今日力行、發祥一帶）入侵，羅多夫部落皆能發揮地理位置的優越性。

據說在很久很久以前，德克達亞人尚聚居於吐嚕灣部落時，曾於斯那坡（Snapo，今日的仁愛鄉松崗一帶）與其他部落發生過爭戰，原因是爭奪該地區的獵場。交戰結果是德克達亞人慘敗，甚至被對方追擊至吐嚕灣部落對面山腰之西坡與斯庫部落（皆位於今日春陽部落近郊之臺大實驗農場）附近。經此戰役，德克達亞人有很長一段期間無法共享斯那坡一帶的獵物，直至斯庫部落（今日雲龍橋附近）、荷戈部落及羅多夫部落相繼建立後，才有機會分享該地的獵物。因此，對於德克達亞人的領域拓展方面，羅多夫部落有其攻防上的積極功能。

有關羅多夫部落名稱的由來，德克達亞的族老們有這樣的說法：

在德克達亞的語言中，「ludux」有尖端、頂端之意。由荷戈部落望向羅多夫部落時，見不到部落家屋，卻看得到一座較突出的小山峰，即今日仁愛國中校門口左方的小山峰，而羅多夫部落的住屋錯落於其下方的平坦地及緩坡地帶，因此荷戈部落的族人會對居住於羅多夫部落的族人說：「你們是住在頂端的。」指的就是那突起的小山峰。當然尖端處是無法居住的，只是將這座小山峰作為羅多夫部落之地標罷了。久而久之，ludux音變為drodux（羅多夫），成了該部落的名稱。

從族老們的口述可知，Ludux應為該部落的初期名稱。在德克達亞語中，drodux係rdrodux的簡略語，此為rodux（雞）的衍生詞，故rdrodux有「多雞的」之意。因此，若稱做「alang Rdrodux」，譯成中文是「雞群的部落」，稱做「alang Ludux」則意為「尖端的部落」，兩者對該部落都有揶揄譏諷之嫌。但無論如何，今日族人們已將Drodux當做部落名，而祖先們何以如此命名已不易探究。日治戶政資料顯示，起義抗暴前，羅多夫部落計有五十七戶、二百八十五人，之後倖存二十九戶、九十六人。

四、斯庫部落

斯庫部落有布固萬（Bquwan）、固立洛（Kriro）、西坡、斯庫等四個子部落。布固萬部落的遺址位於雲龍橋靠近春陽部落端的左上方緩坡地，西坡部落的遺址位於布固萬部落上方山

霧社事件前的斯庫鐵線橋,即今日雲龍橋的前身。　鄧相揚/提供

稜近頂端的平坦地,今已劃歸為臺大實驗農場用地;固立洛部落位在斯庫部落的對岸山腹,斯庫部落的遺址則位於西坡部落左後方的緩坡地帶。若由雲龍橋面朝松崗方向望去,左岸的峭壁上方臺地即為斯庫主部落的原址,今已開發為茶園地。

日治戶政資料顯示,起義抗暴前,斯庫部落計有五十五戶、二百三十一人,事件後僅存七戶、二十五人,由此可知斯庫人在事件中犧牲之慘烈。事件之後,斯庫部落亦被迫遷至仁愛鄉互助村清流部落。

早期,雲龍橋下的斯庫溪上游有德克達亞人搭建的竹便橋,稱做「斯庫橋」(Hako Suku),與斯庫溪都是因地得名。日治初期,日人搭建鐵線橋(即吊橋)於雲龍橋旁。霧社事件中,賽德克先祖要退守馬赫坡岩窟之際,曾將日人建造的斯庫鐵線橋砍斷,發揮了阻滯敵方攻擊的效果,阻絕日軍警的行進路線。二次戰後改建為車輛可通行的板面吊橋,之後又改建為水泥橋,而今日現代化的拱形橋是近幾年才竣工通車的。不論該座橋隨着時代的不同而出現不同的樣貌,德克達亞人一樣稱它為「斯庫橋」。

五、荷戈部落

荷戈部落即今日仁愛鄉春陽部落，日治初期至霧社抗暴事件爆發之前稱做荷戈社，事件後改稱為「櫻社」。「櫻」的日語發音為「沙固拉」（sakura），因此二次戰後雖取名為春陽村，但居住於仁愛鄉境內的原住民仍習慣稱之為「沙固拉」。

荷戈部落係由四個子部落組成，即固達西茲、誒尤呼（Eyux）、阿尤（Ayu）及荷戈。固達西茲為今春陽村第一班，位在春陽村的入口；荷戈為春陽村第二、三班臺地部分，春陽國小與春陽派出所皆設於此；誒尤呼為春陽村第四班，與臺大實驗農場相鄰；阿尤為春陽村第三、四班前方的山腳下。因荷戈為德克達亞祖先遷移至此所建立的第一個聚落，且其一向居於四個子部落的領導地位，所以居住該地的族人們對外習慣以「來自荷戈聚落」自居，德克達亞的其他部落族人亦以荷戈來統稱其他三個子部落。

對原住民文化不熟悉的人，很容易將賽德克族所謂的「部落」，誤解成一種非常集中、經過規畫的社區。事實上，早期賽德克族的部落是分散的，例如在溪流兩旁的臺地、緩坡地或沿山脊兩側山腹較平坦處，綿延數公里的範圍內錯落著好幾個大小不一的部落，而通常以該區域的主部落名或原有地名相稱，如吐嚕灣、卡秋固、斯庫、巴蘭等部落皆如是。

德克達亞的耆老們對荷戈部落名稱的由來有兩種說法，兩者都與「ngungu」一詞有關，而這個詞亦有兩種意義，一為「尾巴」，另一為「膽怯、膽小」。第一種說法是這樣的：相傳最

發動抗暴後，勇士們為防日人進擊，斬斷了斯庫鐵線橋。 鄧相揚／提供

初由吐嚕灣部落遷至此地狩獵的先祖們，在春陽村第二、三班臺地的森林裡發現兩、三隻大田鼠的尾巴，這種異象令先祖們感到驚奇，因為鼠類的尾巴不至於任意斷落，所以他們將此處稱做ngungu（尾巴），等到在此建立部落後，才以ngungu的訛音稱為Gungu。若直接以ngungu作為部落名稱，等於把居住於此的族人們稱為「膽小鬼」，這是德克達亞人無法容忍的辱罵行為，有可能引起雙方的衝突，不可等閒視之。

另一種說法是：若從仁愛國中前的公路向春陽村第二、三班之臺地俯瞰，你會發現特殊的地理形態，即其左右兩側的山溝恰巧將凸起的臺地切割成酷似鹿尾巴（ngungu rqenux）之狀，因此取ngungu的訛音Gungu作為此地名稱。日治時期的戶政資料顯示，事件前荷戈部落計有五十八戶、二百六十九人，之後倖存十四戶、三十九人。

賽德克族的祖居地與移居地

根據學者專家推論，約四百至五百年前，賽德克族大舉東遷的時間是在「吐嚕灣時代」之後，因移居地花蓮的族人都說：「我們的祖居地是南投仁愛鄉境內的『吐嚕灣』。」我常思，如果賽德克族有文字，則「吐嚕灣時代」可比擬為「開始有文字記載」的歷史年代，因「吐嚕灣時代」所傳述的口傳歷史開始與神話傳說時代迥然不同。

吐嚕灣時代之後，可能由於人數漸增、祖居地日益狹小的緣故，賽德克族三語群的族人開始

於相近的年代、不同的時段，相繼由祖居地出發，翻越中央山脈，逐次向今日花蓮及宜蘭地區擴散。由於三語群的遷徙路線不同、遷往的地區也不一樣，足以說明賽德克族東遷之前已有「三群鼎立」的態勢。實際上，賽德克族大舉東遷的歷史與發展，應由移居地的族人來敘述較為妥當。

除此之外，移居地與祖居地的族人也應該攜手合作，共同建構賽德克族的文字版歷史。不可諱言，部落耆老正快速凋零中，而耆老們是撰寫文字歷史的活字典，若今天再不著手記錄，明天就一定沒有作為。至於撰寫時應該採取族文與漢文並列，或以族文為主漢文為輔，乃至年代時序該如何區分，以及傳統社會組織架構該如何呈現等等，實需族人們集思廣益。

我於《賽德克‧巴萊》電影拍攝期間擔任族語指導員，無論是主要演員或臨時演員，都有來自移居地花蓮的男女族人。姑且不論他們的認同是「太魯閣族」或「賽德克族」，談話之間大家是那麼親近又相互關切。讓我訝異的是，若依年齡層而言，移居地族人的族語能力普遍優於祖居地南投的族人。訝異中我既欣慰又感慨，感慨今日原住民子女對自己族（母）語聽、說能力的不足與不堪；我直言「不堪」誠非得已，雖然明知致使原住民族語逐漸為族人所遺忘絕非單一原因、單一理由所造成。我只是憂懼，當我們的語言消失滅絕之後，還有什麼自信、還有什麼立場說「我是原住民」呢？

第三章

與《賽德克‧巴萊》結緣

我與《賽德克‧巴萊》一片的結緣應在二○○三年，當時魏德聖導演擬拍攝以「霧社事件」為素材背景、名為《賽德克‧巴萊》的短片，片中的對白要以賽德克語來發聲。那時導演透過張淑珍小姐轉達，希望將短片劇本內的對白譯為賽德克語，因我與淑珍同屬清流部落人，且為表兄妹之親戚關係，因而有了翻譯該短片對白的機會。直到短片攝製完成並發行光碟，我與導演從未謀面。

時序荏苒，苦熬數年的《賽德克‧巴萊》短片，終在魏導演推出《海角七號》一片之後出現了轉機，期間的曲折轉圜，導演的心緒應是「如人飲水，冷暖自知」。如今他有機會拍攝完整版的《賽德克‧巴萊》，仍力邀我擔任該片的族語（德克達亞語）翻譯工作，受寵若驚之餘亦感受到莫名的壓力，因這般的榮幸與機會，是每個事件後裔者的歷史責任。

一場出乎意料的困難挑戰

得知集訓的演員① 中亦有於部分曾受邀參與短片的演出時，我感受到導演的念舊惜情之懷，或因他的念舊，才使得我有機會擔任該片族語翻譯的工作。然而，當時筆者的心境卻是這份工作不必在我，也曾對負責前來邀請的果子電影公司人員表達如是的想法，因德克達亞語群族人中具有族語翻譯能力者，絕非我一人而已。

二〇〇九年八月初，我接到兩大冊、活頁完整版的《賽德克‧巴萊》劇本，尚未閱讀之前，前來邀稿的張雅婷小姐即慎重其事地詢問：「郭老師，你若要將劇本翻譯完成，尚未閱讀之前，大概需要幾天的時間？」當時我尚大言不慚地回答：「大概五到七天吧！」沒想到，最後費時三個星期之久，而且還無法確認是否已翻譯妥當。原因是我著手翻譯時，發現劇本裡有諸多文學式或哲理式的對白，還有賽德克族所沒有的武器彈藥名稱等。

舉例來說，莫那‧魯道紋面時，老婦對莫那說：「莫那！你已經血祭了祖靈，我在你臉上刺上男人的記號。」其中「血祭了祖靈」，以漢文表達可能與主題焦點很貼切，但若要以賽德克族語表達，就可能有多種不同的說法。我們選擇了「Mona, wada su spooda gaya ta di.」（漢譯：莫那，你已透過我們的Gaya去做了），而「彩虹橋上的祖靈，將等候著你英勇的靈魂」，我們決定以「Meyah smterung pahung su qnihangan alang utux rudan ta.」（漢譯：我們祖靈之地的守護者，會來迎接你英勇的靈魂）來表達。

再者，花岡一郎到莫那‧魯道的獵場，兩人結束一場針鋒相對的談話，一郎離去後，莫那‧魯道獨自安靜地抽菸，突然聽到一個聲音，原來父親魯道‧鹿黑向他顯靈。兩人的對話中，魯道‧鹿黑說道：「昏暗的天色下，雷光削巨石……多美麗的畫面啊！」對我而言，要精準地翻譯「雷光削巨石」，存在著一定的難度。

而同樣一場戲，花岡一郎剛見到莫那‧魯道，打招呼後隨即問道：「莫那頭目……你可不可以跟我說一下關於日本內地的事，我知道你去過日本！」莫那‧魯道回答：「日本有軍隊、

① 這裡所說的「集訓演員」指《賽德克‧巴萊》完整版開拍之前，果子電影公司的工作人員費時數月穿梭於全臺賽德克族、太魯閣族以及泰雅族等部落，探尋「具原始面孔」的族人，最後選出約二十名族人參與電影演出。

大砲和機關槍、飛機和大輪船……」莫那所指出的這些名稱，對那個年代的賽德克族人屬於新奇的事物，甚至絕大部分的族人未曾親睹大輪船等。幸虧當時的族老們深具創造新語彙的能力，事後都一一給予命名：軍隊為supi、大砲為halung paru、機關槍為halung tpetak、飛機為sapah skiya、大輪船為asu paru。

盡可能兼顧「忠實翻譯」與「口語化」

我最初完成的譯本幾乎是逐字、逐句翻譯而成，也大量使用較艱澀的語詞，這是我謹守翻譯者的立場、也是「忠於原著者」的一貫信念。不過果子電影公司的劇組人員認為不夠口語化，應再與其他族人討論並修正。最後的賽德克語劇本是由我、曾秋勝先生和伊婉‧貝林女士各自所譯的版本相互比照、逐句反覆討論才得以完成。其間，伊婉‧貝林年近八十歲的媽媽芭甘‧諾敏（Bakan Nomin）對這次翻譯工作貢獻良多，也為我提供了再學習的機會。

在此要特別說明的是，為了方便演員閱讀，或配合族人平時的習慣說法，《賽德克‧巴萊》族語劇本的文字書寫方式並未完全依照德克達亞語的書寫規範。另外在實際拍攝時，有少部分德克達亞語的對白做了些微修改，也有導演於拍攝現場因應需要而隨時加入的「意外」對白。

筆者以為，任兩種不同語言間的轉譯，譯文的「精準度」應是譯者所追求的，也應該與被譯

語言的原始意義完全相同，但要達到這
般境地確實不容易，因為譯文的精準與
否，常視翻譯者對兩種語言的精熟度而
定。翻譯《賽德克‧巴萊》的族語劇本
時，會基於劇中對白的需要，將我的原
始譯文盡量簡化，過程中需匯集並折衷
三方的見解，尊重、傾聽他方的建議是
大家必須凝聚的共識與默契，這需要一
定時間的磨合期。

怎奈主要演員的集訓時程已經逼近，在
劇組要求下，簡化譯文的工作可說是在
一面簡化、一面錄音②的境況下進行，
真是勞神又費時的差事。雖不敢說「簡
化」後的譯文對白已臻完善，但盡心盡
力是我們的責任。若有族人對簡化後的
對白提出不同意見，我不會感到意外。

② 片中對白的主要語言是賽
德克族德克達亞語，其次
是日語及賽德克族道澤
語，道澤語部分由瓦旦‧
吉洛（Watan Diro）牧師
翻譯。將定稿的賽德克語
對白錄製下來後，依個
別演員所需，將臺詞轉錄
至ＭＰ３，寄發給所有演
員，讓他們在開拍之前隨
身攜帶、聆聽，背誦各自
的臺詞。

在正式拍片前的集訓期間，主要演員們反覆聆聽賽德克語對白錄音，
努力記誦。左為飾演青年莫那‧魯道的大慶，右為飾演花岡二郎的蘇達。 黃采儀／攝

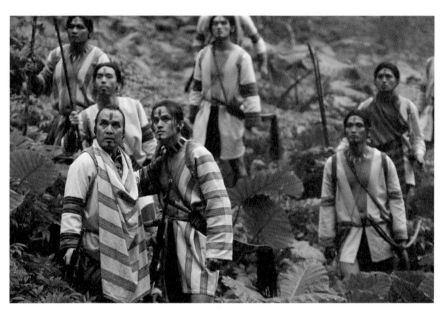

魯道‧鹿黑一行人出獵，聽到樹上傳來Sisin鳥的叫聲。

對劇本不符史實之處提出建議

雖然我以為受邀擔任族語翻譯工作是個人的榮幸與機會，但也有族人持不同的態度，尤其他們參閱魏導演撰寫的劇本之後，期待的心境轉為更低調更保守。無論是「霧社事件」參與者的後裔，或者國內外的學者專家和民間研究者，多年來著述許多霧社事件之專書、研究論文及報章雜誌報導等，常因個人角度與立場不同而各自表述。其實我閱讀導演劇本大作之初，也即刻將自己的觀點以電子郵件寄給果子電影公司的張雅婷、李喻婷及吳怡靜小姐等，請她們轉告導演。除了對族語翻譯和拼音的校正，我當時寫下的一些想法整理如下：

劇中一段「突然樹上傳來Sisin鳥好聽的叫聲，魯道‧鹿黑舉起手要莫那‧魯道不要說話。安靜了一下之後，突然樹上的Sisin鳥飛落下來，叫出美麗的聲音，所有人高興地笑了。」在本族的Gaya裡，狩獵是神聖、嚴謹的事，進入獵區絕對禁止嬉戲笑鬧，即使遇到令人噴飯或雀躍的事，只能笑在心裡或暗自興奮，絕不可形之於外。因此「所有人高興地笑了」是不宜的，頂多是對望點頭示意。

有關莫那·魯道與道澤群總頭目鐵木·奇萊（Temu Ciray）兩方的對話，個人期期以為不宜。我們德克達亞群與道澤群的關係並非「那個樣子」。再說，若當時莫那已聲名在外，怎能對一個小孩說：「鐵木·瓦力斯啊！我不會讓你長大的！」這有違賽德克的倫理（Gaya）觀念。

又，比荷·沙波（Pihu Sapu）與比荷·瓦力斯（Pihu Walis）這一對堂兄弟，何以會成為霧社事件的焦點人物，令清流部落的族人直喊「不可思議」。比荷·沙波家庭境遇堪憐，固然值得同情，但若與在事件中家破人亡的起義六社無數家庭相互比照，我個人很難接受聚焦於比荷·沙波這樣的安排。其實在事件之前，比荷·沙波已是我們德克達亞的「浪人」，而這是日本人所「賜」；我深知這樣的比喻是對我先祖的大不敬，但我不得已必須說出，因過於著墨比荷·沙波一人，等於侮辱了無數為我族捐軀之先祖勇士的鮮血。

還有，莫那·魯道沒有參與「人止關之役」與「姊妹原事件」。又如兩事件之後的劇中對白，日警說：「右邊第一位是我們新派任的馬赫坡總頭目莫那·魯道⋯⋯」事實上，莫那·魯道於日人治臺之前即為馬赫坡的頭目，而非日派或官派。而在劇本中，我看到很多與霧社事件相關歷史人物的「真實姓名」，但何以馬赫坡社的勢力者並非摩那·希尼（Mona Sine），波阿崙社頭目的名字也非達那哈·羅拜（Tanah Robe）？事實上，日治文獻所謂的「霧社蕃（今稱霧社群）十二社」，事件當年各部落的頭目及勢力者都有文獻可查閱到名字，且今日清流

子弟仍對當時各部落頭目及勢力者耳熟能詳者大有人在，若在劇中張冠李戴或隨意杜撰，對我清流遺族的子孫又是另一種傷害。③

由於該片屬歷史改編劇，有一些應該忠於歷史的部分應予保留。但為劇情的張力、震撼力或感動人心之需而加諸電影的元素，個人是沒有任何意見的。如何在「歷史與戲劇」之間拿捏分寸是導演的功力，以上僅屬個人的看法，謹供參考。

該片與我族群猶如「家與家庭成員」之關係，少了其中一方則無法成立為家庭。忝為事件遺族的一員，我深切地期盼，該片能同時呈現原住民、漢族以及日人的觀點，縱有衝突也應戮力以赴，更重要的是兼具國際觀。該片的顧問團中，至少應包括本賽德克族三語群的族人在內，而且絕非「只顧不問」，應是協助導演的顧問團，不是干涉導演的顧問團。

我要特別推薦清流部落的邱建堂先生納入顧問團中，若有他的加入，相信會帶給您們一定的助力。魏導至目前為該片的付出與努力我們都看在眼裡，我個人是要予以肯定的。

族人與導演面對面溝通

上述電子信件寄出後受到魏導的重視，他於百忙之中，抽空至埔里與賽德克族三語群的族人

③
後來所有人名在電影中皆
已做了修正，與歷史人物
常見譯名與拼音相符。

代表會晤，針對族人所提出的疑問，以座談會之方式進行對話。我分別推薦了幾位族人代表，分別是：道澤群的巴萬‧哇利斯（Pawan Walis）傳道師、瓦旦‧吉洛（Watan Diro）、詹素娥及徐月風（Awi）兩位牧師；托洛庫群的沈明德委員（現任原民會賽德克族代表）校長及沈明仁校長；德克達亞群的行政院原民會前主委瓦歷斯‧貝林（Walis Pering）及邱建堂等族人。

最後實際與會者有道澤群的瓦旦‧吉洛與徐月風兩位牧師，托洛庫群無人出席，德克達亞群有伊婉‧貝林（代表瓦歷斯‧貝林）、桂進德校長和我（代表邱建堂）等。電影公司方面除了魏德聖導演，還有吳怡靜副導演、張雅婷及李喻婷小姐等隨行，另有兩位特別來賓鄧相揚和邱若龍與會，會中推舉由導演主持會議。當日，我是首度與魏導演正式會面。

在會議中，各群代表分別就劇本內容提出種種問題或疑慮，主要關於族群關係的詮釋以及是否符合史實兩方面。在族群關係的詮釋上，出席的族人代表關心的焦點包括：德克達亞人與道澤人之間交惡與衝突的緣由，是否應於影片中有所交代？而在「霧社事件」中，道澤人及托洛庫人的角色或立場為何？能於影片中呈現嗎？此外，瓦旦‧吉洛牧師特別提問：「劇終本族的德克達亞人走過『祖靈橋』，不知我們道澤人是否也一樣行過『祖靈橋』？」

而在史實正確性方面，該片名為《賽德克‧巴萊》，但由其劇本內容來看，係以「霧社事件」為底本所編，究竟是歷史劇或屬歷史改編劇，應向族人說明清楚。有這樣的顧慮，主要

因為劇中人物透過電影呈現後會讓人印象深刻，如果拿捏不當，常足以扭曲、誤導歷史人物的形象。此外，電影中有一幕是莫那‧魯道以槍射殺他的子孫與妻子，這是違背本族Gaya族律規範的行為，因此特別希望導演能慎重處理這個部分。

針對上述種種疑問，魏導演答覆表示：「劇情要有張力及震撼力，戲劇始能扣人心弦、感動人心，因此本片難免設有虛構的情節，希望不要造成族人的困擾，並能獲得族人的諒解。本公司擬在《賽德克‧巴萊》放映之後攝製一部紀錄片，將電影中無法細述的史實，藉由『霧社事件』的後裔及相關部落的族裔們，以口述歷史的方式一一呈現在紀錄片中；更重要的是，要同時兼顧其他未參與起義之部落族人的說法。」

持平而言，在這次的座談會裡，賽德克族各群代表與魏導演之間的對話並沒有太多交集，但我還是要肯定導演親臨座談會的誠意，他回去之後也仔細思考族人的各項建議。

第四章

片中主要歷史人物

《賽德克·巴萊》的劇本是魏德聖導演的創作，因該片為「霧社事件」歷史改編劇，劇本內所建立的歷史人物形象、情節的設計以及劇情的發展，都是魏導演對「霧社事件」的解讀。而在這裡，我要介紹的是片中主要人物於歷史上的真實面貌，若有必要也再提出其他相關的歷史人物。基本上以清流部落事件遺老的口述為主、日治文獻資料為輔。以下依片中的出場序陸續介紹。

魯道·鹿黑（Rudo Luhe，曾秋勝飾）

魯道·鹿黑是莫那·魯道的父親，但魯道·鹿黑的生平與事蹟鮮少有族老知悉。傅阿有女士①是馬赫坡部落的事件遺老，也是莫那·魯道的堂姪女；約二十餘年前，我開始學習並記錄賽德克族的歷史文化時，她已八十二歲。她對魯道·鹿黑有較多的描述：

我對莫那·魯道的父親沒什麼印象，聽長輩們說魯道·鹿黑英年早逝，由於他的早逝，莫那·魯道的兒子們就沒有承繼他的名字。魯道·鹿黑有個綽號叫魯道·巴耶（Rudo Bae），因此部落族人也暱稱莫那·魯道為Bae，Bae是土蜂（Awi Bare）的訛化音，屬兇猛的蜂

① 傅阿有是馬赫坡人氏，莫那·魯道的堂姪女。她於一九三一年五月六日隨倖存族人迫遷至川中島社，時年二十四歲。她與莫那·魯道之女馬紅·莫那（Mahung Mona）是同輩親屬且年齡相仿，兩人一直情同姊妹，也一起遷居至川中島。因此，傅阿有遺老對莫那·魯道家族不陌生，我對莫那·魯道家族的認知也絕大部分來自她的敘述。

類。長輩們不曾提起過魯道。鹿黑當過我們馬赫坡部落的頭目。自我懂事以來，莫那·魯道即擔當我們部落的頭目，但我見過我們部落的前任頭目帖木·羅勃，以及他的么兒烏幹·帖木（Ukan Temu）。有一次，烏幹·帖木因上山狩獵而走失在山林獵場之間，是由莫那·魯道帶領部落的青年族人將他找回來的，當時莫那·魯道尚未接任頭目。

由以上傅阿有遺老的談話可知，莫那·魯道之所以當上馬赫坡部落的頭目並非世襲所賜，更非日治時期日方所封。

飾演魯道·鹿黑的曾秋勝先生，是來自南投縣仁愛鄉互助村清流部落的賽德克族人，他是主要演員之中年紀最長的，雖然我癡長他兩歲，但依輩分，他是我舅舅輩的親戚。他待人親切、樂於助人，個性隨和卻不苟言笑，是典型的賽德克長者、主要演員集訓期間的大家長，也是本片賽德克語旁白與男唱傳統歌謠的靈魂人物。秋勝（其實我習稱他為Pawan）的叔公布呼克·瓦歷斯（Puhuk Walis）帶領德克達亞戰士，於「土布亞灣溪」（Ruru Tbyawan）之役力戰由鐵木·瓦力斯頭目所率的道澤族人，當時道澤族人協助日方。

二〇〇九年六月間，邱建堂先生曾應「日本臺灣學會」之邀，代表清流部落的霧社事件後裔赴日演講，他的一段演講詞談及土布亞灣溪之役如下：「由於我方占據有利的地理位置，頭目鐵木·瓦力斯以下十餘名隊員當場陣亡，十餘名重傷。此役十二人雖無人傷亡，卻相對無語，氣氛凝重，毫無退敵致勝的喜悅，因陣亡的竟是自己熟悉的族人及尊重的頭目，莫語問

蒼天：『何以不是日本人呢？』十二人各自回到自己的耕作地，因思及骨肉相殘家破人亡，

不久傳來的卻是戰勝者自殺的槍聲，亦有上吊身亡者。」因布呼克‧瓦歷斯之故，Pawan

（曾秋勝）的家族在清流是頗受族人敬重的。

莫那‧魯道（下圖中）留世最知名的一張照片，右邊是波阿崙部落頭目達那哈‧羅拜，左邊是馬赫坡部落副頭目摩那‧希尼。

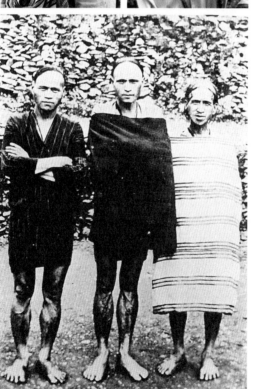

莫那‧魯道（Mona Rudo，分別由大慶、林慶台飾演青年時期、中年時期莫那）

有關莫那‧魯道的文字記載，包含他的家世、家庭狀況、行為舉止及外貌型態等，在日治時期與二次戰後的描述不盡相同。日本人的文獻記載可由中川浩一與和歌森民男合編的《霧社事件——突發的大悲劇》（武陵出版）窺見二一：

一、莫那‧魯道生於一八八二年，為「霧社蕃」馬赫坡部落頭目，家戶有十口。

二、參與一九一八年八月二十六日「蕃人」相互殺傷事件，被處分停止貸與槍械二個月。一九二○年九月「斯拉莫蕃」（Slamo，即薩拉茅）發生動亂時②，與托洛庫以南之各社合作，使「蕃情」發生變化之陰謀主魁。酒癖達極點。與姊妹親族等欠缺溫情，咸認是其妻之故。

三、遇事明確區分日治前與日治後的頭目立場，給予勸告諭知。

四、教唆排日思想。

五、對其一生應視察之事項，認為任何人都不可能完全奪去。

六、衣食住之享受為全社之冠。無特殊之武器配備。

七、在該社擁有強大勢力，在各社之間也有相當勢力。與該社及各社的頭目等無親戚關係。與其他種（部）族無親戚關係，不曾往來。

②薩拉茅抗日事件發生在一九二○年，原本因流行性感冒造成許多北勢群泰雅族人死亡，族人認為是外族入侵導致，頻頻發動出草。後來行動蔓延到薩拉茅地區（今日臺中縣和平鄉佳陽部落），日人為了對付，使出「以蕃制蕃」伎倆，徵召霧社地區德克達亞群、道澤群、萬大群的壯丁，一方面造成部族之間仇恨，也讓各族勢力衰退。

二次戰後的記載則強調莫那‧魯道的抗日精神，例如鄧相揚先生提供的莫那‧魯道傳略：

莫那‧魯道為霧社群馬赫坡社頭目，推論出生於一八八二年，及長體軀高大，體魄強健，善謀能為，精於領導統御，深得族人愛戴，接任馬赫坡社頭目。

一八九五年爆發日清甲午戰爭，清廷戰敗，簽訂馬關條約，割讓臺灣。霧社地區原住民族群遭到日人的極權統治，傳統領域被掠奪，Gaya破壞無遺。莫那‧魯道和族人遭遇人止關之役、生計大封鎖、姊妹原事件、和解埋石、繳械歸順、薩拉茅事件等，其後日人以恩威並濟的「理蕃」手段推展其政策，日警視族人如牛馬奴隸，莫那‧魯道對日人的虐政深惡痛絕。

日人的凌虐剝削愈甚，族人的抗日怨毒愈深，當族人忍無可忍時，莫那‧魯道有了「寧為玉碎，毋為瓦全」的信念，遂聯合馬赫坡、吐嚕灣、荷戈、羅多夫、斯庫、波阿崙等六部落的霧社群族人，於一九三〇年十月二十七日發動「霧社抗日事件」，攻陷十三個駐在所及霧社聯合運動會會場，殺害一百三十四名日人，誤殺兩名漢人。

事件爆發後，臺灣總督府緊急調派臺灣各地之警察隊、軍隊、山砲隊前往霧社鎮壓，莫那‧魯道帶領族人退至馬赫坡溪谷與岩窟，展開長期抗戰。斷崖絕壁，山森林密，日人無計可施，遂調派飛機投擲毒瓦斯及招降傳單，抗日族人死傷慘重，最後莫那‧魯道寧死不屈，壯烈成仁。事件平息後，日人遍尋莫那‧魯道遺

二次大戰後不久設立的霧社抗日紀念碑。 鄧相揚／提供

莫那‧魯道之墓。 鄧相揚／提供

骨不獲，一九三三年始由入山打獵的獵人在斷崖裡尋獲，並在能高郡役所新廈落成時公開展示，其後送交臺北帝大（今臺灣大學）土俗人種學研究室作為研究標本。二次戰後，國民政府為紀念莫那‧魯道及抗日志士之志節，在霧社櫻臺興築「抗日紀念碑」，供國人憑弔，並於一九七三年迎回莫那‧魯道遺骸，禮葬於此，以慰忠魂，並勵來茲。

我也將清流部落事件倖存遺老們③的說法整理如下：

莫那‧魯道屬賽德克族德克達亞人，日治時期稱呼德克達亞人為「霧社蕃」，今則稱霧社群或德克達亞群。彙整清流部落事件遺老們的說法及日本學者的推測，一九三〇年「霧社事件」爆發時，莫那‧魯道約五十歲，也就是說，莫那‧魯道約生於一八八〇年左右。莫那‧魯道有一個姊姊及兩個妹妹，他是排行第二的獨子，因其父早逝，由母親肩負子女的教養之責。

莫那‧魯道的住家與當時的頭目帖木‧羅勃相鄰，也許因為莫那‧魯道天生聰穎、懂事乖巧，自幼即深獲頭目的喜愛，因此他做人處事的態度、農務耕作的方法、狩獵與搏擊的技巧等等，除其家族長輩們的教導外，帖木‧羅勃對他可謂傾囊相授，為莫那‧魯道奠定日後謀生及服務族群的基礎。

莫那‧魯道處理部落事務時力求公平公正，果決明快，每遇本族或部落的祭典祭儀，每每殺豬宰牛宴請部落族人，與其他部落的頭目、副頭目及各祭儀祭司互動良好，因此部落族人對他讚佩又敬畏。

③本書有關莫那‧魯道家系的資料，主要是依據傅阿有女士及蔡茂琳先生兩位遺老的口述，他倆的父親與莫那‧魯道是堂兄弟。

④賽德克族素以獵得的鹿茸換取牛隻，但源起於何已不可考，筆者推斷應是與漢人有交易往來時開始。據遺老指出，一對鹿茸可換取一對小黃牛。此外，飼養牛隻的多寡是評價一個家戶財富的指標。

莫那‧魯道所建立的家庭與家族關係，聯繫起族中各重要勢力者，這樣的人際脈絡在當時是不多見的。他迎娶托洛庫群的巴岡‧瓦力斯（Bakan Walis）為妻，育有四男四女。長子達多‧莫那（Dado Mona）迎娶羅多夫部落頭目巴卡哈‧布果禾（Bagah Pukuh）的妹妹哈波‧布果禾（Habo Pukuh）；次子巴索‧莫那（Baso Mona）娶荷戈社前頭目阿烏義‧諾幹（Awi Nokan）的二女歐嬪‧露比（Obing Lubi）；次女依婉‧莫那（Iwan Mona）嫁給阿烏義‧諾幹的二兒子鄔幹‧那烏義（Ukan Nawi）。而當時多岸部落的頭目達巴‧姑慕（Taba Kumu）與莫那‧魯道是表兄弟，他們的母親是親姊妹，出身巴蘭部落祈雨祭司主祭之家。

「霧社事件」中，莫那‧魯道的家族包括妻女、嫡孫、外孫計約二十五人，全數於莫那‧魯道耕作地的住屋內自縊身亡。其長子達多‧莫那和次子巴索‧莫那與族人併肩作戰，奮戰到底，最後雙雙為抗暴捐軀。長女馬紅‧莫那因戰亂走散，是莫那家族唯一的生還者。她迫遷川中島後，改嫁給波阿崙部落副頭目畢度‧諾明（Pidu Nomin）的長子鐵木‧畢度（Temu Pidu），由於久婚未能再生育，領養原羅多夫頭目家的孫女張呈妹（Lubi Mahung）為養女，後來招劉忠仁為婿。

有關莫那‧魯道的生平事蹟難以一一詳述，不過有多則軼事讓賽德克達亞群族人傳頌不已，像是莫那‧魯道第一次獵取敵首成功的事蹟，以及在一次馬赫坡勇士的反獵首行動中，莫那‧魯道獵得敵方獵首團帶領者的首級；他曾圓滿調解泰雅族萬大群與布農族之間的領域糾紛，也承繼前任頭目帖木‧羅勃的遺訓，維持與周邊族群的友好關係；他受到帖木‧羅勃的提示，迎娶托洛庫群布西達亞部落（Busi Daya，今合作村靜觀子部落）④的巴岡‧瓦力斯為妻；在以獵獲的鹿茸與鹿鞭換取肉牛的年代裡，莫那‧魯道在霧社地區公認是飼養牛隻最多的頭目之一，可知他具有勤獵善獵的賽德克精神。其中，他第一次獵首成功，以及獵得敵方獵首

⑤ 探討臺灣原住民族歷史發展的論著中，幾乎都將不同族或同族不同群之間的紛爭一律簡稱為「世仇」，我認為如此解讀不夠周延，因原住民族之間會發生激烈的衝突事件，主要是為了捍衛各自的傳統領域，是為了延續族命而起的自衛反應，這般的自衛反應，我稱之為「敵對」或「競爭」的關係。對賽德克族而言，雙方「敵對」的關係並非全屬永久性，且透過族律（Gaya）的儀式皆可消弭於無形。

⑥ 獵取敵首者的狂嘯聲，族語叫做Mdiras，僅於獵取敵首時喊出，平日不可隨意喊出。

⑦ Bukuy是後面、背後之意，由於南投地區與花東地區分處中央山脈的兩側，因此互稱對方為Bukuy（山背之意）。約於四百至五百年前，原居於南投的一些霧社群族人遷徙至

團帶領者首級等事蹟，特別為族人們所津津樂道：

當時莫那·魯道約十七歲，隨著部落的狩獵團出獵，出獵地點一說在今日北港溪上源支流，一說在萬大南溪中下游。狩獵團巧遇敵對⑤族群的獵團，雙方原本僅持戒備狀態，但對方仗著人多勢眾，開始向莫那·魯道所屬的獵團一方挑釁，於是雙方隔著溪流對戰。爭戰中，對方重要的團員被莫那·魯道擊中倒下，讓對方不得不退戰，亂陣中莫那·魯道竟不顧個人的生命安危，飛也似地越溪，獵取了被擊中⑥者的首級並安然折返；在此之際，聽得莫那·魯道獵取首級時吶喊出的狂嘯聲，著實令雙方勇士為之一驚。事後得知，被斬首的是對方獵團的副帶領者。經此一役，莫那·魯道在德克達亞群成為家喻戶曉的青年英雄人物。

其後另一次，Bukuy⑦他族的獵首團翻山越嶺，抵達馬赫坡部落鄰近的山林伺機而動，等待前來耕作地工作而落單的族人。次日清晨，有一對勤奮的夫婦開始在田裡耕作，敵方的獵首團排列成半圓形，逐漸潛伏進襲。這時，那對夫婦飼養的獵狗朝敵方來處狂吠不已，他們知道情況非比尋常，當下互換眼色，隨即雙雙逃跑。他們雖有忠狗護主斷尾，但只使敵方獵首團稍受阻滯，獵狗也因而犧牲。難途中，那對夫婦商討對策，由於丈夫腳程快，便由他盡速尋求救援，妻子則盡力自救自保。但妻子終究被獵首團員追上，她極力抵抗，卻始終處於生死一線之間，就在千鈞一髮之際，我方的救援勇士及時趕到，妻子總算保住了性命，但後腦勺至頭頂的局部頭皮及毛髮被獵首者砍削掉而光禿一生。最後，我方以優勢的人馬將敵方擊退。

花蓮木瓜溪，自稱來自
Bukuy，日本學者稱之為
「木瓜蕃」，木瓜即為
Bukuy的譯音。

⑧ 賽德克族對部落領袖並沒
有一定的稱謂，平常直呼
其名。以莫那·魯道頭目
為例，部落的成年男女可
直呼莫那，晚輩的族人則
可親切地稱他為「莫那爸
爸」（tama Mona）或「莫
那爺爺」（baki Mona）。
本書以一般人熟悉的「頭
目」、「部落領袖」或
「部落領導人」來稱呼。

⑨ 溫克成遺老為馬赫坡人
氏，他的二伯父摩那·希
尼為當時馬赫坡部落的副
頭目，即莫那·魯道照片
中立於左邊者，而立於莫
那·魯道右邊者為波阿崙
部落頭目達拜哈·羅拜。
霧社事件爆發時溫克成
十九歲，他緊隨著莫那·
魯道的二兒子巴索·莫那
與日本軍警奮戰。因此，
一九七〇年代由他帶領馬
紅·莫那的女婿劉忠仁至
布土茲戰地，指認並祭拜
巴索·莫那陣亡」之所。

敵方的獵首團欲循原路退回時，莫那·魯道已帶領著部落勇士抄捷徑阻斷其退
路，形成兩面夾擊之勢。對峙當中，雙方決以賽德克的方式對戰，即雙方推派其
帶領人一決勝負。敵方帶領人的條件與莫那·魯道難分軒輊，兩人搏鬥之間也難
分難解，優勢交替的纏鬥著實令人心驚膽跳。或許敵方領導人受到我方吆喝聲的
影響而分心，讓莫那·魯道有機可趁，終在酣鬥間擊敗對手並獵取其首。事後得
知，敵方的帶領人在其領域內是一位頗負盛名的部落領導人⑧。

經此一對一的決戰勝出後，莫那·魯道成為德克達亞群的英雄人物，在霧社地區
各族群之間也獲得一定程度的尊敬，名聲自此遠播異域。

溫克成遺老。 鄧相揚／提供

於此，我願以溫克成⑨遺老對莫那·魯道的評價與讀者們分享，他是這麼說的：「他一生的
成就是我們無法冀及的。」而我要說：「無論外界或族裡的人對莫那·魯道的評議如何，他
永遠是我心目中的英雄。」

而分別飾演青年莫那及壯年莫那的大慶與林慶台兩位
先生，都是來自宜蘭的泰雅族人。大慶曾是搬運砂石
的卡車司機，慶台則是基督長老教會的專職傳道師，
他們兩位演出的努力已在片中呈現，至於演技如何有
待大家的持平之論。

巴岡・瓦力斯（Bakan Walis，張愛伶飾）

依沈明仁[⑩]校長的口述：「巴岡・瓦力斯的父親是瓦力斯・布郎（Walis Burang），他是浦拉瑤（Brayaw）地區葛巴保部落（Kbabaw）頭目。後來瓦力斯・布郎頭目帶領一波族人往今日仁愛鄉合作村靜觀一帶遷移，定居於布西達亞。」事件遺老傅阿有表示，由於瓦力斯・布郎與當時的馬赫坡頭目帖木・羅勃熟識，透過兩位頭目的關係，莫那・魯道才得以迎娶巴岡・瓦力斯。

鐵木・奇萊（Temu Ciray，鄭嘉恩飾）
鐵木・瓦力斯（Temu Walis，馬志翔飾）

有關鐵木‧奇萊與鐵木‧瓦力斯叔姪的故事，以下是沈明仁先生的口述：

日治之前，賽德克族道澤地區有「奇萊家族」三兄弟，依排行順序為奧伊‧奇萊（Awi Ciray）、瓦力斯‧奇萊（Walis Ciray）及鐵木‧奇萊，先後都曾擔任當道澤地區的部落領導人，可說是一門三傑。奧伊‧奇萊為力瑙部落（Rinaw）的頭目，且為當時道澤群的總頭目；瓦力斯‧奇萊是屯巴拉部落（Tnbarah）的頭目，鐵木‧奇萊則是浦布兒部落（Bubur）的頭目，並為道澤地區播種祭的主祭者。因此，奇萊家族在道澤地區是非常有勢力的家族。

一八九七年，日本深堀陸軍大尉一行十四人，受命踏查臺灣橫貫鐵路中部路線，卻受阻於馬赫坡部落，無法繼續前進。當時馬赫坡頭目帖木‧羅勃為他們奔走斡旋，得到奧伊‧奇萊鼎力協助，才使得深堀大尉一行人順利通過該地區。但他們卻在托洛庫地區被托洛庫群的族人盡數殺害，這在日本的臺灣殖民史上稱為「深堀大尉事件」。

後來奧伊‧奇萊英年早逝，由二弟瓦力斯‧奇萊及三弟鐵木‧奇萊相繼接任總頭目之位。至日治中期，由瓦力斯‧奇萊的長子鐵木‧瓦力斯繼任總頭目。鐵木‧瓦力斯於「霧社事件」中協助日方，與德克達亞群起義六部落的族人對戰於土布亞灣溪，[11] 不幸於戰役中犧牲。

⑩ 沈明仁原名Pawan Tanah，屬托洛庫群廬山部落人氏，自青年時期即投入賽德克族歷史文化的探索與研究，一九九八年發表著作《崇信祖靈的民族——賽德克人》。現任南投縣信義鄉同富國中校長。

⑪ 參閱附錄三《什麼是「土布亞灣溪之役」？》。

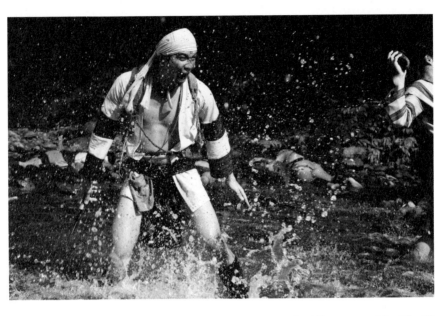

若依賽德克族姻親之間的關係，莫那‧魯道可說是奇萊家族的女婿；莫那‧魯道的妻子巴岡‧瓦力斯是托洛庫人，她的父親是托洛庫地區布西達亞部落的頭目，與道澤群的奇萊家族有姻親關係。

「霧社事件」之後，有道澤及托洛庫的族人表示：「事件之前，莫那曾邀道澤群和托洛庫群的族人共同起事，甚至聽說巴岡‧瓦力斯親赴托洛庫，向父親遊說參戰。」這便是基於「女婿」這層關係而傳開的。

關於莫那‧魯道於起義前是否遊說道澤群及托洛庫群族人共襄盛舉，清流遺老的說法莫衷一是，但由道澤群路固達雅部落族人襲擊立鷹及三角峯兩處駐在所來看，似乎透露出一絲端倪，雖然他們是於起義次日（十月二十八日）發動攻擊。日方的說法⑫卻是：當月九日下午，日警尾花巡查曾於立鷹駐在所附近引誘道澤婦女至森林裡完成醜行，惹起道澤族人的憤慨，因而襲擊該兩處駐在所。但我認為這樣的說詞太過於牽強。

飾演鐵木‧奇萊的鄭嘉恩先生，是來自仁愛鄉新生村的泰雅青年，他的戲分雖然不多，但始終認真學習、賣力演出的態度有目共睹。

飾演鐵木‧瓦力斯的馬志翔先生，則是來自花蓮卓溪鄉賽德克族的道澤族人；他在影劇界已立下聲名，目前不但參與演出，且朝導演之路邁

進，衷心期望他能凝聚能量而發光發熱，為我賽德克族開創另一個可能的出口。

瓦力斯·布尼（Walis Buni，撒布洛飾）

瓦力斯·布尼是德克達亞群「播種祭司」的嫡系主祭者。播種祭在農獵時代是重點祭儀之一，因為族人所播種的粟、黍之豐收與否，完全託付在播種祭司的身上，因此不論是播種祭司的主祭者或陪祭者（副祭司），在部落及族群中是頗受尊崇的，其地位絕不亞於頭目（部落領袖）及副頭目。此外，德克達亞群的播種祭司屬於世襲制，傳男不傳女，而且繼承者的妻子一定要是德克達亞群的女子，否則將失去繼承的資格。

日治時期，瓦力斯·布尼是鹿澤部落（巴蘭部落）的子部落）之頭目兼播種祭的主祭者，歷經一九○二年的人止關戰役、一九○三年的姊妹原誘殺慘案及一九二○年的薩拉茅事件，乃至一九三○年爆發的霧社事件及一九三一年的收容所屠殺事件（日人稱之為「第二次霧社事件」）等，一直聲名不墜、德高望重，並經族中長老推選為德克達亞群總頭目。

巴蘭部落的遺址位於今日霧社高峰山脊兩側，包括綿延二至三公里的區域。由日治文獻資料顯示，一九三○年之前，其四個子部落計約一百三十戶、五百五十人，為德克達亞群內最大

⑫ 參閱戴國煇編著、魏廷朝譯，《臺灣霧社蜂起事件：研究與資料》（下），第五三二頁。

的部落，也是當時的主導部落，因而族內各類祭儀的主祭者大多居住在這裡。

發生於一九○三年的「姊妹原誘殺慘案」（日人稱之為「姊妹原事件」）是由日人一手主導的，採「以蕃制蕃」的方式，唆使、脅迫其他原住民族於姊妹原（breenux MKtina）設下陷阱，誘殺德克達亞人。一夕之間，德克達亞百餘位青壯年菁英被殺害，其中出身於巴蘭部落者就占了八成以上。

當時巴蘭部落的族人陷入前所未有的恐慌與哀慟，社會秩序為之大亂，更驚動了德克達亞群的所有部落。也因此，一九三○年霧社事件爆發時，瓦力斯‧布尼居中極力斡旋，終即今日的清流部落。清流部落族人之所以能夠浴火重生，維繫了抗暴遺族的生機，瓦力斯‧布尼的歷史抉擇是德克達亞群後世子孫不可或忘的。

事件之後，日人尊稱他為「仁俠」，他過世時也舉行盛大的追悼會，並予以厚葬。迄今，他依然靜臥在巴蘭部落的公墓內。

烈的手段對抗日方的高壓統治；起義時他盡力勸導巴蘭部落的族人不要參戰，更於事件中收留、護衛逃難的族人與日本人。

事件之後，日人有意將參戰的六部落遺族予以殲滅，幸虧有瓦力斯‧布尼居中極力斡旋，終使日方改採遷居方案，於事件發生後隔年，強迫抗暴六部落遺族分兩梯次遷居至川中島社，即今日的清流部落。

一九三九至四〇年間，日人為興建霧社水庫之萬大發電廠，又強迫德克達亞群的多岸及西坡部落遷居至今日的互助村中原部落，自此德克達亞群幾乎完全撤出祖居的傳統領域。今日居於中原新村的羅姓家族即為瓦力斯·布尼的後裔，多年來僅於清明節前夕，他的子孫才會遠從中原新村來到巴蘭部落遺址掃墓祭拜。

論及對德克達亞群的貢獻，瓦力斯·布尼絕不遜於莫那·魯道，而他倆在世時，瓦力斯·布尼的社會地位高於莫那·魯道。然而到了二次戰後，執政者不斷凸顯莫那·魯道在霧社事件中的重要性，任憑瓦力斯·布尼這位德克達亞群的末代總頭目湮沒在歷史的荒煙蔓草中。德克達亞人有責任以賽德克的方式呈現自己的歷史。

飾演瓦力斯·布尼總頭目的撒布洛先生是來自花蓮秀林鄉的太魯閣族人，但他非常認同賽德克族。其實「撒布洛」屬日語借詞，是「三郎」之意。撒布洛是文化藝術工作者，具雕刻及皮雕的技藝，從事與原住民相關的造景、造型設計與施工，對太魯閣族、泰雅族及賽德克族的傳統文化有深刻的探究與心得，且將傳統文化元素融入藝術作品中。

撒布洛是位不可多得的原住民文化藝術工作者，期盼他能夠在創作上精益求精，開創無限可能的未來。

達那哈·羅拜（Tanah Robe，高勇成飾）

日治之前，於今日的精英溫泉地區有屬於道澤群的布拉堵及浦卡汕兩個部落，隔著布土茲（Butuc）⑬山嶺，與德克達亞群的馬赫坡部落比鄰而居，其中布拉堵部落的頭目為達那哈·羅拜（上圖左，右為莫那·魯道）。

在一次地震災變中，布拉堵部落被崩塌的山壁土石所掩埋，時任馬赫坡部落頭目的帖木·羅勃立即伸出援手，並於災後協助布拉堵部落的族人遷入嘟布灣（Tbuwan）重建部落，形成日後的波阿崙部落。之後，波阿崙部落因而加盟德克達亞群的Gaya中。

隨後，莫那·魯道接任馬赫坡部落的頭目，他非常敬重達那哈·羅拜這位兄長頭目，兩人親如兄弟，因此爆發霧社事件時，達那哈·羅拜首先響應起義抗暴，帶領波阿崙的族人戰士全力應戰。馬赫坡戰役⑭中，達那哈·羅拜與莫那·魯道、達多·莫那、莫那·巴索·莫那等人併肩作戰，在此為族捐軀。

飾演達那哈·羅拜的高勇成先生是太魯閣族人，大家都喜稱他為阿成，知道他原名的族人會叫他Bulang。他個性耿直、豪邁，說話直言直語，常不加以修邊修角，也因而會讓不熟悉他個性的劇組同仁誤解他的語意。所以我年紀雖然比他大得多，卻常謔稱他是「古代人」，其

實我是稱許他仍保有賽德克（泛指原住民）傳統的原始本質與性情。他準備臺詞時，是在我一邊唸出、他一邊記住之下完成的；另外，我會一再叮嚀（拜託）他要以德克達亞語的腔調說出臺詞。起初我還滿擔心他會臨場「凸槌」，但他總能一場一場順利地完成演出。

比荷・沙波（Pihu Sapu，張志偉飾）

關於比荷・沙波，族老們是這麼說的：

比荷・沙波，因婚姻及家族的遭遇不幸，個性孤僻、深沉，除其堂兄比荷・瓦力斯之外，他鮮少與部落青年有較佳的互動與交往，現實生活上可謂居無定所。他有親戚居住在萬大及巴蘭部落，於是遊走於萬大、巴蘭與荷戈部落之間，不認真工作且經常惹事生非，尤其四處散播、渲染「日本人是魔鬼！」「我們殺光這裡所有的日本人！」等言論，致使族人們避之唯恐不及，被視為德克達亞社會裡的「部落浪人」。

戴國煇先生所著之《臺灣霧社蜂起事件：研究與資料（下）》（魏廷朝譯）則如此寫道：

⑬日後「霧社事件」諸多對戰中，日方所稱的「一文字高地」激戰之所，便是布土茲山嶺。布土茲係指馬赫坡部落正上方的稜線森林區，穿過該區往下行進，可抵達今日的精英溫泉，至今依然遺留著日軍當年所築的戰壕。

⑭事實上，族老們對馬赫坡戰役的說法不一，但可以確定的是，此戰役由馬赫坡與波阿崙的族人戰士所為，然而莫那・魯道是否參與該戰役就沒有定論。

荷戈社蕃丁皮和‧沙茲波⑮（二十一歲）是沙茲波‧羅包的次子，由於他的堂哥皮和‧腦伊於大正十三年（一九二四年），在養父家因妻子不貞而殺害兒子瓦利斯‧腦伊（十歲左右），被拘留於霧社分室導致死亡，後來憤而經常抱持反官態度……大正十四年（一九二五年）三月，與萬大蕃人們一起到姊妹原方面出草，因砍下干卓社蕃人的頭顱而受到拘留三十天的處分，昭和三年（一九二八年）再度企圖到干卓社出草而受處罰。

大正十五年（一九二六年）入贅萬大社魯比‧腦伊家……但由於性情粗暴而懶惰，家庭內風波不斷。加上妻子生性多情，屢次出埔里街向本島人賣淫……行為過火，因此經常受社眾嘲笑，每日懊惱，陷入自暴自棄。不過，如要挽回這位妻子的愛情和眾望，以蕃人身分需照傳統習慣，採取出草的辦法而已。

鄧相揚先生於其著作《風中緋櫻》（玉山社出版）也有一段對比荷‧沙波的描述：「……他時常鼓吹抗日意識，日本『理蕃』警察稱他為『性極狡猾』，時有反抗官命意圖」，而對他展開嚴密的監視行動。」可知比荷‧沙波平日的反日行為都在日警的掌控中，故霧社事件爆發時，除了莫那‧魯道以外，比荷‧沙波也被日人列為宣導抗日思想的「不良蕃丁」，認為他是到鼓動各部落頭目起義抗暴的頭號遊說者。但我認為，這是當時的日本官警將霧社事件定位於「偶發事件或臨時起意」的藉口，以此掩飾他們在殖民地臺灣「理蕃政策」的錯誤與失敗；我會這麼說，是因為比荷‧沙波何德何能，竟能於短時間內進諫六部落頭目起義抗暴？

論及霧社事件並非偶發事件，邱建堂先生曾於二〇〇九年六月間應「日本臺灣學會」之邀，代表清流部落的事件後裔赴日演講，他談到：「先祖父⑯於爆發霧社事件時年約二十四歲，他曾說過：『族人計畫很久了，只因頭目們了解日本人多且殘暴而反對，但年輕人已沉不住內心的憤懣，消滅日本人已是青年族人的共識。』」

在此，我也要以「結果論」來試著論證「霧社事件並非偶發事件」，包括以下事實：

一、先祖們選擇十月二十七日發難是經過磋商的，因當天為日本人的「臺灣神社祭」霧社系列活動的祭典日，依慣例，霧社地區會舉行聯合運動會，地點在當時的「霧社公學校」；霧社地區各「蕃社」及各機關學校都要參與，並有能高郡守及其他長官蒞臨指導，是日治時期非常重要的祭典節日。經驗告訴先祖們，當日幾乎可聚集霧社地區所有的日本官警及眷屬，且欣逢重要祭典，日方必全心投入而疏於戒備，因此認為該日是起事的最佳時機。

二、先祖們切斷霧社地區所有對外聯絡的電話線，且封鎖霧社地區的所有聯外道路，讓日方孤立無援。

三、在德克達亞群的領域內，除了設於「主和」（不參與抗暴）部落內的駐在所，其他駐在所皆予以襲擊、焚毀，主要目的是奪取槍械彈藥。

四、選派族中菁英攻占霧社分室彈藥庫，並奪取槍枝彈藥。

⑮「皮和・沙茲波」即比荷・沙波。

⑯邱建堂的祖父是羅多夫部落頭目巴卡哈・布果禾之子，因此他是頭目家系的嫡系曾孫。

五、發難的時間點選擇於大會舉行升旗典禮之際，當「太陽旗」隨樂聲緩緩升起而尚未升至旗桿頂端時，先祖們震天撼地的槍聲、殺伐聲四起。由於升旗典禮進行中，操場上所有的與會人眾都得肅立起敬，對持有槍枝者而言，敵方是不動的標靶，而握有獵刀、長矛者亦可收襲擊之效。

六、狙擊的對象是現場的日本人，絕未攻擊在場的其他原、漢族民，雖終究誤殺了兩名漢人，但若以當時人群不分日人、原、漢族群四處逃竄的混亂局面而論，僅誤殺兩名漢族同胞誠非偶然之事。

由以上所列事實可知，先祖們是有計畫、有戰略地起義抗暴，絕非偶發事件或臨時起意，也不是僅憑比荷・沙波個人的四處奔走遊說所能造就的。

巧的是，飾演比荷・沙波的張志偉先生，原名叫比荷。那威（Pihu Nawi），他們的名字都叫比荷。志偉說：「記得八年前拍攝《賽德克・巴萊》五分鐘短片時，我才十九歲，拍完後就當兵去了。當時我也是飾演比荷・沙波的角色，也記得導演說過要籌拍《賽德克・巴萊》的正片，沒想到這一『愁拍』就是八年過去了……這次終於有機會拍正片，導演還是要我飾演比荷・沙波一角，我看起來真的像『壞人』嗎？Hmuwa nii di?（怎麼樣呢這個？）」

可見得對攝製《賽德克・巴萊》正片，他是有所期待的。而對比荷・沙波這角色，他有著說不出的複雜情緒。不知是否因為同情歷史上的比荷・沙波？還是同情我們賽德克族的悲壯命運？

志偉是我子女輩的親戚，以他二十六歲的年齡，對於族語的聽、說能力是值得肯定的，所以我從不擔心他的臺詞，反而對他奮不顧身地奔跑、跳躍、翻滾演出有些擔憂，因為永遠不知道拍攝現場會發生什麼事。我總覺得，他在戲裡就是不斷地奔跑與戰鬥，但如同其他的主要演員一樣，他從不用替身演員，看得出他要完全釋放自己來演活比荷‧沙波這角色的企圖。從他身上，我又看見德克達亞人天生不服輸的特質，而不服輸中不忘衡量自己的條件。

比荷‧瓦力斯（Pihu Walis，曾伯郎飾）

有關比荷‧沙波與比荷‧瓦力斯的故事，以下綜合歐嬪‧塔道（Obing Tado）[17]及其他族老們的說法：

比荷‧沙波與比荷‧瓦力斯是堂兄弟，他們的家族世居荷戈部落。日治初期，因比荷‧瓦力斯的父親瓦力斯‧洛柏（Walis Robo）不曾停止抗日行動，又屢犯日方之獵首禁令，日警竟趁比荷‧瓦力斯一家入眠之深夜，先槍殺他們一家人，再連屋帶屍體予以燒毀滅跡。當時比荷‧瓦力斯約十歲，幸而當晚他在叔叔沙波‧洛柏（Sapu Robo，比荷‧沙波的父親）家過夜而逃過一劫，成為全家唯一的倖存者。

是夜，日警劃破夜空的槍聲與放火焚屋的燃燒聲，驚醒了睡夢中的荷戈部落族人，一時之間，青壯年族人手持獵刀、長矛將日警團團圍住，大有一觸即發之勢。劍拔弩張之際，由當時的荷戈部落頭目布呼克·諾幹（Puhuk Nokan）勸止族人冷靜以對，始未將「滅家」事件擴大。當夜，比荷·瓦力斯也在人群中，眥目悲慟、失神無助地眼看著自己家被日警毀於一旦。孤苦伶仃的比荷·瓦力斯幸由其叔叔沙波·洛柏收留並撫養長大。

滅家之恨使得比荷·瓦力斯自幼即仇日、反日，及長憤世嫉俗，個性孤僻寡言，常與比荷·沙波遊走於部落間，惹事生非。

無論對比荷・沙波的評價如何，他的父親沙波・洛柏從不輕言屈服於入侵者的堅定信念，讓我由衷地敬服。

飾演比荷・瓦力斯的曾伯郎先生，曾是國家級角力選手，目前任教於南投縣國姓鄉北梅國中。他曾代表我國參加無數的國際角力競賽，也榮獲各級競賽的獎項，是不可多得的現代青年。主要演員於北梅國中集訓期間，體能訓練的部分就委請他來執行，在他以身作則、按表操課的要求之下，讓他的「演員兄弟們」叫苦不已，連他一起集訓的父親⑲也頗有怨言，提出是否應該設計適合不同年齡層的體能課程。所以，主要演員們對伯郎的體能訓練課程都留下「難忘的回憶」。

若論輩分，我與伯郎屬同輩的表兄弟，只是年齡差距較大。只要有原住民經驗的漢族朋友，一定有著共同的「疑惑」，就是居住在同一個部落的原住民好像都是親戚；但不必存疑，這就是現實部落中的現象。

以賽德克族的部落來說，或許是嚴禁近親通婚之故（所謂的「近親」，包括母系的血親至少五代的親戚），所以族人們非常重視親戚之間的關係。

在我略知「霧社事件」這段歷史時，即得知伯郎的先祖的英勇事蹟，原來他的曾叔公布呼克・瓦歷斯就是「土布亞灣溪」戰役的領導人，事件遺老們無不對布呼克・瓦歷斯敬服有加；只因日方的怨憤幾乎全集中在莫那・魯道身上，更將鐵木・瓦力斯頭目陣亡於「土布亞

⑱ 依鄧相揚著《霧社事件》附錄二「霧社地區相關事件年表」（程士毅編譯）指出：「一九一一年間，德克達亞群在日方強勢武力的進襲之下，賴以生計狩獵的獵槍幾遭沒收殆盡。」因此，該起「滅家」獸行事件，應發生於一九一一年之後，故族人無法以獵槍與當時惡形惡狀的日警對峙。

⑲ 伯郎的父親曾秋勝先生，飾演魯道・鹿黑，是主要演員之一。他倆是演員中難得的父子檔。

灣溪〕戰役渲染為「二次霧社事件」的主因，以混淆視聽的方法來掩飾其「借刀殺人」之陰謀毒計，模糊了布呼克‧瓦歷斯的驍勇善戰。

薩布（Sapu，田金豐飾）

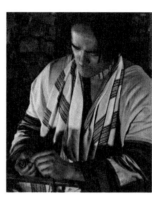

薩布的全名是薩布‧巴萬（Sapu Pawan），馬赫坡人氏。

依馬赫坡遺老的口述，當時馬赫坡部落最有實力的首推莫那‧魯道家族，其次是摩那‧希尼家族，摩那‧希尼是勢力者（副頭目）[21]；再來就是這位薩布‧巴萬的家族，所以薩布‧巴萬能娶莫那‧魯道的女兒馬紅‧莫那為妻，有其家勢之背景。

對於薩布‧巴萬在抗暴行動中的事蹟，遺老們有兩種說法，一說他於馬赫坡戰役裡為族犧牲，另一說是他與妻子馬紅‧莫那先將他們的兩個小孩勒死拋入山壑中，馬紅‧莫那隨即上吊自縊，他則舉槍自殺。但命運之神並沒有奪走馬紅‧莫那的生命，她被逃難的族人所救而存活下來。

飾演薩布‧巴萬的田金豐先生是桃園復興鄉的泰雅青年，為了支持《賽德克‧巴萊》的攝

⑳勢力者即副頭目。賽德克族的部落內又有子部落，日治時期子部落的領導人稱為勢力者，族語稱為 qbsuran tikuh。

製，他特別休學一年。他很清楚要以學業為重，電影殺青之後將再繼續完成學業。

瓦旦（Watan，古雲凱飾）

瓦旦的全名是瓦旦·路魯（Watan Lulu），即為「馬赫坡婚禮」的新郎，婚禮中進行本族宰豬的Gaya時，因達多·莫那向日警吉村克己敬酒，發生爭執而演變成鬥毆事件。這場鬥毆事件即被視作「霧社事件」的導火線。

馬赫坡婚禮的新郎瓦旦·路魯與新娘露比·巴萬（Lubi Pawan）都是馬赫坡人氏，露比·巴萬是薩布·巴萬的妹妹，而薩布·巴萬為馬紅·莫那的丈夫，因此露比·巴萬與莫那家族為姻親關係，所以達多·莫那與巴索·莫那兩兄弟雙雙來到婚禮現場，招待族人分享喜悅。

在《賽德克·巴萊》的演員名單中，除了前來支援的「十行」（國軍弟兄）之外，飾演瓦旦的古雲凱與飾演比荷·沙波的張志偉也擁有軍人身分；身為現役軍人，他們於拍片期間非常認真、賣力地演出是我所看到的。

泰牧・摩那（Temu Mona，林孟君飾）

泰牧・摩那（Temu Mona，林孟君飾）

泰牧・摩那是吐嚕灣部落的副頭目，他的父親摩那・貝克是部落頭目。吐嚕灣部落為德克達亞群的古聚落，曾是族人繁衍的祖居地。霧社事件爆發的一九三○年，吐嚕灣部落僅存十戶左右。

當時吐嚕灣雖屬小型的部落，但與馬赫坡部落比鄰而居，因此泰牧・摩那與達多・莫那私交甚篤；他們年齡相近，且兩人都有可能接任各自部落的頭目之位。遺老們指出，起義抗暴時，泰牧・摩那與達多・莫那曾併肩作戰，只是不清楚他們是何時分開而戰。最後，達多・莫那與四位「最後戰士」於馬赫坡的巴尤（Bayu）叢林中從容就義，而泰牧・摩那是在迫遷川中島之後的「清算行動」（一九三二年十月十五日）中遭到逮捕。

飾演泰牧・摩那的林孟君先生是苗栗泰安鄉的泰雅青年，父母都從事與泰雅文化相關的工作，其母對泰雅織布的執著與堅持令我敬佩，他們是我多年的摯友。孟君常參與母親所舉辦的泰雅服飾（包含傳統與創作）發表會，他對表演是有興趣、有心得的。我也鼓勵他有機會可以試著往演藝界發展。

花岡二郎／達奇斯・那威（Dakis Nawi，蘇達飾）

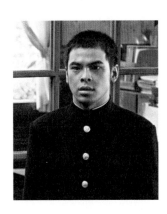

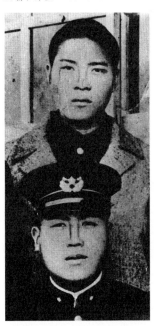

花岡一郎（下圖前）與二郎（後）攝於霧社分室。鄧相揚／提供

花岡二郎，原名為達奇斯・那威，是當時荷戈部落勢力者阿威・比荷（Awi Pihu）的長子。日人之所以會培育花岡二郎，或許因為其家族在荷戈部落中頗具勢力，但無論如何，我堅信他在當時一定是位優秀的賽德克青年，如同花岡一郎一樣的傑出。

有論述者認為，花岡一郎、二郎是當時日帝殖民政府刻意培養的「蕃族青年樣板」；在殖民統治的某種意圖上，我同意這般的論點，但我以為要作為樣板者，除家世以外，其「本質」必須有一定的可塑性，否則終難達成「樣板」的企望。

花岡二郎與花岡一郎在同一天分別與川野花子、高山初子舉行婚禮，從他們身穿和服並依日本禮俗完婚來看，日人刻意介入的用意相當明顯，也埋下了日後他們於事件中，在忠、義難

兩全之下，一郎切腹、二郎自縊，結束他們猶待開展的生命。花岡二郎的遺腹子阿威‧達奇斯（Awi Dakis）[21]，是於事件遺族迫遷至川中島的一個禮拜後（一九三一年五月十二日）出生，這可謂不幸中的大幸。

有關起義當天開啟霧社分室槍械庫一事，究竟是否為花岡二人所為，一直受到外界討論；加以一九七二年間，國內掀起花岡兩人「忠」、「奸」之辯。清流部落的遺老們認為，花岡二人並未參與起義抗暴的行動。

依族老們的說法，花岡二郎的伯父達奇斯‧比荷（Dakis Pihu）是荷戈的副頭目，而他的姑姑嫁給羅多夫的頭目巴卡哈‧布果禾，在日方所謂的「二次霧社事件」中遭到殺害。有關起義當天，賽德克族戰士搶奪霧社分室槍械庫的情形有兩種說法，其一是由花岡二郎的父親阿威‧比荷與花岡一郎取鑰匙開啟的，他們是被族人戰士所逼；其二是由巴索‧莫那帶領族人戰士破門而取得的。兩種說法都有族老們傳述，無論如何皆值得參考。

飾演花岡二郎的蘇達擁有戲劇類科系的碩士學位，他是舞臺劇演員、寫舞臺劇劇本，更是舞臺劇的導演。他的個比較內向、「害羞」，或許是我年紀大，他的害羞是基於對「老人」的尊重吧！

㉑ 日文名字為中山初男，漢名高光華。二次戰後畢業於簡易師範學校，曾任國小教師、校長以及當選一屆仁愛鄉鄉長，二〇〇一年間病歿。

㉒ pai Lubi是我對這位老人家的尊稱，pai是賽德克族人對祖母輩女長者之尊稱。當然我可以說「黃阿笑老人家」，但對我而言，稱她「pai Lubi」是既親切又自然的。

㉓ bubu Haru是我對黃瑞香女士的尊稱，因她對於我是媽媽輩的族人，bubu是「媽媽」之意。Haru是她的日名〈小川ハル子〉，她的原名是Habo Mangis。

露比・巴萬（Lubi Pawan，沈藹茹飾）

在「霧社事件」的起因中，一場馬赫坡婚禮的鬥毆事件被視為事件爆發的導火線，婚禮的女主角就是這位露比・巴萬（日名小川サヨ，漢名黃阿笑）；那場婚禮裡，達多・莫那與日警吉村克己巡查爆發鬥毆事件。

我開始探索本族的歷史、學習本族的文化時，pai Lubi㉒已臥病在床，雖然如此我還是數度探訪這位老人家，所幸她的女兒bubu Haru㉓（黃瑞香）和女婿潘明義很支持我，很多

「故事」是bubu Haru教我的。我向她問起馬赫坡那場婚禮時，她只說：「Iya ta rengo egu mesa bubu mu.」（漢譯：我媽媽說，我們不要講太多。）甚至對我說：「那位露比・巴萬不是我媽媽。」可見得他們家族的低調，不願張揚老人家的事。

其實，我們清流部落的事件遺老們，長久以來也如bubu Haru家一樣，從不「宣揚」他們在「霧社事件」中所扮演的角色及其所見所聞。直到一九七二年間，因爆發花岡一郎及二郎的「忠奸之辯」，清流部落為之譁然，事件遺老們才逐漸一點一點地傳述他們悲壯的境遇。當時我還懵懵無知，認為那是部落族老們的「過去式」，與身為「小孩」的我們無關；等到我開始探訪事件遺老時，已經是十八年後的事了。

飾演露比‧巴萬一角的是來自花蓮萬榮鄉的太魯閣女孩沈薾茹小姐，拍攝電影當時，她是就讀於國立東華大學民族語言與傳播學系四年級的學生。

花岡一郎／達奇斯‧諾賓（Dakis Nobing，徐詣帆飾）

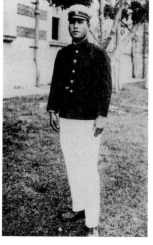

花岡一郎就讀台中師範學校時留影。

花岡一郎原名為達奇斯‧諾賓，與花岡二郎同為荷戈部落人氏。根據族老們的口述，花岡一郎的父親巴萬‧拔袞（Pawan Bakun）是位辛勤工作的人，母親歐嬪‧妲娜荷（Obing Tanah）則是荷戈部落有名的巫醫，在德克達亞社會裡頗具名聲。

花岡一郎家族在霧社事件中全數犧牲，只有一郎的姪兒巴萬‧瓦力斯㉔（Pawan Walis）倖存，因事件之前，巴萬‧瓦力斯經日警推薦，與另一位羅多夫部落青年布呼克‧瓦力斯

㉔ 巴萬·瓦力斯是花岡一郎的大哥瓦力斯·諾賓（Walis Nobing）的長子，日文名字為竹村修治，漢名桂治。《臺灣霧社蜂起事件：研究與資料》下冊將巴萬·瓦力斯誤為花岡一郎的大哥。詳見該書第六一八頁。

㉕ 因包括高彩雲、黃金菊、蔡專娥及高友正等族老，都以「夜間補習」來傳述，故於此暫稱「補習教育」。

（Puhuk Walis，日名牧野敏彥，漢名桂敏彥）在當時的「臺中州理蕃課」工作並接受補習教育㉕，故未受到波及。抗暴遺族迫遷至川中島後，巴萬·瓦力斯曾任教於中原國小（今仁愛鄉互助國小的前身）。

飾演花岡一郎的徐詣帆亦擁有戲劇相關的碩士學位，尤其有音樂方面的專長。導演之所以選擇詣帆和蘇達來飾演花岡一郎及二郎，應與他們擁有高學歷有關，兩人也都有舞臺劇演出經驗；其實在我個人的「霧社事件」群英圖像裡，也將一郎及二郎視為當時德克達亞群的知識份子。由於詣帆擅長音樂，片中他在運動會場上彈奏日本國歌是不用替身的。

劇中花岡兩家族二十餘人集體就義成仁時，有一幕是花岡一郎先結束了兒子幸男及妻子花子的生命，之後再切腹身亡。或許我太投入劇情中，「切腹自殺」這一段，我覺得詣帆演得真棒！我再度難掩強忍住的淚水，當場落淚。

戴國煇所著之《臺灣霧社蜂起事件：研究與資料》（下）有一節為〈花岡一郎、二郎的死〉，當中說道：

花岡二郎從事件突發前夜，在霧社分室值夜，突發當時正好完成任務，回自己的宿舍，準備進早餐時，兇蕃來襲，他狼狽驚慌，從後院逃跑。……他在茫然自失的狀態中，正好碰到花岡一郎回來。一同為這件意外的變故長歎，並進入二郎的宿舍，在牆壁的貼紙上，花岡二郎用毛筆寫下面的遺書。不過在他的前頭「花岡兩」的下面並蓋兩人的常用的印章。從這一點，也可以認為是兩人的意思。

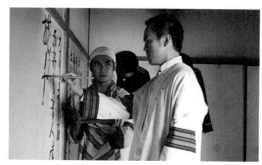

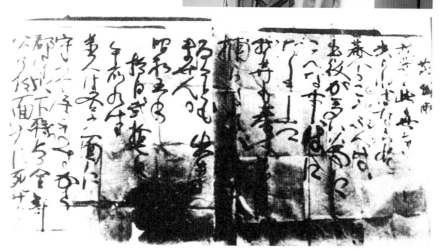

花岡一郎和二郎的遺書。 鄧相揚/提供

而根據鄧相揚所著之《風中緋櫻──霧社事件真相與花岡初子的故事》（玉山社出版），花岡一郎和二郎所寫的遺書內容為：

花岡倆

我等必須離開這世間

因族人被迫服太多勞役，引起憤怒，所以發生這事件。

我等也被蕃眾拘捕，不知如何是好。

昭和五年十月二十七日上午九時，蕃人守著各個據點，郡守以下職員全部在公學校死亡

而高彩雲（高山初子）於其事件口述紀錄〈訣別的悲劇〉中說道：「我從屍首之間掙扎而出來，……看到姑母（Obing No-kan），我即刻向外跑上抱住她，運動場至分局這段路遍地都是屍體。大約上午十點回到宿舍時，一郎在此宿舍牆壁寫一遺書，他是穿著正式原住民服裝。」

我對這份「關鍵遺書」有兩點想法：首先，遺書究竟是花岡一郎還是二郎執筆書寫的呢？日方的說法是「花岡二郎用毛筆寫下的遺書」，而高山初子親眼目睹「一郎在此宿舍牆壁寫一遺書，他是穿著正式原住民服裝」。當時日方要比對花岡倆的筆跡是輕而易舉之事，但我不知日方是否立即採取筆跡比對的措施。

其次，日方公布的遺書內容竟三度出現「蕃人」的用詞，著實令我疑惑，質疑遺書上的遺字用詞已遭刪改。稱自己的父母、兄弟姊妹及族人為「蕃人」，是我難以想像的。

馬紅・莫那 (Mahung Mona，溫嵐飾)

馬紅・莫那是莫那・魯道的長女，排行第三。事件之前她已婚並育有兩個子女，事件爆發時年約二十三歲。遺老們說道：「事件當時，馬紅・莫那與夫家的家屬隨族人一起逃難，所以和她父母及兄弟姊妹走散了。」

傅阿有遺老與馬紅・莫那為同輩親戚且年齡相仿，事件前後一直如姊妹般相處。傅阿有耆老說：「事件中，馬紅・莫那在日方的蠱勸之下，或許曾數度向其大哥達多・莫那誘降，另一次則前往馬赫坡部落廢墟。但日方兩度的誘降計謀都沒能得逞。」

但我所知道的有兩次，一次前往當時我族人勇士最後據守的聖戰之地馬赫坡岩窟⑳，另一次則前往馬赫坡部落廢墟。但日方兩度的誘降計謀都沒能得逞。

馬紅‧莫那於避難馬赫坡岩窟的途中，將親骨肉拋下懸崖叢林之間，亦曾上吊自盡，卻有幸被避難族人所救，並有歸降的族人將她護送至日方的戰地救護站治療。在日方的「悉心」照拂之下，她得以殘延一心要為族犧牲的性命，然而日方悉心照拂的意圖，卻是要藉由她的「存活」誘降、逮捕其大哥達多‧莫那。

歷經「集中營」（保護蕃收容所）的「屠殺事件」（第二次霧社事件），馬紅‧莫那成為莫那家族唯一的倖存者；迫遷川中島後，又兩度上吊自殺獲救。身為莫那‧魯道之女，馬紅‧莫那內心的「慟」，實非外人可揣摩臆測的。

在我向族老請益、學習的歲月裡，他們會反覆陳述自己於抗暴事件中刻骨銘心的境遇，所以我對抗暴六社焦點人物的事蹟早已耳熟能詳，雖然絕大部分的人我都不曾見過，卻不影響我對他們的景仰與敬佩。也因此在隨拍期間，只要是拍攝我所熟悉的抗暴焦點人物之場次，腦海中就會浮現族老所陳述的圖像。馬紅‧莫那是我自小常在部落裡遇得到的焦點人物之一，大家都知道她是莫那‧魯道的女兒；莫那‧魯道在我心目中是個了不起的大人物，這樣的心理因素很自然地投射在馬紅‧莫那的身上。在我的記憶中，她就像當時部落其他的 pai（女長者）一樣，是位和藹可親的老人家，但從她身上可自然而然感受到一種難以言喻的威勢，這是我個人記憶中的印象。

我第一次聽到飾演馬紅‧莫那的溫嵐小姐說出對白時，她說話的聲調和語氣讓我驚奇不已，因在「氣勢」上與馬紅‧莫那頗有類似之處；嘖嘖稱奇之餘，我默問自己：「是不是想太多

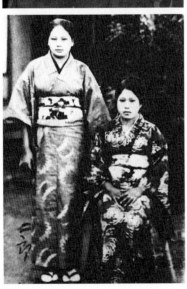

高山初子（左）和川野花子（右）於結婚式後
留影。　鄧相揚／提供

川野花子／歐嬪・那威（Obing Nawi，羅美玲飾）

每位飾演「霧社事件」歷史人物的主要演員，在得知自己所要扮演的角色之後，都會蒐集該角色真實的相關資料認真閱讀，無非是希望不辜負歷史上「真實人物」的形象與精神，溫嵐也不例外。溫嵐是俏皮、活潑的泰雅女孩，拍戲的日子與大家相處融洽；包括徐若瑄、羅美玲等，都如親善大使一般笑口常開、平易近人。

啦！或自己比溫嵐還更入戲？」當然我並沒有和馬紅・莫那族老共同生活的經驗，記憶中的感覺僅供參考。

歐嬪‧那威是荷戈部落人氏。她的母親伊婉‧諾幹（Iwan Nokan）是當時荷戈部落頭目塔道‧諾幹（Todo Nokan）的大姊，父親奧伊‧那平（Awi Naping）則是托洛庫群的族人，入贅㉑到德克達亞群荷戈部落頭目之家。而高山初子的父親就是荷戈部落頭目塔道‧諾幹，因此，川野花子與高山初子兩人是姑表姊妹，川野花子的年紀較長，是高山初子的表姊。

他人生的短促是如此堪憐與令人悲切啊！

抗暴事件爆發的十月二十七日，是川野花子與花岡一郎、高山初子與花岡二郎的結婚週年紀念日，當時花子和一郎已育有幾近滿月的長子幸男。而事件爆發的數日後，花岡兩家族決定從容赴我祖靈之地，川野花子遵隨一郎的抉擇，一家三口短暫的人世緣就此結束。我自忖著，幸男竟也莫名地共赴祖靈之地，不知是命運捉弄？還是祖靈要他遷到更好的環境成長？

不過對日方而言，當時花子與一郎的身分很特殊，才特別將幸男乖舛的遭遇記錄下來。

幸男㉒　應屬我父執輩（先父生於一九二九年）的族人，事件當中與幸男年齡相仿、命運同樣悲憐的族人真不知凡幾，例如莫那‧魯道「槍殺」其子孫、避難婦女將其孩兒拋入深壑山崖間，以及避難族人親將自己的子女吊死等等，他們短暫又悲慘的命運與幸男是一般無二的。

而除了日人對花岡兩家族的關切之外，我們又該如何看待在此次聖戰中，為賽德克族捍土衛民、從容就義的千餘族眾呢？那份「寧為玉碎、不為瓦全」的堅定信念，封存在為族命而戰的歷史記憶裡。

飾演川野花子的羅美玲小姐是位歌手，雖擁有舞臺經驗，但我看得出她在拍片期間依然抱持全

㉗爆發霧社事件之前，賽德克族三個群族人之間的通婚相當頻繁。當時在德克達亞群的各部落裡，幾乎都有來自道澤及托洛庫兩群的遷入（移民）或入贅者，這可由今日清流部落的家系中看出。

㉘雖然族老們沒提到「幸男」的原名，但我以為他的原名應為「Pawan Dakis」，因他是長孫，而他的祖父名叫Pawan Bakun。

㉙清流部落的事件遺老每每談到莫那‧魯道的兩個兒子，一致認為次子巴索‧莫那比長子達多‧莫那更勇猛善戰，但是達多較具謀略。

㉚此為日人推斷達多‧莫那等五人的死亡時間。詳見《臺灣霧社蜂起事件：研究與資料》（下），第六三八頁。

達多‧莫那（Tado Mona，田駿飾）

達多‧莫那是莫那‧魯道的長子，其妻為羅多夫部落頭目巴卡哈‧布果禾的妹妹哈波‧布果禾。事件當年，達多‧莫那約二十八至三十歲之間，育有二子一女。

事件爆發時，十月二十七日清晨，達多‧莫那先率領一批馬赫坡青年勇士襲擊馬赫坡小富士山的製材場，擊殺吉村巡查等日警㉙。而達多‧莫那是家族中最後為族捐驅之抗暴者，有勇且有謀㉙。約戰至十二月八日㉚左右，他帶領著達吉斯‧

力以赴的態度。美玲個性隨和、易於相處，她是感性或該說是性情中人吧！遇到感傷之處，總會毫不掩飾地落下感動之淚，從她身上我依然看得到泰雅傳統女性的優越、堅強與柔和。

見到美玲和溫嵐兩位傑出的泰雅歌手，我還是難耐以長者之姿叮嚀她們：「有機會，希望你們要用心於泰雅傳統歌謠的創作。」因依我對泰雅、太魯閣以及賽德克族傳統音樂的淺識，我們的傳統音樂和舞蹈已經「停格」很久了，實需給予新的能量、新的生命。否則再如仙境、夢幻般奇麗的自然湖泊，若不流動，就只是一片死湖泊而已，勢難持續「她」原來的美。當然傳統要予以堅持與固守，如何於創作中注入傳統的元素，是我們要共同思索與探究的。

那貝（Dakis Nape）、沙布‧帖木（Sapu Temu）、沙布‧魯畢（Sapu Rubi）以及瓦歷斯‧巴萬（Walis Pawan）等四位馬赫坡的「最後戰士」，於馬赫坡部落的巴尤耕地附近叢林自縊成仁。德克達亞群六部落的起義抗暴行動自此即暫告一段落。

值得一提的是，最後戰士中的達吉斯‧那貝曾是莫那‧魯道中年之後的隨身護衛之一，他高大壯碩且孔武有力、遇事冷靜又果決，備受馬赫坡部落族人所肯定。抗暴事發後，他即追隨、護衛著達多‧莫那，因達多‧莫那接任馬赫坡部落頭目的呼聲極高。

另外，清流遺老們經常提到一點：在抗暴事件中，達多‧莫那的胞妹馬紅‧莫那曾受日方蠱動，數度前去誘降他。遺老們的記憶是這樣的：「在會面勸降的場合中，達多‧莫那曾對馬紅‧莫那說：『（你）以後不要再來！你若再來，即使是你，我也會對你開槍。（Iya eyah bobo na di! Meyah su de, ani isu buun su mu duri denu.）』」因此，筆者對於《臺灣霧社蜂起事件：研究與資料》（下）一書關於達多‧莫那的記載不甚認同，例如頁六三六寫道：

十二月二日部分

因缺乏糧食，最近老是在喝水。……再也不會做壞事了……

十月中旬和昨天，打算上吊，可是兩次，繩子都斷了，沒有成功。現在害怕得無法上吊。

十二月二日部分……但是我不認為自己的罪會被寬恕。因此，害怕得不能出來。

我非常質疑達多・莫那會說出上述之詞，因達多・莫那自襲擊、焚毀馬赫坡小富士山製材場之後，直到自縊成仁為止，從不停止與日軍警戰鬥再纏鬥，早已置生死於度外，怎麼會說出如此貪生怕死、頹廢無恥之言？尤其「再也不會做壞事了」之語，我無法想像達多・莫那竟認為「自己做了什麼壞事」。我要為他奮戰到底、誓死捍族衛土的決心而喝采，他實無愧為頭目之子。

飾演達多・莫那的田駿先生是我摯友之子，我也真的會想像，達多・莫那或許就如田駿這般模樣吧！而且，田駿的身高和體型似乎與族老們所描述的達多很相像，年齡也相近。田駿是個認真做事的男人，電影殺青至今，他還會來電向我詢問劇本中的賽德克語臺詞。他表示：「平日常會不經意地脫口說出劇本裡的臺詞。」可見得他相當重視自己扮演的角色。

讓我竊喜的是，經過賽德克族語對白的磨練，絕大部分的主要演員已熟悉族語的書寫系統，相信對他們往後重新學習各自的族語會有一定的幫助。

在馬赫坡部落所舉行的一場婚禮中，達多・莫那因邀請路過的吉村巡查喝酒而起衝突，這場衝突被認為是霧社事件的導火線。在這場衝突戲中，田駿與飾演吉村巡查的日本演員松本先生都有精彩的演出；拍完這場戲之後，田駿著實被松本實抽打得遍體鱗傷，因田駿要求「真實」之故。

也猶記得，拍「最後戰士」自縊之前，我選擇以基督教的方式帶領他們一起禱告，主要是本

族人不能以上吊與utux（祖靈）開玩笑，縱然是拍戲也一樣忌諱。祈禱時我不禁悲從中來，因我又憶起族老對達多‧莫那及最後戰士們的讚佩，讚譽他們是Seediq Bale（真正的賽德克人）！我哽咽得差一點無法完成這次禱告。

巴索‧莫那（Baso Mona，李世嘉飾）

巴索‧莫那是莫那‧魯道的二兒子，事件當年約二十至二十八歲之間，育有一男一女。

一九三〇年十月二十七日天色未亮，由莫那‧魯道督陣，巴索‧莫那帶領馬赫坡青年壯士襲擊馬赫坡駐在所，殺死日本巡查主管杉浦孝一。之後，莫那‧魯道親赴波阿崙部落，與達那哈‧羅拜頭目會晤；巴索‧莫那則率領馬赫坡戰士向霧社進擊，經吐嚕灣部落與頭目摩那‧貝克及其戰士會合，先襲擊櫻駐在所，之後繼續往霧社前進。[31]

據說，他們行經荷戈部落時，頭目塔道‧諾幹似乎並未立即呼應該次抗暴行動，而與帶領波阿崙部落戰士及時趕到的莫那‧魯道起爭執。他們爭執的時候，馬赫坡部落的戰士已先下手

㉝ 巴茲紹‧莫那即巴索‧莫那。

㉜ 依《臺灣霧社蜂起事件：研究與資料》（下）六三八頁記載，計有川島盛喜、片山正次、湯田龍一、石川直一等四人。湯田龍一是泰雅族白狗群馬嘎那吉部落（Makanazi）的巡查，石川直一則是羅多夫部落的警佐，當時他倆借宿於荷戈駐在所。

㉛ 當時馬赫坡部落的族人往霧社的路線，是由馬赫坡經吐嚕灣、荷戈、羅多夫、羅多夫下部落到霧社街。

狙殺荷戈部落駐在所的四位日警㉜，之後莫那‧魯道才率領馬赫坡、荷戈、波阿崙及吐嚕灣等四部落的戰士與他們會合，一起往霧社前進。

原籍馬赫坡部落的清流事件遺老均表示，巴索‧莫那的勇猛與慓悍更勝於胞兄達多‧莫那。常言道「知子莫若父」，我猜想，莫那‧魯道可能因而將攻擊霧社分室槍械庫的任務交付二兒子巴索‧莫那。巴索‧莫那最後是在布土茲之役慘烈犧牲，茲摘錄《臺灣霧社蜂起事件：研究與資料》（下）一段記載如下：

交戰達三小時，仍不分勝負，終於擊斃主將馬赫坡頭目的次子巴茲紹‧莫那㉝以下二十多名，我方也付出甲斐中士以下陣亡七十五名，受傷十名，被搶去輕機槍二挺及三八式步槍十七枝，手槍一把、步槍子彈二、二〇〇發。

日人稱該戰役為「一文字高地」激戰，戰況顯然十分激烈。我不得不讚佩先祖們，他們於如此激戰之中，竟能自當時恃武傲世的日帝士兵手裡搶得機槍二挺、槍枝及子彈等，我只能以匪夷所思來景仰。日人對該戰役的紀錄，相對呈現了巴索‧莫那的慓悍與領導能力，也顯示我族戰士「叢林戰鬥」的優越能力。

飾演巴索‧莫那一角的李世嘉先生與我有師生之緣，我於二〇〇四年自埔里高工退休，世嘉是本校機械科畢業的校友。巴索‧莫那於「一文字高地」戰役裡臉頰腮部中彈，當場血流如注倒地，下顎懸吊顫抖不已，無法正常言語；他以左手扶著懸吊的下顎，右手比向胸前，只

能發出略略、咕咕之聲響，在場的戰友無不為之鼻酸、落淚。演出這段劇情時，世嘉的嘴裡灌滿了戲用血水，當他發出「略略、咕咕……」的聲音之際，我又擋不住自己淚水簌簌滑落，為巴索‧莫那的在世英勇而掉淚。有關巴索‧莫那慘烈犧牲的經過，請閱附錄一〈「霧社事件」是偶發事件嗎？——結果論〉。

世嘉下戲後，我直誇他愈來愈像「明星」了耶，還不忘對他開玩笑說：「你之前的演技不怎麼樣沒關係，光這一段演出，你就可以入圍『奧斯卡金像獎』啦！」

塔道‧諾幹 （Tado Nokan，拉卡巫茂／阿飛飾）

根據清流部落遺老們的口述，塔道‧諾幹家族在荷戈部落頗受族人尊崇。塔道‧諾幹在家排行第四，有兩位哥哥及一個姊姊一個妹妹，他的大哥阿威‧諾幹是否當過該部落的頭目，遺老們表示未曾聽聞過，而塔道‧諾幹是在他的二哥布呼克‧諾幹「意外」遇害後接下頭目的重責大任。這樁導致布呼克喪命的意外事件，我暫稱它為「巴卡（baka／バカ）事件」。以下是遺老們對此事件的口述：

③ 在賽德克族的狩獵文化裡，陷阱獵是狩獵的方法之一，視獵物的不同而有各種不同的陷阱獵法，通常有每天要巡勘的，也有大約三到五天或十天巡勘一次者。

③ 依賽德克族的狩獵文化，與人分享獵獲物是本族的Gaya。狩獵者揹著獵獲物回部落時，於歸途中遇上任何族人都要與之分享，無論分享數量的多寡，對方都會滿心喜悅與感謝。

有一天，布呼克‧諾幹到哈奔（Habun）獵區巡勘他的陷阱③，獵得一頭野豬和一隻山羌而回。他揹負著獵物，行經哈奔駐在所附近的山路時，巧遇正在值勤巡視的兩位日警，因相互之間還算認識，兩位日警瞧見布呼克頭目滿頭大汗地揹著獵物，即邀請他到駐在所稍做休息後再走。布呼克頭目欣然接受之餘，當場切下一塊野豬腿肉，與日警們分享③。雖然日人非本族人，不過已是本族的友人，更是本族的客人，何況布呼克是頭目，又揹著獵物而歸。

日警除了趕忙將野豬肉料理一番，也提供日本清酒及其他菜餚，請布呼克頭目一起共享。杯觥交錯之間，日警盛情地為布呼克頭目一再斟酒，頭目眼看天色已晚，就對斟酒的日警說：「Baka di，baka di?」（夠了，夠了！）但「バカ」（baka）在日語卻是罵人「笨蛋、混蛋」之意。

或許是雙方已有酒意，加上語言隔閡，斟酒的日警竟勃然大怒，揮拳攻擊布呼克頭目，但那個日警心知日警誤解了他的語意，僅抵擋而不反擊。布呼克頭目身材高大頎長，那個日警怎麼也奈何不了他，另外兩位日警不知是否也被「baka」一語所激怒，或是為了其他的原因，日警三人竟合力圍毆布呼克頭目一人，但頭目依然僅採守勢而不還擊。

據說他被毆打成重傷後，仍揹起獵獲物，拖著蹣跚、艱苦的步履返回部落，但絕口不提被日警圍毆之事，諉稱身上的傷勢係因揹負獵獲物時不慎跌落山溝所致。

直到從霧社分室前來的日本長官到頭目家探望病情，荷戈部落的族人始知他是被日警圍毆所傷。布呼克頭目最後因內出血，數日後不治身亡。

布呼克頭目被日警所害之惡耗，震撼了德克達亞群的社會，荷戈部落的族人們無不悲憤填膺，滅殺日本人之聲浪甚囂塵上，所幸在布呼克頭目家族及荷戈部落副頭目們的極力安撫之下，終未釀成禍端。

布呼克頭目身亡後，塔道‧諾幹繼任為頭目。塔道‧諾幹之女歐嬪‧塔道（高彩雲）對父親的的記憶是這樣的：

記得小時候，我父親是荷戈部落的勢力者，因我習得日文後，看到我家的門牌寫著「勢力者タダアオ‧ノカン」（勢力者塔道‧諾幹）；待我年紀稍長，我家的門牌又換成「頭目」。當時我真的不知道什麼是頭目、什麼是勢力者？

我對莫那‧魯道的印象是他經常會到我家來，跟我父親喝酒聊天。他倆都是狩獵高手，所以我家常常有獵肉吃，我爸爸還告訴我說，莫那‧魯道飼養很多牛隻。我懂事後才知道我家與莫那家是親家，因大伯的兒子鄔幹‧那烏義娶莫那的女兒依婉‧莫那。

霧社事件之後，塔道‧諾幹頭目於「路固達雅大會戰」率領族人迎戰日軍松井部隊，最後不

㊱「塔羅灣社」就是吐嚕灣部落。

㊲「達道・諾康」即塔道・諾幹。

㊳ 高友正先生在事件爆發時，就讀霧社公學校二年級，亦為事件目擊者之一。一九三一年他隨母親迫遷川中島，二次戰後從事傳播福音的工作，是臺灣基督長老教會的傳道人。一九九一年八月間因血癌辭世。

幸壯烈犧牲，是起義抗暴六社中首位為族捐軀的頭目。《臺灣霧社蜂起事件：研究與資料》

（下）第五七五頁寫道：

這一來，在次日（三十一日）的總攻擊，......攻略荷戈、羅多夫、斯庫、塔羅灣㊱各社，在塔羅灣社東南方高地遭遇優勢的蕃，在最惡劣的地形下英勇奮戰，粉碎其指揮者——達道・諾康㊲——以下荷戈、羅多夫聯合部隊主力。

第五九九頁又寫道：

......主力為荷戈社頭目達道・諾康以下約五十名，......交戰達四小時，直到日落，敵人仍不退。

......將敵蕃徹底擊潰，頭目達道・諾康及蕃丁魯魯巴西等九名戰死，......此後，為紀念松井大隊奮戰之地起見，遂稱為松井山高地。

據說，敵方子彈正中塔道・諾幹頭目的眉心，咸認他應該是被流彈擊中。遺老們常說道：「是塔道・諾幹頭目自己不隱藏身軀的。」我卻認為，這是身為頭目負責領導的表率，因賽德克族與敵方對戰時，領導人必須帶頭殺敵，而非站在第二線發號施令。塔道・諾幹便是義無反顧地身先士卒，帶領以荷戈及羅多夫兩部落為主力的戰士迎戰日軍。

一九九〇年間，由事件遺老蔡茂琳帶領塔道・諾幹的三男高友正㊳先生等家屬，指認塔道・

諾幹頭目當年成仁之處，並攜土帶回清流，於清流公墓設立塔道·諾幹的衣冠塚。

而在劇中，由拉卡·巫茂（阿飛）飾演塔道·諾幹，他與飾演莫那·魯道的林慶台先生有精彩的對手戲。事實上，塔道·諾幹的身材比莫那·魯道還要高，而莫那·魯道的遺骸都有一百八十七公分高了。雖然兩位演員的身高不及歷史上的兩位頭目，但我對他們全力以赴的努力演出持肯定的態度，他們與其他主要演員一樣，對於演技的自我淬鍊、對白流暢的自我要求同樣令人激賞。而同樣的，當拍到塔道·諾幹頭目中彈陣亡的那一幕，我因景仰他的英名，又禁不住淚灑拍片之地，苗栗縣南庄鄉的神仙谷步道林區。

巴卡哈·布果禾（Bagah Pukuh，林秀玉飾）

在農獵時期的原住民社會，能獲得族人的信賴與敬重而擔任部落領袖者，必有其出眾之處。尤其賽德克族部落領袖（頭目）的產生並非採世襲制度，全憑個人的能力與操守獲取部落族人的肯定後，才有機會被推舉為頭目。

頭目要擔負起一個部落生存發展之重任。若以現今民主政治的用語來說，部落是賽德克族最基本的自治單位，但其自治

性非常高，猶如一個獨立的邦國。

一個部落對外及對內的關係雖有部落長老議會㊳的輔助，最終還是要由頭目定奪。對外關係包括對本族群領域內及其他族群各部落的關係，如部落領域範圍的界定、獵區的劃分、與其他部落結盟等；對內關係則指部落內部的事務，如各項祭儀㊴、解決族人之間的大小紛爭、族人的遷徙事宜等。因此，頭目絕非孔武有力即可勝任，雖不敢說一定要文武兼備，但其膽識與領導能力是不可或缺的。

霧社事件發生當時，巴卡哈・布果禾是羅多夫部落的頭目，他與本族群的總頭目瓦力斯・布尼，以及莫那・魯道、塔道・諾幹、多岸部落頭目達巴・姑慕㊵等頭目齊名。他們都是了不起的人物，事件之前皆已聲名在外，而巴卡哈・布果禾是起義六部落中唯一存活下來的頭目，其傳奇的一生也增添族人對他的懷思之情。

巴卡哈・布果禾歷經一九〇三年的姊妹原誘殺慘案，在百餘位族人罹難的境況下，他是極少數的生還者之一。後又經歷一九二〇年的薩拉茅事件、一九三〇年的霧社事件與一九三一年的集中營屠殺事件，他皆能倖免於難。

不論他是否每逢對戰自有應敵之謀略，或有洞燭機先的逆境求生之道，也不論他是否集奇蹟於一身，或特別受到祖靈的庇佑，他每每能在大小爭戰中化險為夷、全身而退的事蹟，著實

㊳ 賽德克族的族老議會係由卸任頭目、副頭目、各類祭儀祭司以及部落耆老所組成，其中副頭目視部落規模大小，有時候會有兩位以上。

㊴ 賽德克族的傳統祭儀有播種祭、收穫祭、狩獵祭、捕魚祭、迎首祭。

㊵ 霧社事件發生時，德克達亞群各部落頭目分別為：多岸部落的達巴・姑慕、西坡部落的貝林・馬信（Pering Masing）、巴蘭部落的瓦力斯・布尼、羅多夫部落的巴卡哈・布果禾、荷戈部落的塔道・諾幹、卡秋固部落的伊勇・巴萬（Iyung Pawan）、度咖南部落的吉力・那威（Gili Nawi）、吐嚕灣部落的摩那・貝克、斯庫部落的畢呼・莫那（Pihu Mona）、馬赫坡部落的莫那・魯道、波阿崙部落的達那哈・羅拜。

令德克達亞族人們嘖嘖稱奇，也成為眾人茶餘飯後喜歡談論的題材。

事實上，巴卡哈·布果禾頭目在姊妹原誘殺慘案中，亦如其他死裡逃生的三到五位族人一樣，幾乎都是由陰間再回到人間，他們得以倖存，恐怕只能以「祖靈庇佑」來形容。而在薩拉茅事件裡，雙方激戰中，巴卡哈·布果禾的左側太陽穴上方被槍彈擦擊受傷，當時日警將他護送至埔里就醫，也因此在「慶功留影」的合照中看不到他的身影。事件之後，薩拉茅地區（今梨山一帶）的族人甚至誤以為被擊傷的是莫那·魯道。

到了集中營屠殺事件，凌晨三、四點時，遭到監禁且已解除武裝的族人突遭夜襲，族人們於黑夜中驚醒，慌亂中爭相逃竄，而巴卡哈·布果禾頭目依然逃過劫難。他能夠一而再、再而三地逢凶化吉，無形中獲得族人的敬佩與讚賞。等到起義六部落的倖存族人被流放至川中島時，巴卡哈·布果禾頭目很自然地成為族人的精神領袖。

巴卡哈·布果禾頭目個性沉穩內斂，分析事理有條不紊，行事力求公正公平的作風深受族人的信賴與敬重。自族人起義抗暴失敗之後，倖存的族人先後面臨逮捕、監禁、二次殺戮、流放等種種磨難，對當時的情勢已灰心喪志，而原本絕望求死的人心之所以能重振奮起，終究得以安身立命於異域，除了眉原部落⑫族人適時的援助以外，絕不能忽略了巴卡哈·布果禾頭目對於穩定人心所發揮的有形及無形的影響力。

⑫ 眉原部落，即今日仁愛鄉新生村眉原部落，屬泰雅族。互助村中原與清流兩部落原為眉原部落泰雅族人的傳統領域，筆者的外祖父即為眉原部落人氏。

高山初子／歐嬪・塔道 (Obing Tado, 徐若瑄 飾)

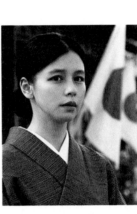

高山初子原名歐嬪・塔道，嫁給花岡二郎之後，依日本傳統隨夫姓為花岡初子，二次戰後改漢名為高彩雲。

高山初子是事件當時荷戈部落頭目塔道・諾幹的長女。日治時期，高山初子因學業成績表現優異，深獲老師們的賞識，與花岡一郎、花岡二郎及川野花子一同列為撫育政策之下擬培植的「模範蕃人」人選。我以為，不論他們於培育期間的成績如何，也不論學成回部落後是否會成為日方攏絡族人的

「工具」，我個人相信，他們原本的資質就很優異。

高山初子也和所有劫後餘生的族人一樣，經歷了生死交關以及與至親至友生離死別的磨難；只是她身為起義六社中荷戈部落頭目之女，又曾受到日人的青睞而予以栽培，因此比起其他族人，她於事件中與事件後都受到較多的關注。

此外，事件爆發當天，已懷有約三個月身孕的花岡初子也盛裝與會，卻能夠於兵荒馬亂、殺氣衝天的發難現場全身而退，再於花岡兩家族二十餘人從容就義之際死裡逃生，之後又於集中營屠殺事件中逃過劫難，因此各種關注一直環繞在她身邊，她成為臺灣、日本民間以及研究「霧社事件」學者專家們的主要訪視對象。當時身負一體兩命的花岡初子，迫遷川中島後尚能順利產下花岡二郎的血脈，又為她不尋常的一生增添一筆傳奇。

筆者何其有幸，曾於一九九二至九三年期間數度向這位長者請益，當時她在埔里租屋照顧孫子們就學，我則任教於埔里高工。她待客誠懇有禮、充滿熱忱、經常稱讚他人的舉止，讓我看到日治時期教育對族人深遠的影響；即使面對晚輩的我們，她待人的禮儀也從未改變。

對我而言，無論先輩族人接受過多少的日本教育，任何一位受到「關注」的事件當事人之口述或見證，我都視為事件中的一個境遇或所見所聞，沒有任何人的經歷能夠涵蓋或取代其他當事人的苦難。任何一位事件當事人的經歷與遭遇，都是我先祖抗暴血淚歷史的一小塊拼圖，身為抗暴後裔的清流子弟必須珍惜與正視，因每一小塊拼圖皆為抗暴血淚歷史的一部分，每一小塊拼圖也都蘊含著清流部落之所以茁壯與開展的因子。

飾演高山初子的徐若瑄小姐真不愧是位出色的明星演員，每每依劇情所需，與導演及劇組人員溝通後，看到她經過瞬間的情緒培養，即呈現喜、怒、哀、樂等不同的演出畫面。這應該就是「演戲」的基本功夫吧！

族語對白是所有非賽德克族演員的一大挑戰，徐若瑄小姐也不例外，但她的敬業克服了族語的難題。她先將族語臺詞以日文拼音來拼寫，再與我討論正確的唸法，背熟之後會再次與我對話，以求正確無誤，她的認真與敬業著實令人讚佩。

其他的主要演員

我要在這裡對以下的主要演員們說「真的很抱歉」，來表達我對他們努力的愧疚。因他們所飾演的角色，並不存在於清流事件遺老口述的霧社抗暴「歷史人物」中，故我無法杜撰口述歷史。以下仍依他們的出場序予以介紹。

烏布斯（Ubus，陳松柏飾）

陳松柏先生飾演馬赫坡的一位老年勇者烏布斯，是與莫那・魯道肝膽相照的部落壯士，屬莫那・魯道的長輩族人。導演為烏布斯設計的角色是：烏布斯自青年時期即追隨著莫那・魯道・鹿黑，很得魯道・鹿黑的賞識，是魯道・鹿黑擔當頭目⑭時的得力助手之一，因此魯道・鹿黑在世時，烏布斯如影隨形地跟隨著魯道・鹿黑，兩人常一起狩獵、奮勇抗敵。

飾演烏布斯的松柏是仁愛鄉精英村盧山部落的托洛庫族人，平日裡務農為家計，是位認真、平實的賽德克人。

⑭事實上，魯道・鹿黑不曾當過馬赫坡頭目。請參閱前文魯道・鹿黑部分。

阿威‧拉拜（Awi Rabe，林思杰飾）

林思杰飾演的是一位荷戈部落青年阿威‧拉拜，與比荷‧瓦力斯、比荷‧沙波等人一起到馬赫坡製材場揹木頭。林思杰是花蓮萬榮鄉的太魯閣族人，他有自定的人生規畫，拍片期間還不忘用功讀書，如今已順利考上長庚大學物理治療學系復健科學碩士班。除於此恭賀他之外，希望他往後能繼續攻讀博士班。

他表示：「有機會拍電影是難得的人生經驗，不論所飾演的角色為何，我將盡全力演出。」就我旁觀者的感受而言，這幾乎是每位主要演員一致的信念，「一定要把這部電影演好」似乎是他們凝聚的共識。他們認為，這是一部講述原住民的電影，若有幸得到國人的青睞與支持，那將是我們「原住民之光」。

巴萬‧那威（Pawan Nawi，林源傑飾）

林源傑（左圖右二）是仁愛鄉新生村的泰雅少年，《賽德克‧巴萊》開拍時就讀南投國姓鄉北梅國中二年級，如今已自該校畢業。據了解，源傑畢業時，魏德聖導演特別趕到南投觀禮，這是導演拍片前答應他的。源傑是該校的角力隊員，係由曾伯郎老師擔任指導教練；這

次師生倆能在《賽德克‧巴萊》片中同戲演出，將成為他們「師生緣」的一段佳話。

源傑飾演馬赫坡部落的一個少年學生巴萬‧那威，為「少年隊」（見上圖）的領袖人物。對於他的演出，或者該說他精湛的演技，「百人劇組」的工作人員無不為之驚豔。有劇組人員得知源傑所飾演的巴萬‧那威並不存在於抗暴歷史的場景時，還不禁為他難過呢。但是源傑並不因而自負或自傲，他的沉穩與內斂是值得讚許的。

於此，我要對在片中與源傑出生入死的「少年隊」陳世恩、孫俊傑、曾皓偉及張皓等四位小朋友說幾句話：「雖然我質疑事件中真有組成『少年隊』這樣的抗暴隊伍，但你們精彩的演出常讓源傑所飾演的巴萬‧那威並不存在於抗暴歷史的場景時，還不禁為他難過呢。但是源傑並不因而《賽德克‧巴萊》增添了彩虹第七道光芒以外的異彩。我想導演一定很感謝你們，我相信《賽德克‧巴萊》百人

我驚奇不已，你們是最棒的！郭老師敬佩你們認真演出的態度，你們為《賽德克‧巴萊》增添了彩虹第七道光芒以外的異彩。我想導演一定很感謝你們，我相信《賽德克‧巴萊》百人劇組的叔叔、阿姨和大哥哥、大姊姊們一定會想念你們。你們應該即將陸續升入國中就讀，不論往後是否尚有演出的機會，郭老師希望你們以課業為重，在你們人生的規畫裡不斷努力與堅持，力行《賽德克‧巴萊》的精神。」

烏干‧巴萬 (Ukan Pawan，金照明飾)

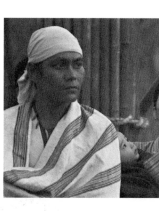

金照明先生是花蓮秀林鄉的太魯閣族人，演員及工作人員都暱稱他為「小明」或「小明哥」；由於他夫人是臨時演員，他們一家人包括「小小明」（小明的小孩）經常會同時出現在拍片現場。

小明所飾演的烏干‧巴萬設定為馬赫坡部落的壯士，也是「最後戰士」之一，抗暴行動中一直跟隨達多‧莫那並肩作戰，所以我會將他想像為事件遺老口中的達吉斯‧那貝，達吉斯‧那貝是莫那‧魯道中年之後的貼身護衛之一。

小明與曾秋勝、張志偉都曾參與二○○三年五分鐘《賽德克‧巴萊》短片的演出，他們與導演可說是「老朋友」了。但在拍片現場，他們與所有的演員一樣賣力演出，不因與導演熟識而有所怠慢或享有特殊的待遇。猶記得小明演一場由高處躍下的戲，因吊鋼索而傷及腰部，讓他痛得直嚷著「不演了」！他們之所以猶如搏命般的演出，不但是為了演好自己的角色，也是表達對導演的賞識之意。小明雖然個性內向，卻是能與我「聊很多」的主要演員之一。

屯巴拉社副頭目（莊偉正飾）

莊偉正先生是來自臺北烏來的泰雅青年，飾演道澤群屯巴拉部落的副頭目；因我不能確認當時屯巴拉部落的副頭目是哪一位，暫以烏敏‧瓦旦（Umin Watan）代替；關於這一點，我要在此對道澤族人致歉，因屯巴拉屬於道澤族人的部落，所以有關該部落的副頭目，也就不在我們清流部落事件遺老們的口述人物中。

偉正的家人非常支持《賽德克‧巴萊》的攝製，我們數度到桶后溪的場景拍攝時，都受到他們熱烈的款待，於此要對他們致上十二萬分的謝意，真的謝謝您們！

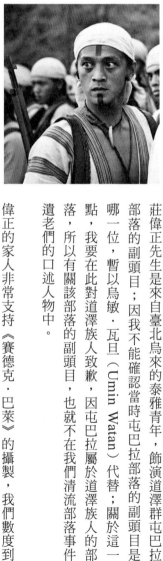

屯巴拉壯丁達固（Takun，方聖傑飾）

方聖傑是花蓮萬榮鄉的太魯閣族人，早年因父親工作的關係，舉家遷居至宜蘭羅東鎮。除了劇中的「少年隊」之外，聖傑是最年輕的主要演員，就讀高中一年級的他，為了《賽德克‧巴萊》的演出休學了一年。聖傑非常認真地學習劇中

的賽德克語對白，拍片期間經常隨機向我提出有關賽德克語的發音及唸法。聖傑對音樂有興趣，在宜蘭曾與好友組成樂團，並經常外出表演；電影殺青之後，他已轉學到台北市莊敬高中繼續完成學業。

第五章

劇本內容與族老說法

在這一章，我試著將劇本內容與清流部落遺老口傳的事件經過相互參照，並綜合個人對賽德克族歷史文化意涵的理解來加以詮釋，期望能讓觀賞《賽德克‧巴萊》的觀眾更進一步認識賽德克族和「霧社事件」。此外，與賽德克文化較為無關的場次，則不另加說明。

序場 A

溪谷對面樹林的雲霧散開，少年莫那‧魯道和父親魯道‧鹿黑等一群賽德克人已經張弓、舉槍，屏氣凝神地瞄準著對岸的布農族人。

憤怒的山豬對著布農族人猛衝了過來，布農族人冷靜地對衝來的山豬開了一槍。

同時對岸的少年莫那‧魯道也開槍，山豬和開槍的布農族人同時倒地。緊接著一陣槍響，弓箭齊飛，又一名布農族人倒地，另一人快速逃進樹林深處。

這是描述莫那‧魯道第一次獵首成功的事蹟，也是清流部落遺老們耳熟能詳的典故，當時莫那‧魯道約十六、七歲。關於莫那‧魯道第一次獵首成功的地點，遺老們卻有兩種說法，一在今北港溪上源的支流，處於當時泰雅族與賽德克族傳統領域界線的緩衝區①；一在今萬大南溪下游一帶，屬賽德克族與布農族的緩衝區。而在電影裡，導演選擇了萬大南溪作為故事發生的場景。

序場 B

莫那‧魯道等一群人遊走於山間、河谷。莫那‧魯道唱道：

我的朋友啊，喜悅地跟著我回家吧！

歡迎你們留下，

我們是喝酒吃肉的朋友啦，

讓我們熱鬧同歡喜，我們回家了⋯⋯

在電影中，莫那‧魯道唱的是魏導演撰述的「獵首歌」。我並不確定日治文獻上所謂的「獵首歌」吟唱的時機為何，但可確認的是，賽德克族於獵首行動中不會吟唱任何歌謠。事實上，賽德克族獵得敵首後，會以最快的腳程返回部落，在凱旋的歸途上不會唱獵首歌。行至部落近郊的入口時，則對空鳴槍，以鳴槍聲次數代表所獵獲的敵首數。

獵首團抵達部落時，會將敵首置於祭場的敵首臺。於是眾人奔相走告，部落族人漸向祭場聚集，有人吹奏獵首笛（wau）、有人準備所需祭具（brqaya）、有人殺雞宰豬，準備舉行迎首祭（一般稱做獵首祭）。祭場中，頭目、副頭目、長老及獵首團呈弧形排開坐定，其他族人亦呈弧形圍繞，由女祭司提著敵首，帶領眾人吟唱「迎首歌」、跳迎首舞。

① 農獵時期，賽德克族托洛庫、道澤與德克達亞三語群以及周遭不同的族群之間，相互都有領域的界線，大多以山溝、溪流或山稜為界，但以界線為參考標的，兩造之間尚有寬闊的緩衝區，雙方族人可在緩衝區一定的範圍內自由行動，但最忌諱越過界線侵入對方的領域。

序場 C

莫那‧魯道一行人來到馬赫坡溪竹便橋上，莫那和父親舉槍對天空各開一槍。

這是描述莫那‧魯道第一次獵敵首返回部落的境況，他「和父親舉槍對天空各開一槍」，是以槍聲告知部落族人「此行獵得兩個敵首」。獵首隊或獵團行至部落附近入口對空鳴槍，僅適用於獵得敵首的時機，至於誰來開槍，由獵首隊或獵團中部落地位崇高的長者來指定。

序場 D

天色近晚，火把劃破昏暗的天空，一群人迎著莫那‧魯道等人，邊唱歌邊走回部落裡。部落眾人唱起：聽著吧，人們！看著吧，人們！我們決死的勇士出草，在那枯松下，混戰如松葉亂飛，而今帶著首級歸來了……

這是描述青年莫那‧魯道一行人回到部落時，受到族人英雄式的迎接場面。魏導演在這裡所撰述的「迎首歌」，是摘錄自日治文獻的「獵首歌」譯文，歌詞內容多以激勵青年族人奮勇殺敵、護衛族人的生命財產安全與捍衛傳統領域[2]為主。

由遺老們的傳述得知，迎首祭是部落的重大祭儀，全部落的族人都要盛裝與會。迎首祭通常

在頭目的庭院或公共廣場③舉行，由女長者手提首級，帶領族人吟唱「迎首歌」、踴跳「迎首舞」。迎首歌舞會持續十天以上，前三天幾乎是日以繼夜地連著跳唱，直至敵首的頭皮開始剝落，才將敵首存放於頭骨架（Inqayan）上。

第一場

歌聲持續著。莫那·魯道躺在床上，滿臉皺紋的老婦人準備著刺青的工具。

老婦說：莫那！你已經血祭了祖靈，我在你臉上刺上男人的記號，彩虹橋上的祖靈，將等候著你英勇的靈魂……

這場戲描述莫那·魯道因獵首成功而歸，獲得紋面的資格，紋面師為他施紋。本族的紋面師皆由女性擔任，紋面師並非世襲制，部落的女子可依自己的意願，向所敬仰的紋面師拜師學藝；每個部落都有二至三位優秀的紋面師。

賽德克族傳統的宗教觀是「人身雖死，靈魂不滅」，堅信死後靈魂必回到祖靈共同居住之所，這樣的宗教信仰與今日任何宗教的教義無關，純屬賽德克族的傳統信仰。而紋面即為賽德克族人身亡後回歸祖靈之家的烙印之一，沒有紋面的人將無法順利行過祖靈橋（hako utux）、回到祖靈之家。Hako是橋，utux是神、鬼、靈魂，指一切超自然的力量，在語意上

② 賽德克族的傳統領域包括所有族人居住的部落區、各部落耕作地、野放牧牛場、家族獵場、部落獵場以及共有狩獵場。

③ 公共廣場（sapac）屬部落的共有財產之一，共有財產是經由違犯Gaya族律者的割地賠償而產生。依個人違犯Gaya的輕重，輕者有殺雞、宰豬饗宴賠補，重者有割地賠補。所有因違犯Gaya的賠罪、賠補行為稱為Dmahun、Mddahun。

與彩虹無關，只因受到漢文教育的影響，亦有族人將之譯為彩虹橋。

賽德克族男子約於八歲時即會紋額頭上的紋帶，而下顎的紋帶一定要在獵得敵首凱歸後始可施紋，否則將永遠無法紋得完整的紋面。獵過敵首的男子與勤於織布的女子，他們的手掌會留有永恆的血痕，不蛻變、不消失，更無法複製；在世時這血痕以肉眼觀看，卻難逃駐守在祖靈橋頭的神靈法眼，因此手掌上的血痕始為安然行過祖靈橋的終極保障，這就是賽德克族男子在世時要奮力戰敵、女子要擅長織布的固有信念。

有人稱此為賽德克族的祖靈信仰或祖靈觀，但若外界所謂的「祖靈信仰」，是指本族人在宗教上「信仰」祖靈，則值得商榷，因本族人不「信仰」祖靈，只害怕死後不能與祖靈相聚。

第三場

莫那·魯道、魯道·鹿黑一行人及獵犬在山林裡走著。

莫那·魯道說：父親，昨晚我夢到一隻頭上長角、眼睛有白斑的鹿……

突然樹上傳來Sisin鳥好聽的叫聲，魯道·鹿黑舉起手要莫那·魯道不要說話。安靜了一下之後，突然樹上的Sisin鳥飛落下來，叫出美麗的聲音。

魯道・鹿黑說：Sisin鳥唱吉利的歌了！去追獵你夢中的鹿來預備婚禮吧！

莫那・魯道忍不住興奮地似笑非笑。

Sisin鳥即為繡眼畫眉，這場戲主要是呈現族人與繡眼畫眉的互動關係。繡眼畫眉堪稱賽德克族的「靈鳥」，是族人與靈界溝通的橋樑與媒介，舉凡與個人、家族、部落及族群相關的事宜，如求婚期間、墾殖新耕地、狩獵、遷徙、出草等，無不事先敬心地靜觀「祂」的啟示而後行。有研究者稱之為「鳥占」。另外，賽德克族還要在夢中敬心地靜候靈界的啟示，研究者稱之為「夢占」。對賽德克族人而言，繡眼畫眉與靈界兩者的啟示是互補的關係，兩者的啟示皆是族人所企盼的。

以獵團為例，在農獵時期，狩獵是神聖的行動，不論獵團成員如何組成，其中必有善於解讀繡眼畫眉與靈界兩者的啟示者，若靈界的啟示為宜，則出獵。出獵時，由擅解繡眼畫眉的啟示者領路，在路上遇到繡眼畫眉時，由領路者靜觀繡眼畫眉的啟示，所有團員要禁聲並肅穆以待。若不宜，獵團會放棄當日的狩獵行動，明日再試。靜觀繡眼畫眉的啟示，主要是觀察「祂」的飛行方式，而非聽到「叫出美麗的聲音」。賽德克族人最忌諱聽到落單的繡眼畫眉的一種鳴叫聲（此稱tmrabo），但與狩獵無關。

根據周鎮所著之《臺灣鄉土鳥誌》（臺灣省立鳳凰谷鳥園出版）對繡眼畫眉的描述，繡眼畫眉的習性是混群覓食活動，常與綠畫眉、黑枕藍鶲、山紅頭、頭烏線等多種鳥類混合行動、覓食。然而，外界往往將賽德克族與繡眼畫眉的關係以「鳥占」一語簡單帶過，令我甚

為不解。試想，一群群的多種鳥類混群覓食係屬動態的情境，且是在叢林之中，該如何予以「占」？予以「卜」？或許是我對漢文「占」字之義不甚了解吧！

第十場

少年鐵木‧瓦力斯說：莫那‧魯道！我叫鐵木‧瓦力斯，我長大後也會獵下你的人頭！

莫那‧魯道說：鐵木‧瓦力斯啊！你這沒禮貌的傢伙可以長大嗎？

著手翻譯劇本對白期間，最讓我擔憂的是自己的族語能力不足，但還有另一個問題：劇本的原文（漢文）對白有多處讓我困惑不解及印象深刻，這場戲的對白即為其中之一。除此之外，又如第五十二場，達多‧莫那對鐵木‧瓦力斯撂下狠話說：「鐵木，有一天我一定殺了你們全部！」再如第五十二場，莫那‧魯道對鐵木‧瓦力斯怨喝道：「你這隻紅腳綠鳩不知道這是我馬赫坡的獵場嗎？」

或許因為我生長在獵首Gaya已絕跡的年代，自從我懂事以來的部落記憶中，從不曾聽族人說過「如何之下……我會獵下你的頭」此類的話語。但即使是有獵首Gaya的時代，「我要／會獵下你的頭」這句話，應當也不會是掛在嘴邊的恫嚇用語，這就如同獵下敵首的剎那間喊出

的嚎嘯聲，平日是嚴禁隨意嘶喊的，更何況是說出「殺了你們全部！」這類的話，因為賽德克族人很忌諱對人說「殺」這個字眼，除非是神智不清、精神異常的人。

至於「紅腳綠鳩」④ 一詞，源自於道澤群族人冬天烤火取暖時，雙腿內側皮膚上會現出一片片如紫紅斑塊狀的明顯顏色，很像紅腳綠鳩的腳；這原是德克達亞及托洛庫兩群族人藉以揶揄、戲謔道澤群族人的用語，但後來演變為對道澤族人的輕視或汙辱之語，因此在賽德克族的社會不能隨意使用，尤其是有道澤族人的場合。

德克達亞群的族老表示，其實過去不論是德克達亞、托洛庫或道澤群的族人，冬天烤火取暖時，雙腿內側的皮膚都會產生一樣的現象，何以僅有道澤群族人被稱為紅腳綠鳩？他們也不是很清楚。

另外，三群相互之間都有此類揶揄、輕視用語，道澤與托洛庫兩群族人稱德克達亞為「Tkdaya」，因為本群名稱「Tkdaya」的字義是「住在更上方、更深山的人」，揶揄德克達亞人是比較落後的人；德克達亞群與道澤群族人則稱托洛庫族人為「Biqir」，意指「甲狀腺腫」，即缺碘時甲狀腺腫大，脖子會長出疑似腫瘤的腫脹物。據說這是因為過去托洛庫群族人罹患甲狀腺腫的比例較高之故。

④ 紅腳綠鳩的正式名稱叫「翠翼鳩」，紅嘴紅腳、翠綠羽毛。

第十八場

一九〇二年的人止關之役，赤帽軍與巴蘭社頭目壯丁及青年莫那‧魯道的對戰。

發生於一九〇二年四月間的人止關之役，是德克達亞群族人首次以傳統武器⑤，與有訓練、有組織、有紀律、擁有近代武器的外來入侵者交戰。當時與族人對戰者是日警之埔里守備隊，其武器配備是德克達亞群族人難以望其項背的。

人止關位於臺十四線（舊埔霧公路段）距霧社約二至三公里的山腳下，是進入霧社地區的隘口，當年隘口峽谷兩側峭壁上方的山腹及緩坡地，散落著德克達亞群的多岸、西坡、巴蘭等三個部落。因此，人止關之役即以這三個部落的族人為主，抵抗日警守備隊的進入。因地理位置較遠的關係，位於今日盧山溫泉地區的馬赫坡部落族人無法前往支援，所以實際上莫那‧魯道並未參與人止關之役。

在這場戰役中，德克達亞群族人熟悉地形、善用地物，成功擊潰日方而獲全勝。值得一提的是，參與這場戰役的日警守備隊，頭上所戴的隊帽帽口繡有約兩指寬的紅邊帶，在對戰掩避中忽隱忽現，受到陽光的照射至為耀眼；經此一戰，日後德克達亞人即以「Tanah Tunux」來稱呼日本人，Tanah是紅色、Tunux是頭，全稱即「紅頭者」之意，係以當時日警守備隊穿著上的特徵來稱呼，並非指日本人是紅頭或紅頭髮的人。

⑤賽德克族當時的傳統武器
為獵刀、長矛、弓箭以及
獵槍。獵槍是火繩槍，由
槍口充填火藥與子彈。

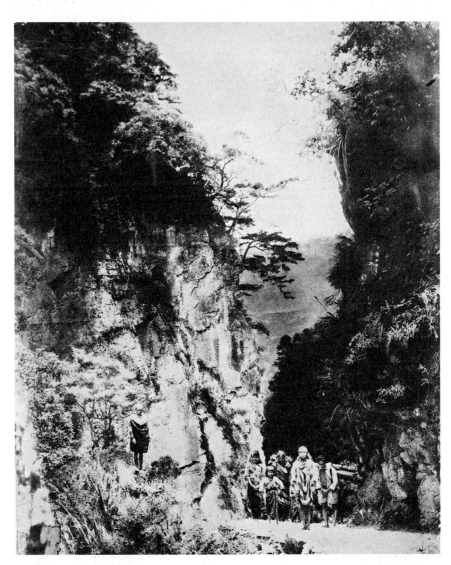

人止關為進入霧社山區的門戶。鄧相揚／提供

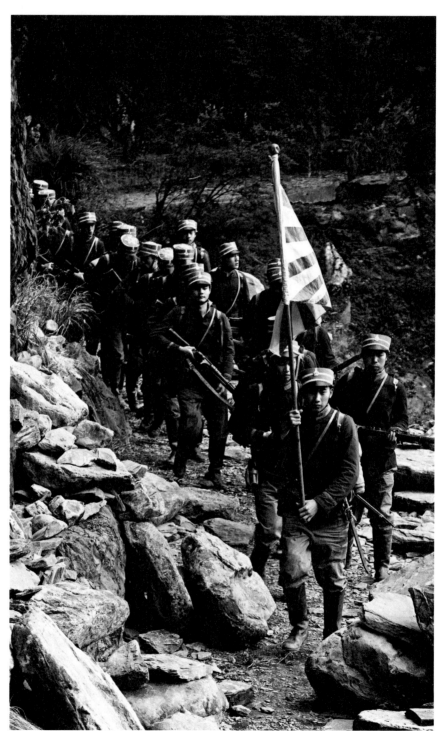

當時參與人止關之役的日警所戴隊帽帽口繡有紅邊帶，日後原住民即以「Tanah Tunux」（紅頭者）來稱呼日本人。

第二十場

莫那‧魯道：日本人不讓漢人和我們交易……

干卓萬頭目：莫那‧魯道……你就是莫那‧魯道……

莫那：……啊……快跑！干卓萬人出草了！

莫那‧魯道和幾個賽德克族人逃過一劫，在月光下的姊妹原野地上奔跑……

一八九七年一月間，日人為探勘中央山脈東西橫貫道路，派遣探險隊自埔里入山從事踏查工作。這支探險隊由深堀大尉率領十四名隊員所組成，行至今日的靜觀一帶時，全數被托洛庫族人獵首。之後，日人隨即實施「生計大封鎖」，嚴禁食鹽、鐵器等生計用品進入霧社山區。一九〇二年四月間，日人又與德克達亞群族人交戰於人止關，慘遭擊潰，帶給治臺未久的日帝殖民政府一個極大的震撼，遂萌生「以蕃制蕃」之毒計，唆使干卓萬的布農族人以交換日常生活用品為名，誘殺德克達亞族人，日本人稱此為「姊妹原事件」。

「姊妹原事件」發生於一九〇三年十月間，地點位於今日南投縣仁愛鄉武界水壩東北方山林的平緩地，隔着濁水溪與壩堤相望；德克達亞群族人稱此地為「布農平原」(breenux Mktina)；姊妹原之地屬布農族干卓萬群族人的傳統領域，距德克達亞群的巴蘭部落約有十五公里的山徑路程。

當時，德克達亞群有巴蘭、西坡、荷戈、羅多夫等部落的百餘位青、壯年菁英在此慘遭陰謀屠殺，死裡逃生者僅三至五人而已。而馬赫坡部落並未參與這次的「死亡交易」之約，所以姊妹原事件是看不到莫那‧魯道的。⑥

⑥關於「姊妹原事件」的詳細經過，請參閱附錄二，〈什麼是「姊妹原誘殺慘案」?〉。

第四十四場

莫那‧魯道蹲在自家門旁屋簷下抽菸斗、喝酒……
他看著前方另一房舍前也在抽菸的少年巴萬‧那威（約十三歲）……

巴萬‧那威又一口乾掉了酒……

若依族老們的說法，這種場景在當時的實際生活中可能很難得見。族老們是這麼說的：「那個時候部落族人喝酒、抽菸的情形與今日不同，本族女性是不抽菸的，而年長的女性要在慶典或祭儀中才喝酒，但也並非所有年長的女性都喝酒，所以女性會喝酒的比例不高。至於男性，不喝酒的人比會喝酒的多，這或許與過去釀酒不易、無處買酒有關。

日治時期，霧社有公設的交易所及民間開設的商店販賣酒類，族人們往往在買酒之處喝酒起來。酒是一杓一杓地買，然後將酒倒入店家專為族人們準備的酒碗，大家一人一口輪流喝著；族人們很少攜回家裡喝，也不喝多，因沒錢買酒。但是頭目比較特別，像莫那‧魯道就有日警常常送酒給他喝，相信其他部落的頭目也一樣。」

因此於這場戲中，約十三歲的巴萬‧那威能夠在自家屋前獨自抽菸是不太可能的事，何況是莫那頭目還看到他抽菸。不但如此，莫那頭目招來巴萬‧那威之後，巴萬‧那威竟可以向莫那頭目要酒喝；在那個年代裡，頭目幾乎不可能「教」十三歲的小孩喝酒，這是絕無僅有之事。族老們常這樣形容莫那‧魯道：「他炯炯有神的眼神，看了自會覺得害怕。但他很喜歡

的莫那頭目似乎允許小孩喝酒的情形，可能不會出現在那個年代。

小朋友，也喜歡跟小朋友們『哈拉』，所以小孩子不會怕他，因小孩不懂事。」總之，劇中

第五十三場

　馬赫坡女子依婉揹著一籃裝滿水的竹筒走在山路上，杉浦巡查喝醉酒又衣衫不整

地自另一端走來……杉浦巡查走來擋住依婉的去路……

這是日警調戲賽德克部落婦女的一場戲，日警杉浦趁依婉獨自到溪邊汲水時，於山路上予以

騷擾。雙方拉扯之間，恰巧被狩獵歸來的莫那·魯道一行獵團撞見，莫那直接以獵獲的山羌

擲向杉浦以阻止其獸行，並以流暢的「日語」予以斥喝。

這裡的劇情有兩點值得探討，一為莫那·魯道究竟會不會說日語？另一為日警與賽德克婦女

的關係。莫那·魯道是不諳日語的，當時的日警以賽德克語與族人溝通；當時服務於原住民

部落的日警都要接受當地語言的訓練，所以有些日警稱做「蕃通」。至於當時部落日警與賽

德克婦女的關係如何，族老們各有不同的部落經驗，說法莫衷一是。

第七十一場

馬赫坡社的年輕人挖掘床下土地，從床下埋葬的屍骨中，取出一把腐蝕得只剩槍管的槍枝，拿給達多‧莫那看。

賽德克族人確有「陪葬」的Gaya，而陪葬物多半是往生者生前隨身攜帶的生活用具或喜愛之物，如男子生前所使用的獵刀（slmadac）、獵槍、男用網狀揹袋（tokan）、狩獵靈包（lubuy halung）以及衣物等。除了往生者生前已送出之物，或生前已囑咐將某物要交給某人，否則遺物不是陪葬就是盡數燒毀。

族老們表示，早期還要殺雞、備米飯給往生者帶走，通常將半隻雞煮熟、另半隻則是生的，米飯則有煮熟的飯、也有未煮的白米。這雖是象徵性的作為，卻能充分表達賽德克族「人身雖死，靈魂不滅」的生命觀，由於還要走一段很長的路才能抵達祖靈之地，所以要為往生者準備食物。

至於德克達亞群的埋葬方式，根據族老們的說法，早期的確有室內葬的Gaya，但自他們懂事以來，部落的族人已採室外葬。室內葬是將往生者埋在生前臥榻的床鋪地底下，主要是希望他們靈魂尚未離開人世間之前，很容易在家中找食物進食。但祂們常常於用餐時搶奪家人的飯菜吃，讓家人不堪其擾，後來改為葬在離家不遠的庭院外。為了讓祂們知道回家用餐之路，會在其墳地與家門口撒下煮食後的灰燼。所以，德克達亞群族人已採室外葬很久了。

日治初期，日人以高壓的手段全面沒收原住民的獵槍，另一方面也是要藉機剷除頑抗的「蕃

人」），因此原住民同胞無時無刻不在等待驅逐日帝政權的契機。期間，或許有其他的原住民族曾試圖挖墳取得槍枝，但賽德克族於霧社抗暴行動中，並沒有「挖墳取槍」的說法。族老們說：「對本族群而言，『挖墳取槍』是違犯Gaya的行為，使用墳地挖出的槍枝，將會受到祖靈的詛咒而不得善終。但若有危及族群命運的重大事故發生，仍然可依一定的儀式，祈求祂們的饒恕而為之。」

第七十九場

達多‧莫那：比荷，怎麼樣了？

比荷‧沙波走到莫那魯道身邊。

比荷‧沙波：頭目，只有六個社願意參加，壯丁算算也才三百多個人而已……

莫那‧魯道：……三百人……

達多‧莫那：這些膽小鬼只想坐著看！

比荷‧沙波：（對著達多‧莫那說）……我一直講一直講，講到我蕃刀都快拔出來了，可是他們……

莫那‧魯道一把抓住激動的比荷‧沙波的下體，比荷‧沙波痛得哇哇叫。

這是劇中莫那‧魯道看著比荷‧沙波這位年輕人沉不住氣、太激動，於是抓住他的下體要他冷靜的劇情。在我個人的部落經驗裡，從不曾見識這樣的情境，只看過父輩族人對男童開玩

笑時，會一面觸碰幼童的「小雞雞」，一面說「你的好大嘞」或說「好小耶」等揶揄之言。

以今日的尺度來看，或許我族長輩這樣的動作已足以構成性騷擾甚至猥褻，但過去在部落裡這是常有的事。我們族人之所以開此類的玩笑，往往是幼童沒穿褲子的時候，當然也會有在場的長輩們說「不要那樣逗小孩子啦」，尤其是女性長輩們。因此在這裡，我要嚴肅地敬告讀者們，要對男童開這種玩笑時一定要謹記：

一、僅止於男童，因我族人不會對女童開這種玩笑。

二、可以開這種玩笑的男童，僅限於至親好友的孫子輩。

三、絕不可對其他男童隨意而為。

四、一定要在人多且公開的場合行之。

即使是現在，若有機會的話，我一樣會對至親好友的孫輩男童開諸如此類的玩笑，除非他們的媽媽或女性長者們認真地喝阻我。所以劇中有這麼一段情節，雖然感到突兀或怪怪的，但覺得激情中有「笑果」。

第九十六場

莫那‧魯道快步走著，一邊撥開人群、一邊拉機槍。

莫那‧魯道拿著槍快步走來，一路撥開擋路的眾人，舉起槍就直接抵著塔道‧諾幹的脖子，大家都嚇一跳。

達多：莫那……

莫那：父親……

莫那‧魯道：你到底是被日本人嚇壞了？還是被日本人給慣壞了？

塔道‧諾幹也生氣地瞪著莫那‧魯道。

塔道‧諾幹：你明明知道這一戰一定會輸，為什麼還要打？

塔道‧諾幹與莫那‧魯道都是頗負盛名的頭目，他倆是親家且往來甚密，這可由高山初子（塔道‧諾幹的長女）的口述中窺知一二，她曾對我說道：「十月二十七日那天，當公學校陷入一片混亂、追逐獵殺之際，我驚恐地跟著逃難的人群躲進校舍，然後走進廚房裡；看到牆角盛米的桶子，就毫不猶豫地鑽了進去，以蓋子將自己蓋起來，此時才發現自己因害怕而全身癱軟，顫抖不能自己。沒多久，清楚地聽到莫那‧魯道說的話：『Gquwo namu weewa na Tado Nokan wa, ga mlukus lukus paru Tanah Tunux mesa.（漢譯：你們別誤殺了塔道‧諾幹的女兒喔，聽說她穿著日本和服。）』因莫那‧魯道常到我家，與家父交情匪淺，所以對他的聲音（音頻）很熟悉。」

很多族老都提到塔道‧諾幹頭目起初並不贊同起事，但事後他毅然決然地率領族人於「吐嚕灣」（日稱松井高地）戰役中與日軍激戰，終於壯烈犧牲，這是不爭的事實。姑且不論劇中

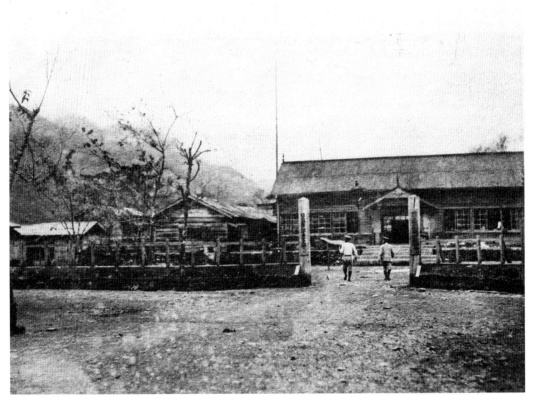

1930年的霧社蕃地行政中心，能高郡霧社分室。 鄧相揚／提供

塔道‧諾幹與莫那‧魯道針鋒相對的對白是否真實，也不論當時他倆是如何地激烈爭辯，莫那‧魯道「舉起槍直接抵著塔道‧諾幹的脖子」這個舉動是值得討論的。

第一○七場

日警乙、丙慌張地跑進彈藥庫來。

日警乙：快！開槍庫，蕃人出草……

日警乙、丙突然驚嚇地停住，已經換上傳統服裝的花岡二郎正打開庫房門鎖，陰沉地回頭看。

起義六社的先祖們，究竟如何進入霧社分室槍械庫搶奪槍枝與彈藥？片中的劇情是採「已經換上傳統服裝的花岡二郎正打開庫房門鎖」，也就是花岡二郎趁當天值班之便，為族人戰士開了槍械庫房之門，但這與事件遺老所傳述的完全不同。

依族老們的說法，起義當天賽德克族戰士搶奪霧社分室槍械庫的情形有兩種說法，一是由花岡二郎的父親阿威‧比荷與花岡一郎取鑰匙開啟的，他們是被族人戰士所逼；其二是由巴索‧莫那帶領族人戰士破門而取得的。兩種說法都有族老們傳述，無論如何皆值得參考。

第一六五場

在屋內，巴萬‧那威、瓦旦等年輕人一個個排躺在床上，老婦一針一針地為每個年輕人紋面。

紋面是賽德克族Gaya的一環，且與獵首的Gaya緊緊相扣，是本族傳統的生命觀或稱宗教觀。不分男女，約七、八歲時就先紋上額紋；男性須成功獵得敵首凱歸始可紋上頤紋，女性須有熟練的織布技藝才可紋頰紋。紋面是賽德克族成年的象徵，是族群的認同，也是族群標記。

事實上，對於先祖在抗暴事件中是否有所謂的「少年隊」，我是持保留的態度。「霧社事件」的相關著作中，直接述及少年隊的是《阿威赫拔哈的霧社事件證言》（臺原出版）一書，書中說道：「當時，像巴望納威的少年們，也手持竹槍，跟隨在大人後面參加襲擊。少年們自稱『少年隊』，主要的目標為攻擊日本婦女及小孩。」

阿威‧赫拔哈（漢名高愛德）族老提到的巴望‧納威（Pawan Nawi）⑦，不知是哪一位巴望‧納威？教導我的事件遺老之中也有一位叫Pawan Nawi，但我向他請益的數年之間，他從來沒提過有關「少年隊」出擊之軼聞，只告訴我「當時會趁著黑夜去『偷』採甘藷、芋頭。」

依阿威‧赫拔哈族老的說法，那位巴望納威當時約十三、四歲，以此年歲能持「竹槍」殺敵是不容易的事。我聽過族老們說：「沒有分到槍枝的族人戰士，有以獵刀、長矛及竹槍殺敵者。因我們搶奪霧社分室槍械庫時，彈藥有餘，槍枝不足。」再者，令我無法理解的是，從

書中看來，似乎「霧社事件」之中的每個戰役都有阿威‧赫拔哈族老的身影？雖然他已辭世多年，我不得不質疑：「這些都是他親身的經歷嗎？還是聽自當時部落長輩們的傳述？」

誠如臺大歷史系周婉窈教授於其〈試論戰後臺灣關於「霧社事件」詮釋〉專論中第十六頁、註四十七說道：「一九六二年二位日本女士紀錄的高愛德證言和《阿威赫拔哈的霧社事件證言》有一些矛盾，例如高愛德在一九六二年提及霧社事件當天晚上他和花岡一郎、二郎在一起，但在後來的證言中，顯示他正在別的地方參與戰鬥。高愛德在證言中採全知觀點，他自己也幾乎出現在所有重要戰鬥中，這也是一個值得思考的問題。」

我認為，他的「證言」應該僅及於他個人於「霧社事件」中歷劫而歸的經歷，他無法為無數遭逢劫難的族人代言，因每個人各自擁有一塊不同的「霧社事件」拼圖。但我絕對要肯定他對本族及六社起義族人發聲的堅定立場。

又於《賽德克‧巴萊》片中，竟然在兵荒馬亂之際出現紋面的場景，紋面的對象就是阿威‧赫拔哈族老「證言」中的「少年隊」。姑且不論抗暴事件裡是否有「少年隊」，但於「霧社事件」中，沒有族人因而「紋面」是事實，這可以從事件遺老面部的「素顏」得到證明。

第一六五場

高山初子大喊……不要，二郎……讓我留下，二郎……

花岡一郎說……她們有身孕，日本人不會對她們怎樣的……

⑦Pawan Nawi，日名杉本正己，漢名蔡茂琳，生於一九一五年，事件發生當時他十五歲。蔡茂琳的父親Awi Ngucun是莫那‧魯道的堂弟。

筆者有幸於一九九二到九三年間探訪 pai Obing（歐嬪長者，即高山初子），當時的口述紀錄是這樣的：

當時花岡兩家族二十餘人於 Qpupu Skredan[8] 從容就義之前，我姑姑依婉‧諾幹，也就是川野花子的母親，提醒大家說：

「我先來唱一首祈求我們祖先（祖靈）的歌，（Pyaso ku kingal uyas dmurun rudan ta han.）

我唱完之後，你們就可以回去（回祖靈之地）了。（mbedu ku muuyas de ani naq mosa di.）

不要怕，（Iya kiicu.）

我們的祖先會來迎接我們。（yahun ta na smterung rudan ta.）」

說完就開始唱起歌來。[9] 歌詞內容是對祖靈說話，大意是說：「我們即將與你們（祖靈）見面，我們已兩天沒進食，非常飢餓，希望祖靈能來接我們回去，並為我們準備食物……」由於歌詞悽涼、歌曲哀慟，還沒唱完她已泣不成聲，空氣似乎為之凍結，大家也跟著低頭啜泣。

突然，昏暗的山林間有人呼喊著：「歐嬪！歐嬪！」而花子與初子的原名都叫歐嬪，因此兩人不約而同地回答說：「我在這裡！」呼喊者說：「我來找歐嬪‧塔道（高山初子）。」來者是花子的姊夫瓦歷斯‧狄瓦斯（Walis Tiwas），他是巴蘭的屯塔那子部落人氏。瓦歷斯對初子說：「妳媽媽在我家等妳兩天了，她希望妳能夠前去相聚。」瓦歷斯的到來改變了高山初子的命運，她成為花岡兩家族唯一活著離開花岡山的倖存者。

⑧ Qpupu Skredan，位於今日仁愛鄉春陽部落前下方的一座獨立小山頭，日人稱為小富士山，是花岡兩家族二十餘人於事件中集體成仁之地。事件之後，日人將小富士山改名為「花岡山」。

⑨ 當時我曾請歐嬪長者唱唱看，但她說：「那首歌我只聽過那麼一次，所以我不會唱。」

⑩ 高信昭先生是當時荷戈部落頭目塔道‧諾幹的嫡孫，對「霧社事件」頗有見地。高彩雲（高山初子）是他的姑姑。

⑪ 潘美信女士是高光華先生的妻子，而高光華先生是花岡二郎的遺腹子。簡言之，潘美信女士是高彩雲（高山初子）的媳婦。

約三年之後，透過時任農會總幹事的邱建堂先生購買到日文版《霧社緋桜の狂い咲き——虐殺事件生き残りの証言》一書，書中收錄由高彩雲口述、高永清記錄的〈永別の悲劇〉一文，我受限於對日文不熟悉，沒能加以細讀。二○一○年十一月間，我們六位族人受邀至臺大歷史所參加「霧社事件八十週年紀念座談會」時，受邀與會的高信昭⑩先生攜帶了一份由潘美信⑪女士翻譯的〈永別の悲劇〉紙稿，只是不知這份翻譯與收錄於《霧社緋桜の狂い咲き》書中的文稿是否相同？

最近，該份翻譯紙稿經周婉窈教授整理後，發表在「臺灣與海洋亞洲」部落格上。我仔細拜讀後，發現其內容與我整理的口述紀錄有些出入，本書我優先引用口述紀錄的部分。其中出入較大的部分摘錄如下，潘美信女士翻譯的〈永別の悲劇〉文稿有以下敘述：

二十九日早上一郎及二郎將我們留在山上，他們下山去了。到下午四點回山上來。他們兩個人雖沒說半句話，但是從他們的表情可以看出以死表白自己的決心。同時從濁水溪方面有パーラン社（霧社；按，巴蘭社）川野花子（一郎太太）之姊姊及姊夫（Walis Tiwas）突然來到眼前，要接我們去パーラン社他們姊夫家避難，我的母親、姑母（Obing Nokan）都同意帶我的弟妹去依靠親長，但是一郎夫婦及其他親戚是決心要成仁。夫二郎也是堅決要成仁——我是非死不可的。」

（周婉窈教授提供）

我曾於不同的時間數度向歐嬪‧塔道長者請益，尤其有關她生命再續的驚魂境遇，她也不厭其煩地為我重複解說。她一面以悽苦的感嘆聲調述說著，一面陷入身在磨難歲月裡的神情，至今依然深印在我的心中。

花岡一郎與花子一家的自殺現場。 鄧相揚／提供

花岡家族的自殺現場之一。 鄧相揚／提供

花岡家族集體成仁於春陽部落下方的小山頭，事件之後日人將之更名為花岡山。圖為今日的花岡山。　鄧相揚／攝

第六章

《賽德克‧巴萊》隨拍札記

淺談導演魏德聖

我於跟隨《賽德克‧巴萊》拍片期間，除了擔任族語指導的主要工作以外，也在一旁默默地審慎了解劇情的發展與演繹，細細思索著導演對賽德克族歷史文化的理解與詮釋。

在此，我願表達個人對導演的一些感覺或看法，但這僅止於片場的交流與溝通，因將近十個月的拍攝時間裡，我與導演從未私下兩人「約會」過，即使是為了讓電影能順利攝製的事宜，且屬較私密的談話，也一定有其他相關的劇組人員參與討論。我要求自己謹守工作人員的分際，因此與族語指導工作無關的事務，我只會在一旁傾聽、觀察，有任何疑問都透過相關人員向導演報知，除非導演要求必須直接與我溝通。

在這十個月拍攝期間，與導演在片場積累的談話，讓我得到這樣的感觸：「魏導演對電影有一定的堅持與執著，對臺灣電影的未來有他個人的見解與做法。」

到了後製作業期間，我再度北上到錄音室，協助族語對白的修飾工作，而導演每每親臨督陣，讓我有較多機會與他閒話家常，也看見他「不是導演、不是電影人」的一面：他「會」穿輕便的拖鞋到錄音室，他「會」搭公車，他「會」站在店家外頭排隊等待用餐等等。

事實上除了在拍片現場，我幾乎沒親耳聽過導演喝斥叫罵他人的嘶吼聲。當然在拍攝現場不同於平日的境況，但根據有多拍片經驗的劇組同仁表示：「若以電影導演者在拍攝現場的『情緒』來看，魏導演應屬『溫文儒雅』型的導演，因為有的導演常於拍片進行中，會毫不

留情地當場以不堪入耳的穢言穢語數落劇組人員。」

如今我有點懊悔，當時沒有蒐集劇組裡盛傳的「魏語錄」（導演於拍攝現場的情緒話語），不然應該可在此處「秀」幾句分享讀者。

誠懇又內斂的個人特質

我與導演之所以在工作領域頻繁接觸，以我個人的感覺，這是魏導演非常謙虛、誠懇又尊重別人的心性所趨。在拍攝現場，每每他遇到與賽德克族歷史文化相關的關鍵劇情和對白時，為求慎重起見，他都會抽空與我懇切地交換意見，再斟酌執導拍攝，充分展現出他的誠懇與真誠，以及他對劇本寫作的負責態度。

在我看來，導演這樣的作為呈現出三個方面的尊重：尊重賽德克族的歷史與傳統文化、尊重現代的賽德克族裔、尊重我身為賽德克人且受邀擔任族語指導員的立意。

導演決定要拍攝《賽德克·巴萊》之前，或許已參閱了諸多與「霧社事件」相關的文獻、專書、論著及報導，對劇情內容與對白的設計也應經歷了苦讀鑽研的磨難期。因此，我相信他對霧社事件必有一定的熟悉與個人的理解，但他依舊以謙卑的心與我探討，並分享他對賽德克族歷史文化的心得。

縱使如此，導演最欠缺的是賽德克族的「部落經驗」，他不曾在賽德克族部落生活過，這也是多數非原住民國人的共同情形。藉此機會，我要懇切且鄭重地呼籲關心原住民的人士：「不要把別人對原住民的『知』當做自己的『知』，不要以自己對原住民有限的『知』，強行地『自我解讀』或無限地詮釋原住民。」

愈挫愈勇的「小巨人」

於拍片現場我也體認到，導演者是整個場面的「場主」或「領袖」。導演是掌控、主導一切拍攝進程與現況的人，他的一言一行、一舉一動牽引著拍片現場的景況，不論與演員或劇組人員商討的結果如何，最後還是要以他的意向為拍攝的運作守則，大家要做的是盡心配合、盡力協拍。這或許是每個文化場域的不同吧！對「電影文化」懵懂的我，也不得不收起樂觀的本性，順應現場的氛圍，在旁一本正經地嚴肅以待。

等到我逐漸融入劇組的工作氣氛之後，在現場看到導演執導戲時，儼然瞧見一個「小巨人」（抱歉！我覺得導演身材不高）在那兒呼風喚雨，他專注、認真又剛毅、堅韌的神情，常讓我讚許他對電影的熱愛！同時，我也看見所有演員及劇組人員對導演的敬重與愛戴。

有些與我熟識的原住民朋友來擔任臨時演員，他們首次來到拍片現場時，最常詢問我的一句話是：「魏德聖導演是哪一位啊？」我會指向導演所在之處說：「就是長得高高的那位！」

等到他們得知導演並非高個子，就對我說：「你怎麼這樣說人家……」其實，我是以賽德克族最常說的「反話玩笑」予以回答，懂得的族人總是露出會心的微笑。

拍攝《賽德克‧巴萊》期間，資金短缺是不可諱言的事實，在當時成為媒體競相報導的「娛樂」新聞，導演私下也毫不隱諱地坦言資金不足的窘境。對於媒體不實的報導以及外頭蜚短流長的傳言，導演表達了他的憤怒與無奈，憤怒於繪聲繪影的報導，無奈於捕風捉影的流言。我想，導演當時身心的煎熬與兩難的處境，實非我們「戲外」之人所能感受於萬一的，但他意志堅定、愈挫愈勇的鬥志，實在令我印象深刻。

真情相挺的工作人員

值得一提的是，雖然「資金危機」的風聲早已傳遍百人劇組與主要演員，各種小道消息充斥在大家茶餘飯後的「休閒」話題之中，隨時可能斷拍、停拍的流言甚囂塵上，但大家猶如「錦衣衛」一般，緊緊跟隨著導演，對導演始終不棄不離。與我熟識的原住民主要演員們曾私下向我表示：「我們一定要支持導演到底，除非他說不拍了！」我感動之餘，更欣慰於他們尚擁有原住民的傳統性格：「答應人家的事就要做到底。」由於賽德克族沒有創造屬於自己的文字與符號，一直以來就是「說了一定要算數」，猶如漢語的「君子一言，駟馬難追」；不同的是，漢語說的僅限於「君子」。就我所知，百人劇組中因風聞資金危機而離開的組員，可謂絕無僅有。

我當時只有一個私心，祈望《賽德克·巴萊》不要也不能停拍，因這一次很可能是最後一次讓賽德克族有機會躍上大銀幕。雖然我的私心終究得以如願，但我還是會捫心自問：「導演何德何能，竟能得到那麼多人的擁護？」因我不願以「遇到貴人、吉人自有天相」等不著邊際的用語，來解讀導演於資金危機中能夠化險為夷的堅忍與執著。藉此一角，我一定要肯定、要讚賞當時演員與劇組人員共體時艱的付出與努力。

我眼中的原住民演員

由於《賽德克·巴萊》取材於日治時期原住民族抗暴的歷史，因此大量起用原住民擔任主要演員及臨時演員。又因劇中的德克達亞語對白（含旁白及插曲）幾乎占全劇之八成以上，故於百人劇組中，除了演員管理組的工作夥伴之外，我便成了與演員們接觸最為頻繁的劇組人員之一，因為無論是擔任主要演員、臨時演員或「十行」① 的原住民族人，只要在劇中有任何德克達亞語的對白及呼喊聲，上戲之前都要與我再三演練。

主要演員的部分，因已事先將各人的臺詞錄製到ＭＰ３裡，讓他們帶回去背誦臺詞，等到接獲通告前來拍片時，前一天晚上我只要會同負責表演指導的黃采儀及田霈玲兩位老師，一起驗收他們努力的成果即可。臨時演員的部分就沒這麼簡單了，因為被選為要說臺詞的臨時演員可能不會說族語，或者會說一點族語卻不是德克達亞語系，而大多數人又對族語的書寫系統（羅馬拼音）不熟悉，必須事先與他們溝通記音的方法，連國字、注音符號或日語的五十

① 「十行」是指前來支援拍攝的國軍弟兄們。因拍片期間有韓國籍武行前來協助，而國軍兄弟們認為韓國的「武行」僅「五行」罷了，國軍弟兄要比他們之前，場務人員會循一定的「五行」或厲害兩倍，而自稱「十行」。

音都用上了，只希望能夠拼得出所要發出的音準。

值得慶幸的是，在指導臨時演員族語對白的場次裡，十之八九都能獲致皆大歡喜的結果；當然也曾發生失敗的場次，主要還是在於臨時演員的演出經驗不足，看似稀鬆平常的動作及簡單的臺詞，一上戲竟然什麼都忘了，NG再三也無濟於事，導演及所有劇組人員只能等待「意外」驚喜的出現。也因此，我才了解原來並非人人都可以「演戲」。

不為人知的幕後艱辛

其實主要演員們也會有鬧情緒的時候，不論是族語對白或演技的部分。這時，我和負責表演指導的黃采儀、田霈玲所組成的「兄妹三人組」，哦！不！應說是「父女三人組」吧！總是站在第一線，充當演員們的「情緒垃圾桶」。在這方面，擔任演員管理的選角指導李秀鑾（阿鑾）小姐等工作人員，或許更能體認演員情緒管理的不易。

雖然如此，一旦上場演出時，演員們拚命與認真的態度，著實令我感到十分驚訝與讚嘆，因他們在森林裡、草原上、溪流中追逐打鬥時，經常無視於拍攝現場隱藏的危險。確實在拍攝之前，場務人員會循一定的路線清理障礙物，但我常常是一邊揪著心、一邊聽他們說臺詞。只要有奔跑、跳躍、打鬥的戲，撞傷、受傷、流血幾乎成了家常便飯，這真難為了劇組獨一

無二的小護士（護理人員）陳巧玲小姐，我只能說，這位小護士真是任勞任怨、默默善盡其責的女孩。

「十行」也是《賽德克‧巴萊》演員陣容中不可或缺的最大助力，他們個個年輕有活力，體格強健有體力，更重要的是他們很有紀律。國軍終究是國軍，服從、不退縮且勇於負責，謹守本分且很快便融入拍攝團隊中，與大家朝夕相處，分享拍片的樂趣與苦澀。每遇有大場面的槍戰或肉搏戰，不論飾演族人戰士、日軍或日警，「十行」必定是劇組首要的選擇對象，他們在烈日下、寒冬裡與主要演員同場演出，不曾發出任何怨言。若說紅花還得綠葉配，有他們的全力支援與配合，的確更凸顯了「紅花」的豔麗，可說是魏德聖導演拍攝《賽德克‧巴萊》過程中「天上掉下來的禮物」，雖然導演曾嘀咕著：「怎麼只派二十五位國軍前來支援呢？」

與日籍演職員的共事心得

我受限於日語能力的拙劣，沒能與片中的日籍演員多做交流，是我隨拍過程中的一大遺憾，因我向來喜歡結交日本朋友。所幸先後有兩位現場的日語翻譯人員與我共事，一位是小村美緒小姐，另一位是山下彩小姐。我與她們的工作性質相同，不同的是她們要為日語對白把關，我則要善盡賽德克語（德克達亞語）指導員的責任。

霧社事件對年輕一輩的日本人而言是比較陌生的，小村與山下兩位小姐也不例外。或許是小村小姐擔任現場翻譯的時間較久，我與她有較多交談的機會，得知她大學所修習的是電影相關科系。隨拍期間，她常會向我提出霧社事件與《賽德克·巴萊》有關的種種疑問，我總是盡個人所知為她解說，甚至攜帶著漢文或漢譯版的霧社事件專書與她以及劇組人員一起分享。值得一提的是，電影殺青之後，小村小姐已嫁作我們臺灣媳婦，對象是她在中國留學時認識的「臺灣郎」。「有情人終成眷屬」總是讓人稱羨，我要衷心的祝福他們幸福快樂。

日籍演員中，最讓我感動的是飾演小島源治的安藤政信。他在片中是賽德克語（道澤語）臺詞最多的日籍演員，之所以如此，實與小島源治在霧社事件所扮演的關鍵性角色②有關。在拍片過程中，安藤先生始終秉持著認真、務實並追求完美的做事態度，令我大為敬佩，同時也令我好奇，不知這是否為日本人的民族性使然？還是國民教育的成果？

猶記得安藤先生的第一場戲，對戲的主要演員有飾演莫那·魯道的林慶台與飾演鐵木·瓦力斯的馬志翔。當安藤先生口中「爆出」連珠炮似的道澤語臺詞時，他的口白十分流暢，而且一字不漏，讓我既驚訝又深感佩服！我想，當時所有在場的人員除了我之外，可能沒人聽得懂他在說些什麼。當下導演有點疑惑地詢問我說：「還好嗎？可以嗎？」我毫不猶豫地回答說：「沒問題！」趁著變換鏡頭的空檔，我向導演解釋：「你若把他所說的道澤語，想成是一九六〇年代在原住民部落傳教的神職人員③說當地族語的腔調，你就不會覺得哪裡不對勁啦！」導演似乎是不置可否地苦笑以對，我卻想像著，在那個年代能說賽德克語的日警④，或許就如這位日籍演員的腔調吧！

② 小島源治當時任職於道澤駐在所，事件發生之初，他有效地勸阻道澤族人參與抗暴行動，之後傾全力保護逃難至道澤部落的德克達亞人高永清。事件平息之後，他又主導「二次霧社事件」的發生。

③ 在我小時候，有位美國籍的明惠鐸神父來到霧社地區傳教，他說得一口流利的賽德克語，至今仍讓我印象深刻。

④ 族老們表示，當時任職於霧社地區各部落駐在所的日警，幾乎都能說當地的語言。

安藤先生在電影正式開拍之前做足了功課。他在日本時，除了勤聽、勤學由瓦旦‧吉洛⑤牧師以MP3錄下的道澤語之前，他透過劇組人員的安排，實地走訪清流部落，由我充當解說員，也趁此機會要我先驗收他的「自學」成果，當時我發現他的道澤語夾雜著托洛庫語。電影開拍後，每當他接獲通告時，必定事先與我約好，請我先「聆聽」他唸的臺詞。每演完一個場次要離開拍片現場時，他也必定再三向我致謝，並誠懇有禮地與我道別！從安藤政信的身上，我看到了身為演員的敬業態度，也見識到日本人真正的禮儀。

其實，與鄧相揚先生二十餘年的師誼往來之中，讓我有機會結識很多日本朋友，其中絕大多數是對霧社事件有探究的者。我常對他們直言：「雖然清流部落的長者與長輩們從未教導我們子弟要如何恨日本人，但當我逐漸知曉先祖這段『悲壯霧社‧重生川中島』的歷史梗概時，我對日本人是又愛又恨！」每當想起霧社事件造成我們起義六部落千餘人的死亡，不免也會偶爾思索著日方所受到的傷害；我明知道千萬不可以有這種對不起祖先的想法，但我還是不禁會這麼想。

認真執著的韓國劇組

《賽德克‧巴萊》片中沒有韓國籍演員，但在拍攝現場裡，各類打鬥及戰鬥的場次處處看得到韓籍動作演員（武行）的身影。礙於語言溝通不易，我失去向他們請益、學習的難

⑤瓦旦‧吉洛牧師是仁愛鄉春陽部落的道澤族人，目前在仁愛鄉互助村中原部落的德克達亞長老教會中服務。

得機會，殊屬可惜。韓國劇組包括製片組、動作組、特殊效果組、特殊化妝組及電腦動畫（CG）組等，其中動作導演梁吉泳及沈在元兩位先生，他們認真、事事要求完美的執著，讓我印象深刻，因拍片現場我比較看得到他們指導演員的身影。特殊化妝組所製作的假人、假動物的維妙維肖，也常讓臺灣的劇組人員嘆為觀止。

百人劇組臥虎藏龍

協助拍攝《賽德克‧巴萊》的所有工作人員，我們簡稱「百人劇組」。劇組分工之細節不在此贅述，基本上以組為單位，一個組及所屬小組形成一個專業團隊。除此之外也有幾個「單人組」形式的個體戶，例如現場日語翻譯小村美緒與山下彩、隨隊護士陳巧玲、安全防護魏宗舍、紀錄片導演王嬿妮、現場剪接蘇珮儀、劇照師吳祈緯、隨片側記黃一娟以及擔任族語指導的我，以上所列是我在拍攝現場常見到的「孤家寡人組」，由於同屬「一人組」，在拍攝現場很自然地較常聚在一起，所以他們很能「理解」我的表達方式。

此外，演員集訓時即已熟識的表演指導黃采儀及田霈玲也是我在拍攝現場的好夥伴；其實還有一位表演指導謝靜思，本片開拍時她卻「丟下」我們，單飛拍電視劇去了。事實上阿思（謝靜思）是位優秀的演員，祝福她展翅高飛、凝視天下，尋找最佳的落點。

而在拍攝現場，我最常「打擾」的是收音組的湯湘竹及其組員，其次是燈光組的蘇尚宥及其組員蔡承黃（本片殺青後不幸猝逝），感謝他們對我的寬容與「收留」。最關心我精神狀態

的是「咖啡公主」鄧莉棋小姐，因她每天分上、下午兩時段為劇組人員沖泡咖啡，讓大家提起精神，繼續為《賽德克‧巴萊》把關，而她總會留一杯給我。製片組負責車輛調度的「老闆娘」（大家對她的暱稱）曾筱竹、劇組的「環保署長」李佳燕及「副署長」范欣怡、負責安排住宿的游文興等等的認真職守，直讓我有「活到老學到老」之慨。尤其監製黃志明與執行製片陳亮材兩位製片組的「找錢」高手，更令我欽佩；據聞，倘若沒有他們的籌錢「密技」，導演再出色也恐也無法完成《賽德克‧巴萊》的壯舉。當然，或許由於我年齡的關係，劇組上下、主要演員與臨時演員以及在公司運籌帷幄的劇組同仁，在這段隨拍的日子裡都對我禮遇有加，在此我要表達對他們無限的感念。

在《賽德克‧巴萊》百人劇組裡，除我之外尚有三位原住民同胞穿梭其中，一位是達悟族的杜美玲，她是化妝組的組長；一位是布農族的田霈玲，負責表演指導；另一位是鄒族的安祖霆，隸屬特殊場務組。他們三位都各自學有專長，令我非常欣慰與雀躍。

這也讓我思索著，電影界，或者該說電影的攝製、電影工業，是一種跨越多元領域的專業，所以除了當演員、當明星之外，現代的原住民青年大可試著朝電影其他專業領域發展。待相關人才備齊，很多與原住民歷史文化有關的題材或可一一搬上大銀幕，讓臺灣電影展現不同的風貌，也將無形地建立族人的自信心。我相信，已擁有電影相關專業的原住民人才隱身在各行各業裡，結合大家的力量由小製作做起，或有夢想成真的一天，願與所有原住民的朋友共勉之。

第七章

隨拍之外的一些感想

「Seediq Bale」與《賽德克‧巴萊》

《賽德克‧巴萊》全片以一九三○年霧社地區各族群使用的語言來發音，而要以漢語表示時，遇到人名、部落名、地名、山川溪流等專有名詞必須予以音譯。在我翻譯賽德克語的經驗裡，深刻體認到本族語言與漢語的截然不同，語意之間的對譯尚可盡力趨近原意或精神，唯由賽德克語音譯為漢語時，每每不知如何譯就。就以德克達亞語的「Seediq Bale」這一詞組為例，該詞組在賽德克族尚有道澤語的「Seediq Balay」，以及托洛庫語的「Seejiq Balay」，其實三者語意相同，只是發音稍有差異。如今被音譯為「賽德克‧巴萊」，並作為電影的片名，我確信賽德克族三語群的族人們對此音譯會有不同的解讀與想法。

就我對族語的理解而言，Seediq Bale直譯時為「真正的人」，在此Seediq屬普通名詞，是指「人、別人、原住民、人類」，Bale是「真、真正的」之意。Seediqy作為專有名詞使用時，則指的是賽德克族自稱的族名，本族正名時，是以「Sediq/Seediq/Seejiq」三語群的稱法並列為族稱。

在賽德克族的語言文化裡，有諸多名詞會以bale來凸顯其特殊性，範圍含括了人、事、物，如sama bale指山萵苣，qcurux bale指鯝魚，huling bale指原生種的獵狗，dapa bale指水牛等等。於此，我以huling bale為例稍加說明。

Huling bale是臺灣土狗的統稱，善獵是牠們的特性。農獵時代，臺灣土狗是賽德克族男子狩

獵的最佳夥伴，尤其在先祖們尚未擁有獵槍的年代裡，非得依賴牠們善獵的特性始能成功獵取獵物，否則中大型動物的獵獲率將相對降低。對當時族人來說，獵物是攝取蛋白質的主要來源，若無法獵取充足的動物，將直接衝擊族群的綿延與茁壯。由此可知，臺灣土狗對賽德克族有著極大的貢獻及難以取代的重要性，所以族人稱牠們為huling bale，意指真正的狗。

Dapa bale是水牛。賽德克族人與漢人開始以物易物之後，鹿茸是可換取牛隻的主要獵物部品，當時都是換取小黃牛，帶回部落野放飼養。迫遷川中島之後，日人開始教導族人耕作水稻，並引進水牛犁田整地。族人們發現水牛更有力量、更適宜耕田，因此稱水牛為dapa bale，意思是真正的牛。dapa原為牛的統稱，族人識得水牛之後，將黃牛另稱為dapa ta-nah，tanah是紅色之意。

由以上兩個例子的說明可知，賽德克族語的普通名詞後面若加上bale，即表示「牠／它們」對族群有一定的貢獻度。若換成今日的流行用語，大致等同於「臺灣之光」之類的讚美詞。

以體育界為例，凡能為臺灣崢嶸者都應可稱之為Seediq Bale。如過去的楊傳廣先生、紀政女士，以及今日的王建民先生、曾雅妮小姐等等。

基本上，一個人對族群、社會、國家做出一定的貢獻，即可稱為Seediq Bale。導演以此為片名，或許是要以「賽德克・巴萊」來代表我賽德克族的精神吧！

劇本內的族語音譯問題

有關劇本的族語音譯部分，以人名與地名占多數。我無緣參與電影的前製作業，等到答應果子電影公司接下劇本的翻譯工作時，就發現人名及地名的「音譯」問題重重。當時我隨即向前製作業的工作人員反應這個狀況，但之後我也加入百人劇組的行列，投入密集訓練工作，進行課程上的安排及聘請專業人士來授課，也就不再堅持或追究音譯方面的細節問題。當時我只有一個想法：既然答應要協助該片的攝製，屆時電影拍攝工作順利進行，音譯的細節問題只能暫時擱置一邊。然而，我還是忍不住擔心，就要盡力讓銀幕上人名及地名的音譯，是否能夠與我當初所建議的相同呢？

事實上，由於漢語與賽德克族語的發音及音域存在著對譯上的困難，因此只能盡量音譯成最接近的漢語。在此以人名和地名的三個例子舉例如下：

一、莫那‧魯道的長子達多‧莫那，原名為Tado Mona。Tado與Mona都屬兩音節，賽德克族語的發音是一個母音一個音節，因此可分解為Ta-do及Mo-na的形式。原則上，音譯成漢文時也應盡量以一個音節譯為一個漢字為原則，因此Ta-do可音譯為「答都、塔多、達朵、搭斗」等不同的漢文，我傾向音譯為「達多」。

而Mo-na譯成「莫那」還不錯，所以Tado Mona的譯音我會選擇「達多‧莫那」。但是有很多書將他的名字音譯成「達達歐‧莫那」，則要書寫成「Tatao Mona」，等於把Tado Mona

的名字給改了，實在是不妥當。

與此類似，莫那‧魯道的次子Baso Mona，我會採「巴索‧莫那」的譯音。但許多書音譯成「巴沙歐‧莫那」，變成是「Basao Mona」。

二、起義六部落之一的羅多夫社，原部落名為Drodux。Drodux本來是三音節的「Du-rodux」，但在賽德克族語的書寫規則裡，要將Du之後的母音u省略而書寫成Drodux，所以看似二音節。不過分解其音節時，仍要將略去的u加上去，形成Du-ro-dux三音節的形式，讀的時候也一定要唸出Du-ro-dux。

此外，Drodux的字尾有x，x的發音屬「擦音」，在字尾會清楚呈現，因此雖屬三音節的單詞，音譯成漢文時要加上x在字尾的音，而形成四音節。我將之音譯為「嘟囉度呼」，若音譯成「羅多夫」，則變成是「Rotohu」（羅豆腐）。

部落名還有另一例，起義六部落之一的吐嚕灣社，原名Truwan，而Truwan與上例的Drodux一樣，原為三音節的單詞Tu-ru-wan。我將之音譯為「吐嚕灣」，但許多書音譯成「塔羅灣」，變成是「Tarowan」的音譯。

三、「道澤」指的是一個區域，賽德克族人稱之為「Toda」，屬本族Toda群的族人所居住的地區。不知何時、何許人將Toda一詞音譯為「道澤」？今日本族的Toda族人非常排斥「道

澤」這樣的譯音，目前他們均採「都達」的譯音。

長久以來，凡由日治文獻翻譯而來的相關文本，其中若有以原住民族語記載的部分，翻譯者通常以日文片假名記音的讀音隨意自譯，從來不曾尊重該族族人的意見，以至於該族人看到音譯的漢文也不知道原本的族語是什麼。別忘了，當時日本學者所記下的片假名讀音，只是各原住民族語的「枝葉」，原本的原住民族語才是根源。可惜許多人一直捨本逐末、胡亂音譯，造成原住民族語音譯的大混亂。

所幸近年來，中央研究院的專家學者們開始正視這個問題，計畫要翻譯日治時期文獻時，已開始重視族語擁有者的建議，並尋求族語擁有者的協助。希望這種合作模式能蔚為風氣，更期望政府有關單位即時成立各原住民族語的「音譯」專屬機構，導正目前原住民族語音譯的混沌局面。關於本書與電影的其他譯音問題，請參閱附錄六的對照表。

身為賽德克語指導員的艱困挑戰

片中需使用賽德克語對白的演員，包含主要演員及臨時演員，有些人與我同一語群，也有人同族不同語群；另外有泰雅族和太魯閣族人，也有日本人與漢人（含平埔族人）。無論是主要或臨時演員，除了尚在學的演員以外，多數人對「原住民語言書寫系統」[1] 相當陌生，而

① 指教育部與原住民族委員會所頒布的書寫符號與拼音系統（採羅馬拼音方式），目前計有十四族四十三種語言。

熟悉語言書寫系統的人又不一定與我同語系。唯感到欣慰的是，有些主要演員因為這次經驗，開始對自己族語的拼音及書寫系統產生興趣，這要歸功於黃美玉（Aking Nawi）老師的辛勤教導，她是起義六社羅多夫部落的族裔，自南投埔里國中教職退休後，全力投入賽德克族德克達亞語的鑽研與著述。

演員前期訓練結束後，劇組將預先錄製好的MP3對白交給每位主要演員，也寄送給遠在日本的演員。然而，MP3雖為先進的科技產品，也僅是輔助工具，不予善用也是枉然。不可諱言，主要演員也不會說自己族語的人不在少數，卻要在片中一面賣力演出、一面盡力說出臺詞，而這臺詞又像是「外國語言」（賽德克語），他們能否流暢地說出不同情緒需要、不同長短的臺詞，這份責任就落在我肩上。因此，如何激勵演員、如何讓他們能夠妥善管理自我的情緒，這樣的心理輔導工作也成為我這位族語指導員的另類課題。

拍攝期間，演員們是依照劇組的通告前來拍攝場景報到。不論場景位於何處、不論他們何時抵達，我與表演指導黃采儀、田霈玲兩位老師都會待在住宿旅店，等待他們的到來。接著，針對他們次日的演出內容與臺詞不斷地反覆演練，直到演員與指導老師都滿意為止。期間我常提醒采儀及霈玲兩位老師說：「時間不早了，就讓他們休息吧！」但采儀和霈玲非常認真負責，往往讓我激賞中又耐不住反覆演練的煎熬，或許這就是年輕人與「老人」的不同吧！無論如何，我看到了采儀、霈玲兩位老師的優秀與人生態度，我和她倆就這麼捱過十個月的《賽德克‧巴萊》日子。

賽德克族的男子真的那麼愛唱歌、跳舞嗎？

《賽德克‧巴萊》整部電影有諸多本族男子唱歌、跳舞的場景，除去「迎首祭」及舉行婚禮的歌舞場面以外，有男子唱歌、跳舞的場景包括：

一、莫那‧魯道要與長子達多‧莫那及戰士們訣別時跳的「訣別舞」。

二、達多‧莫那在馬赫坡製材場伐木時抬頭看見彩虹，於是帶領族人跳「抗暴明志舞」。

三、達多‧莫那率族人戰士襲擊馬赫坡製材場時，舉起日警吉村的人頭高聲唱歌。

四、達多‧莫那與妹妹馬紅‧莫那在馬赫坡廢墟訣別時，與最後的戰士又跳了「訣別舞」。

五、山崖頂端上，莫那‧魯道拔刀刺向前方的太陽，獨自唱歌跳著出獵的「絕世舞」。

六、莫那‧魯道與其「顯靈」的父親魯道‧鹿黑在溪流旁唱歌。

七、莫那‧魯道獨自走在看得見彩虹的山路上，心有所感地開始詠唱自編的歌謠。

我自幼常見祖父輩的部落族人於酒酣耳熱之際對唱「酒醉歌」，一般是以兩人對唱較精彩，一人獨唱較單調。兩人對唱的歌詞內容從不固定，隨興唱出，但是兩者之間是有交集、有默

契的對話，只是用「對唱」形式呈現，猶如漢族的「吟詩作對」。此外，我從沒聽過或看過本族男子完整地獨唱傳統歌謠，印象中唱傳統歌謠的都是部落裡的婦女。

而關於「訣別酒宴」，戴國煇於其編著的《臺灣霧社蜂起事件：研究與資料》（下）第六三七頁說道：

馬亨‧莫那於同月八日，依照水越知事的好意，攜帶四合瓶清酒、「白鹿」六瓶，在馬赫波燒燬過的廢墟接見。達道‧莫那的喜悅，無法以言詞形容，他從中午前後開始，連續吃喝了三小時，還跳舞，好像獲得最後的滿足似的，達道重複高唱的辭世歌如下：

我也會馬上去哪

等一下好嗎

哈包‧波茲可（妻）喲

瓦利斯‧達道（次子）②喲

莫那‧達道（長子）喲

哈包‧波茲可（妻）在釀酒等我

或許過去的賽德克族男子都會唱諸如此類的「辭世歌」和「訣別歌」，也都會跳「出獵舞」及「絕世舞」，只是我無緣聽聞與目睹罷了；或因時空背景不同及價值觀的改變，這些歌

② 根據傅阿有及蔡茂琳兩位遺老的口述，達多‧莫那娶哈波‧布果禾為妻，夫婦育有一子二女，長子莫那‧達多（Mona Tado），長女芭甘‧達多（Bakan Tado），次女姑牡‧達多（Kumu Tado），並沒有叫瓦力斯‧達多（Walis Tado）的次子。

曲與舞蹈已逐漸為族人們所遺忘，取而代之的是基督宗教的儀式。在不同文化的相互撞擊之下，賽德克族的傳統文化也受到劇烈的衝擊而產生變化，這似乎難以掌握與抗拒。我深深期望，在遭受衝擊、變化之餘，賽德克族仍能保有傳統文化的元素。

比荷‧沙波的被神化

如同本書「片中主要歷史人物介紹」一節所述，比荷‧沙波因家族遭受日警的迫害及個人婚姻的不順遂，自幼即仇日、反日，及長散播、渲染抗暴言論，致使族人們避之尤恐不及，被視為德克達亞社會的「部落浪人」。

比荷‧瓦力斯與比荷‧沙波家族的遭遇令人堪憐，這一對堂兄弟之所以仇日、反日，是由於其家庭或家族屢遭日方迫害所致，我認為他們是不屈服於日帝殖民統治者的賽德克家族。

此外，日治時期文獻記錄著「一九一一年荷戈社頭目布呼克‧諾幹密謀反抗、一九二〇年莫那‧魯道密謀反抗、一九二四年莫那‧魯道密謀反抗……」等，這些紀錄顯示，當時的「霧社蕃」（及德克達亞群）從來就不曾臣服於日帝殖民者的淫威之下。

「霧社事件」的爆發著實震撼了日本朝野上下，這對當時的日帝殖民政權而言是難以承載之重，因而辭官的臺灣總督府官員計有臺灣總督石塚英藏、臺灣總督府總務長官人見次郎、臺

灣總督府警務局長石井保、臺中州知事水越幸一等，可見得事態之嚴重。因此，日方著手調查事件發生的原因時，嫁禍、醜化莫那・魯道與比荷・沙波是可以理解的，因為一定要找大家熟悉的、有紀錄的「罪魁禍首」來背負罪名與罵名。

日方或許認為，莫那・魯道是有能力策動六社起義的部落頭目，他也確曾有「密謀反抗」的紀錄；而比荷・沙波經常散播反日的言行舉止，日方應於其「不良蕃丁」的紀錄中隨手可得，結果造成比荷・沙波的被神化。這讓更多英勇抗暴的族人戰士名字淹沒在歷史的洪流之中。

被指為事件起因之一的芭甘・娃莉絲

芭甘・娃莉絲（Bakan Walis），日文名字為安田ミヨ，漢名邱寶秀，為馬赫坡人氏。電影中沒有提及這位女性，但是許多文獻都提到她與霧社事件的關聯，值得在此一提。芭甘・娃莉絲的父親是瓦力斯・希尼（Walis Sine），頗受日人的栽培，成為一位優秀的木匠，受雇於當時的馬赫坡駐在所，擔任木工役夫，由於認真負責，深得日警的信賴與重用，應屬日警眼中的「良蕃」。

瓦力斯・希尼的二哥摩那・希尼是當時馬赫坡部落的副頭目，莫那・魯道傳世的最知名照片

中與兩人合照，左邊一人就是摩那・希尼；電影中日人初入馬赫坡社時，莫那・魯道等人蹲在地上接受點名，他的身旁即蹲著摩那・希尼。是否因這層關係，瓦力斯・希尼才受到日人的器重？這是我個人的想法，因邱建堂指出：「日人侵入我們的部落之後，部落的副頭目至少有一位是日方所選派的。」附帶一提的是，我的曾祖父杜亞・希尼（Duya Sine）也出身這個家族，他是希尼兄弟的長子，摩那・希尼為次子，瓦力斯・希尼是三子。

在霧社事件爆發之前，日人於霧社地區如火如荼地進行各項建設工程，工程所需板材，以馬赫坡富士山林地為主要的取材之所，林區內設有製材場，而事件當時，瓦力斯・希尼為該製材場的伐木製材工人。前面曾提過，達多・莫那率領勇士前往製材場擊殺日警時，瓦力斯・希尼剛好在場，驚愕地向達多一行人說：「你們怎麼真的這麼做了？怎麼也不講一聲呢？」由瓦力斯・希尼當時的反應來看，族人們早有起義抗暴計畫是不言可喻的，只是時間未定。邱建堂的看法是，瓦力斯・希尼之所以沒被知會當天起義之事，應與他受雇於日人有關，難免會被族人預設為「親日」的立場。

文獻及坊間論述有關霧社事件的諸多原因中，「男女之間的不正常關係」也被列入其中之一，例如高永清（中山清）於其著作《霧社緋桜の狂い咲き──虐殺事件生き残りの証言》稱「畸恋の人の合作」；戴國煇編著的《臺灣霧社蜂起事件：研究與資料》也稱「巴索・莫那對家庭的不滿」，而芭甘・娃莉絲即為其中的主角，大意如下：「芭甘・娃莉絲原嫁給荷戈部落的阿威・達奇斯（Awi Dakis），因她對夫婿不滿，一年後旋即離婚，重回馬赫坡部落的娘家。由於她長相出眾，巴索・莫那雖已有妻室卻對妻子不滿意，因而向剛離婚的芭

甘‧娃莉絲示好，哪知芭甘‧娃莉絲對他不理不睬……若依本族過去的Gaya，男方就必須出草（獵首）。」這裡所說的「男方就必須出草（獵首）」，便是說巴索‧莫那之所以會攻擊日本人，是為了芭甘‧娃莉絲之故，進而引發了霧社事件。

或許漢族與大和民族的歷史有太多「不愛江山愛美人」的典故，因此會以相同的看法套用在我賽德克族身上，但讓我不能理解的是，高永清這位長輩族人竟也會做如是想。不管是從本族的倫理律法、或是以價值觀與傳統思想來看，都難以合理的解釋：芭甘‧娃莉絲何以能夠牽動六部落的族人為她犧牲性命？

賽德克族過去的Gaya之中，的確有因求偶不成而出外獵首者，但並非屬常態性。獵首是本族Gaya的一環，通常在播種祭前遇上乾旱不雨無法播種、收穫祭後作物欠收，就會透過Gaya去獵首。獵首行動由部落的獵首團執行，要經過嚴謹的程序後始可出獵，是一種集體的行動，而非個人行為。上一段所引述的文獻內容，卻是屬於個人或家族的獵首行為，與傳統的獵首行動在性質上與目的上都大不相同；個人或家族的獵首行動危險性高，成功率也低。再者，在過去的年代裡，當一個女子達到適婚年齡時，常會有兩家以上的男子（家長）同時去求婚，其結果一定有鎩羽而歸者。若每求偶不成即出外獵首，那不等於說，賽德克族每對佳偶締結連理之前，必得先殺出一條血路？若深入了解賽德克族Gaya中的獵首文化，必然不會出現這樣的誤解。

霧社事件之後，日人製作「勸降傳單」，
以飛機空投到抗暴族人藏匿的山區據點。　鄧相揚/提供

幼時的芭甘·娃莉絲曾就讀馬赫坡蕃童教育所，成績十分優異，日方於霧社事件中所散發的「勸降傳單」，就是由她與比荔卡·瑙伊（Bilaq Nawi）共同完成的，傳單上留下了她的署名。芭甘迫遷川中島後改嫁給邱安田，邱安田是起義六社之一羅多夫部落頭目巴卡哈·布果禾的長子，今清流部落的邱宏水與邱建堂等人即為其後代。

結語

① 摘錄自周婉窈〈試論戰後臺灣關於「霧社事件」的詮釋〉，第六頁。

台灣歷史學者周婉窈女士在其所著之文章〈試論戰後臺灣關於「霧社事件」的詮釋〉，將事件之後官方的作為做了一份簡單的年表：①

一九三二 日本人於霧社設立「霧社事件殉難殉職者之墓」（紀念碑）。

一九三三 莫那·魯道遺體為獵人發現。

一九三四 莫那·魯道遺骸，於能高郡役所舉辦之工程完竣展覽會中，置於玻璃櫃展示，其後送至臺北帝國大學土俗人種學研究室陳列。一度移至醫學部解剖學教室，其後移至考古人類學系。

一九三七 川中島創設「川中島社祠」，供族人祭祀。

一九五〇 在高永清（中山清）倡議下，改川中島社祠為「餘生紀念碑」。②

一九五三 立「霧社山胞抗日起義紀念碑」及「碧血英風」牌坊。（紀念碑后面有楊肇嘉撰「霧社起義戰歿者紀念碑記」）

一九七〇 以「內政部令」表彰「莫那奴道（即張老）於日據臺灣時期（相當民國十九年）領導本鄉霧社山胞起義抗敵……」。

一九七三 莫那·魯道骸骨由遺族從臺灣大學考古人類學系迎回霧社安葬。

一九七四 立「莫那·魯道烈士之墓」碑及碑文。

一九九五 立莫那·魯道銅像於「霧社抗日事件紀念碑」園區。

周婉窈在該篇文章也提到：「一九六二年，日本女士大田君枝、中川靜子訪問高彩雲和高永清時，其實心裡還想訪問更多的餘生者，因為當時距離霧社事件才三十年多一點點，總還

② 一九九九年「九二一大地
震」之後，「餘生紀念
碑」改建，並於紀念碑旁
興建「餘生紀念館」。

③ 下山豐子原名佐塚豐子，
是「霧社事件」當時霧社
分室主任佐塚愛祐的女
兒，而當年我向高彩雲族
老請益時，她親口對我說
過「她比高永清先生大二
至三歲」，但她的戶籍資
料也記載著生於民國三
年。讓我難以確定的是，
兩人之間究竟誰的生辰日
期是正確的？有關高永清
與高彩雲結為夫妻的經
過，請參閱鄧相揚的著作
《風中緋櫻》（玉山社出
版）一書。

④ 依二次戰後仁愛鄉的戶籍
資料，而當年我向高彩雲族
老請益時，她親口對我說
過「她比高永清先生大二
至三歲」，但她的戶籍資
料也記載著生於民國三
年。佐塚豐子嫁給日警下山治
平的次子下山宏，之後冠
上夫姓。有關下山治平參
見註五。

文中所述的高永清先生為荷戈部落人氏，是抗暴六部落餘生者迫遷川中島後的傑出人才之
一，事件爆發當時約十六歲④。在悲壯、悲慘的抗暴事件中，起義六部落的餘生者各有各的
倖存「奇遇」，高永清先生就是其中之一。事件爆發時，高永清選擇投靠居住在道澤地區的
親戚，卻險些就此喪命。所幸他獲得時任道澤駐在所小島源治巡查的庇護，直至隔年的十月
十五日才被護送到川中島，期間命運的曲折就是高永清生命的再生。

據說迫遷川中島之後，在日警的從中撮合之下，高永清於一九三二年一月一日與高彩雲（即
高山初子，花岡二郎之遺孀）結婚。高永清後來擔任「川中島青年團」團長，一九四二年並
參加日本殖民政府所舉辦的乙種公醫檢定考試及格，取得醫師資格。二戰結束初期，他曾先
後當選仁愛鄉長兩屆及一任的省議員，之後夫妻倆一直在盧山溫泉地區經營「碧華莊」溫泉
旅館，沒再回到清流部落定居。高永清於一九八八年出版《霧社緋桜の狂い咲き——虐殺事
件生き残りの証言》回憶錄，至今尚未有漢譯版出現。

直到高永清辭世（一九八二年逝）之前，凡探討、研究「霧社事件」的日本學者、民間人士
以及媒體記者，皆前往盧山溫泉拜訪他，卻幾乎不曾移駕探訪遺族所在的清流部落。想來，
上述引文中「但是，高永清搖頭……」的描述，可能產生了莫大的影響。聰敏如高永清長
者，或許有他「搖頭」的原因及想法，只是他這一「搖頭」，也就讓我這一輩的族人繼續對

① 有人在吧。但是，高永清搖頭，下山豐子③ 在一旁插嘴說：『沒個影兒啦。』（とんでもな
い）我們不能說高永清有意隔絕族人和日本人接觸……」

「霧社事件」懵懂、無知，想要了解「霧社事件」時，似乎總隔著一層始終看不透的紗。但無論當時他搖不搖頭，霧社抗暴遺族「在清流」是個不爭的事實。

高愛德先生則是抗暴「餘生者」迫遷川中島後的另一位傑出族人氏，他也是荷戈部落人氏，事件爆發當時約十四歲（生於一九一六年）。高愛德曾任「川中島青年團」團長、日治末期的警察。二次戰後，高愛德曾經營「山民汽車」公司，即今日南投客運公司的前身。他曾連任四屆南投縣議員共十六年，也是「泰雅渡假村」的創辦人，而當選議員之後，就沒再回到清流部落定居。高愛德在林光明（下山一）⑤先生與許介麟教授的協助之下，於一九八五年出版《証言霧社事件──台湾山地人の抗日蜂起》回憶錄，並於二〇〇〇年十月出版漢譯本《阿威赫拔哈的霧社事件證言》。

高永清與高愛德二人屬日治末期至戰後初期的清流知識份子，他們熟悉日文而不諳漢語。同一時期與他們兩位一樣優秀的族人還有巴萬‧瓦力斯（日名竹村修治，漢名桂修治，即花岡一郎的姪兒）、布呼克‧瓦歷斯（日名牧野敏彥，漢名桂敏彥）以及烏幹‧畢度（Ukan Pidu，日名西田正作，漢名桂有水）等族人。其中桂有水特別得到不少族老的稱讚，遺憾的是他英年早逝。桂敏彥曾任日治末期的警察，二次戰後擔任國民政府的警察，並曾當選兩屆仁愛鄉長，之後又回到警察的崗位上。他們是我們晚輩族人的表率，當然從政之路並非唯一的選項，我衷心企望族人們能在各行各業爭取榮耀。

如今「霧社事件」到二〇一一年即將屆滿八十一週年，我清流子弟已繁衍至第四、五代。因

工作及教育之故，人口外流不曾減緩，加上經過一九七〇年代「兩個孩子恰恰好」的臺灣人口政策，至今設籍於清流部落的族人僅有約五百餘人。

二次戰後，國民政府遷臺之初，清流部落的長輩們無不重視子女的教育，盡最大的努力培育他們的子女。讀者若有機會走一趟清流部落，將會發現從事公職的人數占有一定的比例，包括任職於警界、教育界、醫療界及一般的公家機關。這樣的現象的確會讓外人產生「霧社事件遺族」似乎受到政府較多照顧的錯覺。因此，我常對熟識的朋友們提一則冷笑話：「若依清流部落族人於二戰之後所受的教育程度來看，今天在川中島（清流部落）中，處處可見到花岡一郎和花岡二郎的精神形象。」

而今，魏德聖導演將「霧社事件」改編的史詩電影搬上大銀幕，並推向國際舞臺。無論獲致外界如何評價，身為抗暴後裔的清流部落族人，實應將自己的歷史文化善加整理與記錄，尤其有關抗暴歷史這一環。企望能取得大家的共識、結合大家的力量，再尋求社會可能的資源，充實清流部落「餘生紀念館」的軟硬體設施，推動清流成為「歷史文化部落」。當然這不是一蹴可及的事，但只要不間斷地規畫與執行，相信終有積沙成塔的一天。

任何歷史事件的詮釋可能因人而異，但處在多元文化的社會裡，我們要學習在相互交流之中彼此尊重。電影不是歷史，電影也無法詮釋歷史，但若能由《賽德克·巴萊》喚醒國人對臺灣歷史的反省，是我身為臺灣原住民一份子的小小心願。

⑤下山一為林光明的日文名字，下山一的父親為下山治平，是霧社事件之前泰雅族馬烈巴社駐在所的警部主任，娶了馬烈巴社頭目之女貝克·道雷，育有四位子女。但下山治平最後選擇與日本妻子返回日本。下山家的故事參見《流轉家族：泰雅公主媽媽、日本警察爸爸和我的故事》，二〇一一年由遠流出版。

附錄

【附錄一】
「霧社事件」是偶發事件嗎？——結果論①

前言

由以下事實或可證明「霧社事件」並非偶發事件。

（一）先祖們選擇十月二十七日發難是經過一再磋商討論的，因當日係日本「臺灣神社紀念日」霧社系列活動的祭典日，依慣例，能高郡蕃地（今仁愛鄉轄境）會舉行聯合運動大會，地點在當時的「霧社公學校」，霧社地區各「蕃社」及各機關學校都要參加，並有能高郡守及其他長官蒞臨指導，是日治時期非常重要的祭典節日。經驗告訴我先祖們，當日幾乎可聚集霧社地區所有的日本官警及其眷屬，且適逢重要祭典之日，日人將全心投入當天的工作庶務而疏於戒備，先祖們認為該日是起事的最佳時機。

（二）先祖們於適當的地點切斷霧社地區所有對外聯絡的電話線，且封鎖霧社地區的聯外道路，讓日方孤立無援。

（三）在我德克達亞的領域內，除設於「主和」部落②內的駐在所（派出所）以外，所有駐在所皆予以襲擊並焚毀，其主要目的在奪取槍械與彈藥。

① 本文原發表於「霧社事件八十週年國際學術研討會‧部落觀點」，此處經過重新編輯。

② 指當時德克達亞群未響應起義抗暴的其他五個部落。

（四）選派族中菁英攻占霧社分室（分局）及霧社駐在所的彈藥庫。

（五）發難的時間點則選在大會舉行升旗典禮之際，當「太陽旗」隨樂聲緩緩升起但尚未升至旗桿頂端之時，我六部落戰士即發出震天撼地的槍聲與殺伐聲。此因升旗典禮進行中，操場上所有與會人眾都得肅立起敬，對當時持有槍枝者而言，敵方是不動的標靶，對握有獵刀、長矛者亦可盡收襲擊之效。

（六）狙擊的對象是現場的日本人，絕未攻擊在場其他原、漢族民，雖終究誤殺了兩名漢人，但若以當時人群不分日、原、漢族四處逃竄的混亂局面而論，僅誤殺兩名漢人絕非偶然之事。

我的成長背景

先祖父Dakis Duya，日名吉丸太郎，臺灣光復後改漢名為郭金福，於一九三一年五月六日隨劫後餘生的二百九十八位起義抗暴六社族人迫遷於「川中島社」，即今仁愛鄉互助村的清流部落。祖父原為馬赫坡人氏，即參與抗暴六社中的馬赫坡部落族人，當時年僅二十三歲。我於一九五四年出生於清流部落，一九七八年畢業於國立臺灣師範大學工業教育系（學士），旋即任教於埔里高工機械科，於二〇〇三年八月間退休。

Takun Walis（邱建堂）先生於二〇〇九年六月間，受邀於「日本臺灣學會」至東京大學演

講，以「臺灣原住民族にとっての霧社事件／臺灣原住民餘生後裔眼中的霧社事件」為講題進行交流，講稿中有一段說道：「常於部落喜宴後聽到婦女先歡樂後哀怨的歌謠，也聽到男人酒後爭吵的對話，耳濡目染之下得知祖父母輩們曾各自擁有自己的部落，卻共同經歷了悲慘的事件，只是老人家們不願談及那段刻骨銘心的遭遇，也為了後輩子孫有新的未來，長者均避談霧社事件，後輩的我們只知其然而不知其所以然。」其中「長者均避談霧社事件」之語，正是我輩清流族人當時所處環境的寫照。談「霧社事件」儼然是當時清流部落的一大禁忌。

因此，我們自幼即耳聞「musya zikeng」（霧社事件）這句當時長輩們的部落用語，且經常與「莫那‧魯道」這位族人的名字緊緊相扣著，但我們真的不知道「莫那‧魯道」是何許人也，也根本不知道「霧社事件」是怎麼一回事。直到一九七二年間，國內掀起「花岡一郎與花岡二郎」是否應列名於臺北忠烈祠之疑義，於是各媒體競相爆出「花岡一郎與二郎是親兄弟，是莫那‧魯道的長子與次子」以及「花岡一郎與二郎的忠奸之辯」之輿論，消息傳來，清流部落為之譁然。當年清流部落尚有眾多「霧社事件當事者」的男女遺老挺身而出，道出真相來為歷史做見證。自此我們才對「霧社事件」與「莫那‧魯道」有了粗淺的認識。

結識鄧相揚先生

一九九〇年九月間，我因重病住院，而向任職的學校請了一年病假，出院後必須每個月抽血檢驗以掌握病況，我選擇當時設在埔里圓環附近的「向陽醫事檢驗所」，該檢驗所的醫檢師

是鄧相揚先生，他當時早已著手研究「霧社事件」，並經常出入清流部落及霧社地區做田調的工作。猶記得我第一次去看檢驗報告時，除向我解說檢驗結果之外，鄧先生提問到「你的祖父是郭金福嗎？他是以前馬赫坡社的人嗎？你們是不是有一位頭目叫塔道‧諾幹？」諸如此類與病情無關的話題。雖然鄧先生以他生澀的賽德克語道出關鍵的地名或人名，但我聽得懂他所欲表達之語意，當下閃過我腦海的是：「他怎麼會知道這些事？他為何要問我這些事呢？」我事後向清流部落的族人詢問，方才得知鄧先生當時已著手鑽研「霧社事件」。

之後，每個月抽血檢驗的時刻只要鄧先生不繁忙，那段空出來的時間幾乎成為我倆的「霧社事件」談話會，友誼之情於是漸漸滋長。由於彼此之間的真誠相待、對談有交集，相揚先生即毫不猶豫地將他所蒐集有關「霧社事件」的書籍、圖片以及未完成的相關稿件一一與我分享。約經七、八個月的抽血檢查並按時至醫院複診領藥，病情也逐漸康復，我與相揚先生的「霧社事件」談話會也愈來愈精彩。我之所以說「精彩」的原因有二：首先，我從相揚先生那裡習得許多有關「霧社事件」人、事、物的珍奇歷史典故，我受之於他，遠遠超過我所能提供於他的細微末節之事。再者，與相揚先生相交期間，他不斷鼓勵我，希望我康復後能多回部落向族老們請益學習，如此必能對認識自己族群的歷史文化有一定的啟示與幫助。他不只一次謙稱「對原住民歷史文化的論述，我寫得再好也很難與你們族人自己的詮釋與幫助。」由於相揚先生的「循循善誘」，因我是漢族，對你們族語的解讀存在著文化背景上的困難。」由於相揚先生的「循循善誘」，我自一九九一年的暑假期間，即陷入漫長且不堪回首的對自我族群歷史文化探索的泥淖之中，至今我與相揚先生亦師亦友之情誼，我只有感激與不斷自勵，才不枉我與相揚先生的師友之誼，因此以下我要尊稱他為相揚老師。

今天要和大家分享交流的就是我於一九九一年（含）之後，開始尋訪本德克達亞群族老們所彙整的部分談話內容，與其說是「談話內容」，倒不如說是我重新學習自己母文化、歷史的心得報告。但由於我當時尚能來得及請益的「霧社事件」當事者（清流部落族老）約僅十二人上下，有很多很多的細節已無法交叉比對，由他們教誨於我的個人之事件經歷以及所聽所聞，或可證明「霧社事件」並非偶發事件。在此我要告訴大家，我不是學者專家也非文史研究員，我只是試著記錄本群的歷史與文化而已。另外，於我將近二十年的「本群歷史文化」之旅，不能不提我最敬重的兄長Takun Walis邱建堂先生，他始終如一地支持我並指引我，至今從未改變。若少了他的關懷與督促，或許我早已失去繼續記寫下去的毅力。

起義抗暴之前

自一八九五年五月二十九日③日軍於澳底（今臺北貢寮一帶）登臺，是年七月底，日軍警聯合進入大埔城，成立埔里社民政廳。因一八九七年一月間的「深堀大尉事件」，日方斷然對霧社地區逕行全面性的封鎖行動，乃至一九〇二年四月間的「人止關之役」，日人入侵霧社地區的進程受阻於人止關之外，遂於一九〇三年十月間策動「以蕃制蕃」之毒計，唆使干卓萬地區的布農族人假借物資交換之名，誘騙德克達亞群族人至Breenux Mktina④（日稱姊妹原）進行交易。本群族人在歡慶交易酒醉之際，遭暗中埋伏之布農族人突襲獵殺，致使前去交易的百餘位本群勇士幾近全數被殲滅，僥倖逃回部落者僅三至五人，日稱「姊妹原事

③ 本文有關時間點的載入，係參照程士毅先生所編譯的《霧社地區相關事件年表》（一八一五～一九七七）。

④ 二○○九年二月間，筆者與「霧社事件口述歷史影像紀錄」的製作團隊，由時任仁愛鄉萬豐村村長廖金池先生帶領，探查「姊妹原」之地。該地位於今武界水壩堤堰對岸，是一處向外突出的緩坡平臺，位處兩條溪流的匯流點，今該兩條溪流已為武界水壩的蓄水區。

⑤ 請參閱本書附錄二〈姊妹原誘殺慘案〉。

⑥ 摘錄自《仁愛鄉志》（上）〈開發篇──日治時代本鄉的發展〉中「霧社事件」一節，三○八頁。

件」，實則應為「姊妹原誘殺慘案」⑤。

日人操弄我原住民族群之間的嫌隙，屢屢策動「以蕃制蕃」的卑劣伎倆且甘之如飴，這難道是我原住民族的宿命？試看日治時期，日人施之於本群「以蕃制蕃」的惡行有上述之「姊妹原誘殺慘案」、一九二○年九到十一月的「薩拉茅圍剿事件」（日稱薩拉茅事件），以及一九三一年四月二十五日的「集中營屠殺事件」（日稱第二次霧社事件）等，在不同的事件中，本群所扮演的角色時為「親日蕃」、時為「抗日蕃」。筆者以為歷史無法重來，但歷史的洪流永不停滯地向前緩緩流動著，今再嘶聲力竭地譴責「日帝殖民政府」的暴行，亦無濟於歷史的發展。往者已矣，來者可追，筆者沒有以德報怨的胸襟，但我們有Seediq（賽德克）的Gaya（族律）。

有關爆發「霧社事件」的原因，日方的說法是：

事發當時，警務局在十一月二日的報告中就指出：勞役次數的增加使原住民的日常生活受到擾亂；與日本警察結婚的原住民婦女生活不美滿，許多警察在男女關係方面也有問題；莫那‧魯道本身的不滿，使他與其他不滿現況的原住民聯合反叛，是引發這次事件的主要原因，之後官方就一直維持這個說法；事件平定之後，總督府再詳細解釋為：一、搬運建築材料的痛苦，與延遲發給工資的不滿；二、馬赫坡社與荷戈社幾名少壯派的策畫；三、因為莫那‧魯道憧憬往日的生活，企圖擺脫日本的統治。⑥

相揚老師認為霧社抗日事件的成因有：

遠因

一、日本掠奪山地資源。

二、確立殖民化政治權力。

三、「以蕃制蕃」政策。

四、日警始亂終棄。

五、民族歧視。

近因

一、脅迫原住民勞役。

二、比荷・沙波與比荷・瓦歷斯的積極策動。

三、敬酒風波（荷戈社及馬赫波社的敬酒風波）。⑦

高德明牧師（Siyac Nabu）曾於「霧社事件七十週年國際學術研討會」發表題為〈Niqan ka dheran uka Seediq: Pccebu Seediq ka deTanah Tunux〉的文章，提出用「賽德克族傳統律法」的另一種角度來思考霧社事件。臺大歷史學研究所周婉窈教授於〈試論戰後臺灣關於「霧社事件」的詮釋〉一文中表示：「這篇文章非常具有思想深度，也是關於賽德克族傳統律法的簡明介紹，作為牧師的高德明最後提出以賽德克族傳統和解式來化解、超越賽德克三語群間的歷史仇恨。」⑧可說給予一定的評價。事實上，高牧師提出從Gaya的觀點去解讀

⑧ 以上摘錄自郭相揚與黃炫星合著的《合歡禮讚》，南投縣風景區管理所出版發行，一九九五年十月二十七日第一版第一刷，一〇〇至一〇五頁。

⑦ 發表於國立臺灣大學歷史學系講論會，二〇一〇年五月二十日。

「霧社事件」，已成為我輩族人努力的方向，在此我要說：「Siyac Nabu高德明牧師是有真知灼見的智慧長者。」

然而筆者以為，「霧社事件」終究是要爆發的，以下是個人的看法：

一、打從日人入侵我領土，即種下事件爆發的因子，因在賽德克族的Gaya裡，獵取敵首是對外來「入侵者」唯一的懲戒方式。

二、日人全面沒收我狩獵用槍枝，不從則殺之。獵槍是部落農獵時期族人們的生活工具之一，是攝取動物蛋白質的主要獵具，也是抵禦外族侵略的武器。

三、駐守部落的日警逐漸取代部落領袖的地位。

四、頻繁的勞役工作擾亂了族人傳統的農獵生活。

五、「霧社事件」是本族Gaya的空前浩劫與大反撲。若說「Gaya」是賽德克族「立族」之根本大法，絕非誇大之詞；施行其他國家機制的統治，會讓Gaya社會解體，Gaya的解體將直接威脅本族族命的延續與發展。因此，「本族Gaya的大反撲」是必然的結果。

選擇十月二十七日發難

本先祖們選擇十月二十七日發難，是經過多次的會商與討論，並推演進襲時戰術策略運用的結果。該日是日本紀念北白川宮能久親王的「臺灣神社紀念日」，依慣例霧社地區會舉行聯合運動大會，地點在當時的霧社公學校，霧社地區各「蕃社」及各機關、學校都要參與盛會，並有能高郡守及其他長官蒞臨指導，是日治時期非常重要的祭典節日。經驗告訴本群的先祖們，當日幾乎可聚集霧社地區所有的日本官警、日籍公務員和教職員工及其眷屬等，且欣逢重要祭典之日，日人將會全心投入大會的各項工作，難免疏於戒備，先祖們認為該日是起事的最佳時機。

事實上，自「日帝」殖民政府於一九○五年入侵霧社領域後，德克達亞群先祖們策動驅逐日人之計畫行動即從未間斷。如一九一一年七月間發生「霧社一帶原住民企圖反抗」的事實，首謀者為兩名荷戈社的頭目；一九二○年九月到十一月爆發「薩拉茅事件」時，莫那‧魯道被脅懲「討伐」薩拉茅地區的泰雅族人，是因他有聯合泰雅、布農及賽德克族人「密謀反抗」的意圖所致。

但於一九一一年八到九月間，日方曾攏絡招待包括霧社地區各族群頭目至日本「觀光」月餘，當時本群部落頭目即形容「So hari btunux(bnaquy) yayang Mtudu kngrahun ka hei Tanah Tunux.（日人之眾多猶如濁水溪的沙石一樣多）」或「So hari waso qhuni Paran kneegu ka hei Tanah Tunux.（日人之眾多猶如霧社之地的樹葉一樣多）」，又轉述日本武器

⑨詳見《霧社事件》，郭相揚著，玉山社出版，一九九八年，六十九頁。

裝備的先進與精良，其實這就是日人「招待觀光」的主要目的，希望藉此嚇阻本群反抗的意圖。因此，若非各部落頭目的極力勸阻，「霧社事件」提早爆發是有可能的。

切斷對外聯絡電話線

先祖們知道，只要一通電話即會招來蜂擁而至的「Bngehun」（土蜂，暗喻日軍警），故須於適當地點切斷霧社地區對外聯絡的所有電話線，讓日方無法向外求援，方可無後顧之憂地全力對付現場的日本人。先祖們當時並未毀壞架設於主要道路旁的圓形或方形木柱電話線桿，而是直接切斷電話線；有族人還想取走電話線，作為日後陷獵獵物的套索，但發現是細銅線，也就作罷了。

襲擊、焚毀十三處駐在所

在德克達亞群的領域內，除設於「主和部落」（指未參與起義抗暴的部落）內的駐在所，皆予以襲擊並縱火燒毀，共襲取十三處⑨駐在所，其中立鷹及三角峰兩駐在所是由道澤群路固達雅部落族人所襲擊，主要目的在於奪取槍械與彈藥。由相揚老師整理的文獻資料顯示，當時先祖們共獲取各式槍械一百八十枝、各式彈藥二二八五九發；先祖們發動襲擊各駐在所的

時間點，除設在較遠的尾上、能高等駐在所以外，大多於十月二十七日當天上午九時以前即完成襲擊、燒毀行動。

莫那‧魯道與其次子巴索‧莫那約於當日清晨四時許首先發難，襲取馬赫坡駐在所後即前往霧社。其長子達多‧莫那也在當天率同馬赫坡部落壯士遠赴馬赫坡富士山製材場，狙擊日警吉村與岡田二人。達多‧莫那等人狙殺了吉村與岡田後，在製材場協助鋸木製材工作的馬赫坡族人瓦力斯‧希尼見狀就說：「Ma namu ini tikuh pneeru duri? ma namu nii bale ba yamu di?（你們怎麼都不講一聲？你們怎麼真的這麼做了呢？）」

攻占霧社分室及霧社駐在所

先祖們選派族中精英勇士，攻占霧社分室及霧社駐在所彈藥庫。由於該駐在所距運動會現場最近，是所有擬襲擊之駐在所中攻擊難度最高者，教導我的族老們表示：「荷戈社頭目塔道‧諾幹與莫那‧魯道，當天都雙雙親至現場督陣。」塔道‧諾幹的女兒歐嬪‧塔道（高彩雲）族老說道：「當時我躲在米缸中，嚇得全身發軟動彈不得，卻聽到莫那‧魯道說：『Tai hari Obing na Tado Nokan wa, ga mlukus lukus paru Tanah Tunux sa, gguwo namu ba qmita.（〔你們〕要特別注意塔道‧諾幹的女兒歐嬪，據說她穿著日本和服喔，千萬別將她看錯〔誤殺〕了。）』」因莫那‧魯道外出行經荷戈社要回去馬赫坡社時，一定會繞到我家與

家父閒話家常，我對他的口音非常熟悉。無奈我當時嚇得幾乎全身癱瘓，無法起身也說不出話來。」

發難時機

發難的時間點則選擇大會舉行升旗典禮之際，當「太陽旗」隨樂聲緩緩升起卻尚未升至旗桿頂端時，先祖們震天撼地的槍聲、殺伐聲四起；因升旗典禮進行中，操場上所有與會人眾都得肅立起敬，對當時持有槍枝者而言，敵方是不動的標靶，對握有獵刀、長矛者亦可盡收襲擊之效。

混亂中尖叫聲、哭喊聲此起彼落，逃的逃、跑的跑，但我先祖一面殲殺日本人，一面向在場的「臺灣人」喊話：「Iya qdruriq yamu, uxe yamu!（你們不要跑，〔我們要殺的〕不是你們！）」奈何自一九一三[⑩]年以後，本群就沒再出草了，當時三十五歲以下的族人都沒有獵首的經歷，他們能擇人而出刀、出槍是一件不容易的事。幾成修羅場的運動會場，我先祖們以行動很清楚地告訴在場的人群：「我們狙殺的對象是日本人，不是臺灣任何的族群。」

文獻資料也顯示我先祖僅誤殺了兩名漢人，我這裡要表達的是：「我先祖從來就沒有要殺害泰雅族人、賽德克族人以及布農族人的意圖。」然日治文獻上竟記錄，道澤群總頭目鐵木‧

瓦力斯，在立鷹牧場附近的哈奔溪谷中伏，被起事的原住民殺死，同時被殺者共十八人，合葬於今平靜部落⑪。我今天要告訴大家：「我德克達亞與道澤族人何仇之有？」今坊間的論述或陳述都寫道，德克達亞與道澤是「世仇」。什麼叫做「世仇」？誰能告訴我？事件之前，我們兩群的關係真是如此嗎？

大家說「道澤族人是『親日蕃』」，我要說「答應人家的事，Seediq就要做到底」，這就是「Seediq Bale」的精神。今日居住在清流部落的抗暴族裔約有四分之一的族人是道澤人，而且一個個都足以為Seediq的表率，非常優秀。試問什麼叫「田調」？誰做的呢？今逢「霧社事件」八十週年紀念日，有人還在挑撥我兩群的族情、離間我們的子孫，這樣叫做「我們在寫歷史嗎？」我有一位道澤群的摯友Awi Nokan吳永昌先生常常質問我：「『詮釋權』在哪裡？」我真的無言以對。

起義現場

我先祖狙擊的對象是運動會現場的日本人，絕未攻擊在場的其他原、漢族民，雖終究誤殺了兩名漢人，但若以當時人群不分日、原、漢族人四處逃竄的混亂局面而論，僅誤殺兩名漢族同胞絕非偶然之事。以下是族老們常提到的幾則起義現場的故事：

⑪ 請參閱本書附錄三〈什麼是「土布亞灣溪」(Ruru Tbyawan) 之役？〉。

⑫ 黃三陽耆老是仁愛鄉發祥村的泰雅族人，一九三一年出生於瑞岩部落（今發祥村），其祖父Temu Walis為當時瑞岩部落的頭目。

⑬ 瓦歷斯‧巴卡哈是當時羅多夫部落頭目的二兒子，一九三一年十月十五日，他在日方的清算行動中被點名押解至能高郡役所（今埔里合作金庫銀行現址）。邱建堂即為瓦歷斯‧巴卡哈的系族。

一、被先祖們誤傷的麗都姑‧多列禾 (Lituk Torih)：黃三陽 (Kuras Basaw)⑫ 耆老說道：

「麗都姑‧多列禾是當時力行部落頭目Torih Yayuc的女兒，族人幾乎都認得她。」由於她是頭目之女，所以當天她穿著日本和服到運動會場，當我先祖們發難時，她也隨著混亂的人眾逃難，但運動會場的入口已被我方戰士堵住，她驚恐之下欲攀越運動場邊的圍籬逃出現場，因她身著和服且攀爬中背向會場，我方戰士即毫不猶豫地以長矛刺向她的臀部，她驚叫一聲：「A-gay!」（泰雅語「疼痛」之意）接著跌落地面，刺殺她的戰士立即住手，並語帶歉疚又有點傻住地說：「Ma Seediq, ma su mlukus lukus Tanah Tunux?（怎麼是原住民，你怎麼穿日本服裝？）」說完隨即又加入戰事。

黃三陽耆老表示，受傷的麗都姑‧多列禾還是堅忍地離開會場，並躲進一間雞寮，後來被力行部落的族人發現，數位男族人合力將她揹回力行部落。但由於當時醫療設施不完備，回到部落後，她的傷口受到嚴重感染，約三個月之後終究不治身亡。

二、不攻擊日本小孩和婦女的約定：起義之前，先祖們確有「不攻擊日本的小孩和婦女」的約定。但或因受到現場肅殺氛圍的影響，有些較年輕的族人戰士也將日本的小孩和婦女予以擊殺。有中年的族人戰士見狀，當場斥喝制止說：「Uxe mesa iya slipaq laqi daka mqedin peni?（不是說不要殺害小孩和婦女嗎？）」接著就掉頭離開現場回部落。德克達亞群的「獵首Gaya」有以下規範：不獵孩童、不獵婦女、不獵老者、不獵殘障者、不獵屍首。

三、擊殺郡守的瓦歷斯‧巴卡哈 (Walis Bagah)⑬：時任能高郡（今國姓、埔里及仁愛轄

區）郡守的小笠原敬太郎，驚嚇之餘狼狽逃離現場，雖有三到四位警察隨身護衛，但行經霧社稍下方的「阪下」斜坡路段時，與守備通往埔里路線的我方戰士們發生激戰，終不敵戰鬥人員較多的我方戰士，全被我方殲滅。其中，小笠原敬太郎郡守是被羅多夫部落的瓦歷斯‧巴卡哈所擊斃，他射殺之前吼叫一聲⋯「Yaku Walis Bagah!（我是瓦歷斯‧巴卡哈！）」在場的族人戰士以及由此逃難的部落族人，都很清楚聽到他的吼叫聲。日人於小笠原敬太郎遇難處搭建一座路橋時，命名為郡守橋，以紀念他的因公殉職，今已改建為水泥橋並改稱「忠義橋」，位於臺十四線人止關與霧社路段中間。

四、荷戈社頭目塔道‧諾幹：荷戈部落頭目塔道‧諾幹，於當日午後率領我方三十餘位戰士，下至人止關的束眼溪與合望溪的匯流點守候日軍警的反擊，但直至傍晚時分仍不見日軍警的到來，便撤回荷戈部落。他主要也是再次探詢多岸與西坡⑭兩部落族人的動向，因他妻子是多岸部落人氏，故由他出面嘗試策動兩部落加入抗暴行動，但並未獲得兩部落族人支持的回應。

五、搜索行動：運動會現場的狙殺行動很快就結束，然追擊逃脫的日人及搜索藏匿的日人則花費較長的時間。我族人猶如地毯式的搜索行動，搜遍當時霧社街坊的所有房舍，不論是機關學校、官邸宿舍及一般住戶，都一間間地仔細搜查，屋內的房間、洗澡間、天花板、床底和玄關下的空間、被褥櫥櫃、衣櫃、各類箱子、以及屋外的柴火間、廁所、屋頂等無一不嚴加搜索。據說，我方戰士在某官邸的天花板以長矛刺探時，竟撒落一堆銀圓錢幣；有趣的是，竟有我方戰士在郵局前猛砍大型的圓形郵筒，原來他誤以為郵筒是存款筒。

六、獵首祭：起義抗暴的六部落族人，當天晚上是否在部落舉行「獵首祭」，我個人要持保留的態度。事件當年約二十歲的馬赫坡遺老Tado Walis溫克成（已辭世）先生說道：「Ini qtaqi riso alang keeman ciida, msseli ngerac sapah pyasan hii kanna daha, ma mneyah smbeyax kari riso alang ka Mona duri, mesa hii kini：『Nii dehuk so nii ka ndaan ta di, uka naq brahan di, tai naq beyax namu kndalax kusun di…』. Ma uka riyung ka seeddiq ga mimah sino, uka naq sino duri han, so hari ga mimah sino Tanah Tunux duma seediq, ye daha nadis kndalax Paran ho, ini mahi sino pais si rudan. Ma so biciq ba kari daha ga mtgutu mprengo so hyhiya ka duma.」

漢譯：「那天晚上部落的青年人沒睡覺，他們聚集在學校的廣場（操場），莫那‧魯道也來到現場向部落的青年們精神講話，他說：『我們所做的已到這樣的境況，事已至此，無法挽回，明天起就要看大家的能力了。』很少人在喝酒，因也沒酒可喝啊，喝酒的人好像是在喝日本酒，他們可能是從霧社帶回來的吧，老人家說不可以喝敵人的酒。他們一群群地圍在那裡小聲說話。」

溫克成遺老是筆者的堂叔公，他尚健在時，是我主要學習、請益的耆老之一。但只要談到與事件相關的議題，他的回答總是謹慎而簡潔，不因我是他的姪孫輩就誇耀他在事件中的事蹟。但若說到他的生命史以及本群的歷史與文化，他就可以侃侃而談。事件中，溫克成遺老跟隨巴索‧莫那（莫那‧魯道的次子）所率領的戰士迎敵作戰，因此有關十一月五日於馬赫坡部落後上方山林的「布土茲」之役（日稱「一文字高地」戰役），巴索‧莫那不幸

腮邊下顎中彈時，他是在場的目擊者之一。有關這場激戰，他是這麼說的...「Wada buwan siyo bkeluy ka Baso Mona, dara kanna ka hei na di ma, msduduy ka bkeluy na duri, kedu ba blbale kiya, rmengo duri di we ini snleesi mkela qbahang di, tmuyu teeran ka baga na, ye mesa asi ku psai di peni. Mneniq hii ka Tado na duri ma, mexun na ma trsusuq, ini osa baga na mcebu ka heya ma, dmurun rudan daha Pawan Muhing, ye gmaalu ka Pawan kii ma, sooda na bukuy ma tkanun na tpaqan halung ka tunux na Baso, ini dungan, qmerac halung ka Baso di ma, satang mcebu Pawan kii di, ma plaale meruh halung ka Tano na di... Ma stiyan miyan mubung waso qhuni ka bqerus na, kika mosa miyan mccebu supi Tanah Tunux dungan....」

漢譯：「巴索·莫那被擊中腮邊的下顎骨，他滿身都是血，下顎也懸吊著，那是令人驚悚的場面，他說話已聽不清楚在說些什麼了，他手指比向自己的胸膛，其意可能是說讓我痛快地死去吧，他的哥哥達多·莫那也在場，噙淚抱著巴索，要他射殺親弟弟他下不了手，就示意在場的叔叔輩戰士巴萬·木橫（Pawan Muhing）出手，但身為叔叔的他也一樣難為啊，巴萬就繞到巴索的背後，出其不意地以槍托擊向巴索的頭部，因心存慈念沒盡全力撞擊，巴索痛得拿起槍就往後要射殺巴萬，這時他的哥哥達多已率先開槍。我們將他的遺體以樹葉掩蓋後，繼續與日軍作戰。」

他說到這裡之後，我請教他...「何以巴索·莫那會被擊中右腮處？」他又繼續說道...「Wada na buwan hii ka kingal supi Tanah Tunux ma, ida huwa mosa mangal tunux na, kela naq ini qhuqin bale ka supi kii dungan, kii naq snpoxan na mkmhemuc meruh halung quri nyahan

遭日軍警部隊攻陷的馬赫坡社。 鄧相揚/提供

Baso hii, wada buun ciida ka Baso di...」

漢譯：「當時他（巴索‧莫那）擊倒了一個日軍，要去獵下那日軍的首級，沒想到那被擊倒的日軍並未死去，他就以倒在地面的狀態，向巴索‧莫那前來的方向開槍濫射，那時巴索‧莫那就中彈了。」

結論

「霧社事件」中，本群戰士確有獵下日警及日軍的首級，「獵首」是本賽德克族自古懲戒與威嚇入侵者的激烈手段，有向敵方宣示本族的不容侵犯、不容欺凌之意。茲因成功獵取敵首與族中男子獲得紋面之資格有關，因而「獵首」即與本族的Gaya/Waya⑮ 很自然地連結在一起，尤其本族有以「獵得首級而歸」來證明自己清白的Gaya/Waya，因此本族人也將獵首視為Gaya/Waya規範的一部分。

若由事件中「獵下日警及日軍的首級」的現象來看，事件爆發的原因應推至本族獵首的最初緣由，即懲戒與威嚇入侵者的激烈手段。對我先祖而言，當時的「日帝」殖民政府係族人心中的「入侵者」是無庸置疑的，獵其首級是遵行Gaya的行為。但因有「獵首」的事實，而將「霧社事件」視為「集體出草／獵首」的大行動似乎不很恰當，因「集體出草／獵首」不存在於本

⑮ 本族的族律以德克達亞語來說是Gaya，道澤語則稱Waya。

群獵首Gaya的規範中。也許因為我先祖們於日治初期，見識到日人「以蕃制蕃」的惡毒伎倆是可以集體「殺人放火」並集體「獵首」的。只是當時他們所扮演的角色，是「刀俎」？還是「魚肉」？先祖們的起義抗暴行動，似乎已脫離了傳統的制敵規範，也許可視為結合了本族傳統與當代日方制敵手段的雛型，讓日人知道，這是「以其人之道反制其人之身」的反擊行動。

今逢「霧社事件」八十週年紀念日，而我出生於事件後二十四年、日本人稱「川中島」的清流部落，應屬事件餘生者第三代子裔。對我個人而言，「霧社事件」是很遙遠的事，卻猶如昨日剛發生，很陌生卻又彷彿依稀識得。就如我每當有機會去到馬赫坡部落遺址（今盧山溫泉）時，看到今日過度開發且高度商業化的景況，常會興起「山河依舊在，人非事也非，若問先祖何處尋，盡在飄忽風聲中」之慨嘆。我們對「霧社事件」的詮釋不也如此嗎？個人以為，對事件的歷史脈絡與架構，以及對事件中人事物的解讀，或可力求真相的大白，但對於本族文化深層的意涵，實不宜做過度的「自我解讀」，以免失去「詮釋」的本意。

以Gaya為例，邱建堂先生於其赴日演講稿中說道：「本族堅信『人身雖死，靈魂不滅』。自古崇信Utux（指所有的靈鬼），恪遵族群的Gaya（文化與社會的規範，是族群的生存法則），雖無可供書寫的文字予以記載，卻是族人共同遵奉的規範，而Gaya的法則蘊含於本族豐富又深奧的語言中。」

最近，「《賽德克‧巴萊》片名標準字」的商標事件被媒體炒得沸沸揚揚，也在網路上發

燒。《賽德克‧巴萊》音譯的漢文片名，即音譯自本族的語言「Seediq Bale/Sediq balay/Seejiq Bale」，漢譯為「真正的人」。但族人們對該句族語的解讀不同，也表達了各自的看法。因此，若不熟諳議題族群的語言，卻要去強加解讀或詮釋，其實是沒意義的。；更值得憂懼的是，可能因而誤導了一般讀者、學習者及研究者。

忝為「霧社事件」餘生者子裔，至今對事件的始末卻仍只見冰山之一角，是我們的不夠努力、不夠積極，實有愧於祖靈橋（Hako Utux）彼端的先祖們。今天我不是來演講，更不是來發表論文，我只是提著一籃可能不怎麼好吃的水果，試著與大家分享。謝謝大家！Knbeyax ta kanna！

姊妹原誘殺慘案

【附錄二】

「姊妹原誘殺慘案」發生於一九○三年十月間，地點位於今日仁愛鄉萬豐村東北方約二公里的平野地，隔着濁水溪，東岸為姊妹原、西岸為姊妹原，合稱「姊妹原」。事件發生於較遼闊的「姊妹原」，本群族人稱之為breenux Mktina（布農平原），屬布農族「干卓萬蕃」的傳統領域，距德克達亞群的巴蘭部落約有十五公里的山徑路程，當時有近百位德克達亞群壯士在此慘遭陰謀屠殺。相揚老師在其《霧社事件》專著中說道：

一八九七年臺灣總督府軍務局陸軍部計畫調查臺灣南北縱貫鐵路及中央山脈東西橫貫道路，派遣中部線「蕃地」探險隊自埔里入山從事踏查。深堀大尉一行十四名成員的探險隊，抵達德路固（Truku，即托洛庫）社之後曾發出報告，可是自此即查無消息，日人當局咸認已遭到「蕃害」，其後埔里社撫墾署派出調查隊再進入霧社山區，證實已全數被殺。在日人治臺之初，「深堀事件」給日人當局帶來極大震撼，並對未來霧社地區的原住民族群埋下威嚇與武力圍剿的誘因。首先嚴禁食鹽、鐵器等生計用品進入山區，亦即實施「生計大封鎖」。

以下轉述本群族老們對該事件的說法：

當時本群族人是應千卓萬布農族人的邀約，至姊原地與他們交換生活日常用品，主要是換取食鹽及狩獵用彈藥。這場交易是透過本群巴蘭部落一名婦女的居中誘（meyah kmraki kari）所促成，該婦女名叫Iwan Robo，是巴蘭鹿澤子部落副頭目之女，早年嫁給埔里蜈蚣崙平埔族人為妻，卻被日警攏絡做線民，為日方蒐集霧社群動態的情資。

進行交易那天，巴蘭部落以下計約一百二十名壯士前去赴約，因他們要當天往返，且回程須揹運交易所得之物，希望在天黑之前能趕回各自的部落，故他們約於上午九點之前即抵達姊原地。交易處有三到五間看似新搭建的茅屋，布農族人往來穿梭、忙進忙出，男者搬運擬交易的物品、女者炊煮午宴所需的食物，另有布農族人招待到來的本群族人，雙方寒暄之餘並對此次的交易交換意見。過了一段時間後，本群族人提出是否可以開始進行交易時，對方解釋說尚有一批貨未送達，待貨品齊全再行交易不遲，這次機會難得，各位可換得更多的物品。近中午時刻果然有一批貨送達，雙方即刻進行交易，並順利完成以物易物的交易活動，因時過中午，在布農族人盛情邀約之下，雙方分散三到五間茅屋共進午餐。

進屋用餐前，布農族人希望大家能將隨身配戴的獵刀及交易所得物品暫時擱在屋外，因雙方的族中男子都有「獵刀不離身」的傳統自衛行為，但既然主方都卸下

① 摘自《臺灣全記錄》，張之傑編纂，錦繡出版，一六六頁。

了配刀，那麼作客的我方族人也紛紛卸下配刀以示尊重，僅少數幾位仍堅持配戴著，但布農族人也不以為意。席間難免以酒宴客，我方認為交易已成，與之同歡表達謝意是應該的，防備之心也因而鬆懈，在雙方人馬杯觥交錯、賓主盡歡之下，我方族人平日機警之心漸形遲鈍，布農族人趁我族人酩酊之際，忽取出事先藏在屋內的獵刀突下殺手，由屋內殺到屋外，屋外早已被未參與酒宴的武裝布農壯士團團圍住，因此倖能逃脫者不出三到五人。事後，倖存者以「so hari tmeetu tmurak／（對方）猶如切南瓜般（屠殺我們）」來形容他們當時任人宰割的慘狀。

惡耗傳來震撼了整個本群社會，也驚動了大霧社地區其他原住民部族，尤其巴蘭部落的族人更為之悲慟、驚恐。

時至今日，當年枉赴「死亡交易」之約的本群族人及其倖存者究竟有多少已難以確認，但本群族老們認為，約有一百二十名壯士參與是較接近的人數，其中巴蘭部落有近百人參與，其餘則為西坡、羅多夫及荷戈等三個部落的族人。當時臺灣的日本媒體以「北蕃與南蕃的族群內鬥」為標題來訛導，其報導內容僅謂「南投廳下原住民南北兩族群爆發大規模衝突，死傷百餘人①」。實則該事件係日方以其慣用的「借刀殺人」伎倆所獲得的「成果」，在日本的臺灣殖民史中被稱做「姊妹原事件」。

什麼是「土布亞灣溪」（Ruru Tbyawan）之役？

【附錄三】

由今霧社行政區域圖來看，土布亞灣溪為合望溪上源支流，而合望溪是眉溪的上游支流，眉溪與埔里的南港溪會流後匯入烏溪。今霧社臺地的東邊是霧社水庫，西邊隔著合望溪與東眼山對望，賽德克族人稱合望溪為yayung Ribaq（力巴卡溪）。因德克達亞群內各部落領域區分之故，僅約八公里長的合望溪又分有多段溪名，其源頭一帶稱Habun（哈奔），其實哈奔是地名，「合望溪」之名即音譯自Habun。

先祖抗暴期間，與日方軍警聯合部隊正面交鋒且較具規模的戰役是「吐嚕灣之役」，日稱「松井高地戰役」，戰場遺址即今春陽溫泉上方的山嶺。在吐嚕灣之役中，族人難敵挾先進武器及後勤支援絕對優勢的日本正規軍，因日軍擁有機槍、山砲、手榴彈、新式步槍、望遠鏡及通訊設備等，我方此役的主要領導人為塔道‧諾幹，亦於此役中身先士卒奮勇抗敵之際為族捐軀。塔道‧諾幹是起義六部落中荷戈部落的頭目，他在本群社會裡頗孚人望，為當代出類拔萃的頭目之一。

在本族的口傳歷史中，不論是族內或對周邊其他族群都未曾傳下大規模的戰爭史話，也沒有所謂的「部落戰爭」，較常發生的是與周邊其他族群因獵區、領域之爭端所引發的戰役，但也都屬小型、小規模的爭戰，傳統上與敵對戰的情勢中，若我方領導人不幸陣亡犧牲，則會暫時停止戰事。先祖與日軍的吐嚕灣之役也因塔道・諾幹頭目的犧牲而暫告終止，遂轉戰山林，以游擊戰繼續與日方纏鬥。

本族善於叢林戰，實來自先天生存環境的磨練。轉戰山林後，日軍難獲有效的戰果，且常受創於族人神出鬼沒的攻擊，日軍警除氣急敗壞外，只能望山興嘆、探林卻步，一心速戰速決的初衷破滅，致使戰事陷入膠著狀態。日方進退維谷之際萌生毒計，唆使利誘道澤族人深入山林展開搜索。在數次的對戰中，先祖們得知道澤族人協助日方，與我方兵戎相向，程士毅先生於其編纂之《霧社地區相關事件年表》寫道：「一九三○年十月五日，日軍臺南大隊在馬赫坡社東南方高地附近陷入苦戰，共有十五名陣亡、十一名負傷；此役日人受到教訓，開始煽動部族間傳統仇恨，並以提供賞金和槍枝彈藥為條件，威脅利誘附近各部落協助日軍的行動。」

此時我方的戰糧已出現短缺的現象，有羅多夫及荷戈部落的戰士被委派至今日清境農場一帶尋找食物。本族稱清境地區為斯那坡，意指平坦、平緩之地，日治前即屬本族羅多夫、荷戈及斯庫三部落族人放養牛隻之牧場①，到了日治時期被收歸為公有牧場，取名「見晴牧場」（二次戰後改稱「清境農場」），但仍提供三部落族人認養在此放牧的牛隻；戰亂之際，族人們認為斯那坡牧場是取得肉類最便捷之所。當抗暴的先祖們得知道澤族人受到日方的唆使

①日治前，德克達亞群即擁有以下牧場：（一）Ule：今萬大北溪中游之地（二）Pradu（布拉堵）：今廬山部落精英溫泉地區（三）Snapo（斯那坡）：今松崗一帶（四）Ddara：今東眼山楓樹林。

利誘，正逐步搜尋抗暴六部落族人耕作地的住屋（behing）及其可能的藏匿之處時，引起我方族人的憤怒與不滿是情緒上的自然反應，因此他們來到清境牧場，除宰殺牛隻並攜回牛肉供族人們食用外，也要試著反擊道澤族人的搜索行動。

他們一行十二人，由羅多夫部落的布呼克‧瓦歷斯率領來到清境牧場，正在蒸煮牛雜（bilaqna）時，發現已被道澤戰士盯上，布呼克‧瓦歷斯要我方鎮定，且當機立斷傳下應戰之策。首先他要大家一定得吃點東西，因對方是有備而來，此戰已無法避免，解剖的生牛肉大家分擔背載，吃不完的牛雜、牛雜湯及火堆則維持原樣不必滅跡；其次是盡量快速離開，但要保持能夠相互掩護的距離，布呼克‧瓦歷斯墊後，並一路滴落牛血於其撤離路徑的草地上。

當他們下哈奔溪時，道澤戰士仍尾隨在後，我方選擇溯合望溪的支流土布亞灣溪而上，原來土布亞灣溪中游有處瀑布，布呼克‧瓦歷斯將我方十二位戰士布陣於瀑布上方兩側的山林中，約成「八字型」的陣式，再將我方戰員爬上瀑布頂部必踩越的岩壁所留下的足跡用水沖淨。待道澤戰士追蹤至瀑布下方正研判我方可能的去向時，瀑布上方兩側即槍聲四起，且不間斷地射向下方的道澤戰士，幾乎沒讓道澤戰士有反擊的機會。當道澤的屯巴拉部落頭目鐵木‧瓦力斯被我方擊中時，道澤戰士遂於慌亂之中撤退，鐵木‧瓦力斯是該戰役道澤族人的領導人。《霧社地區相關事件年表》寫道：「一九三○年十一月十日，道澤群總頭目泰目瓦利斯在立鷹牧場附近的哈奔溪谷中伏，被起事之原住民殺死。同時被殺者共十八人，合葬於今平靜部落。」

由於是頭目陣亡，以致造成當時道澤社會極大的議論，但值得關注的是，「土布亞灣溪」之役有表兄弟、有熟識的朋友分別在敵對雙方的陣營中，因此我方應戰的十二位戰士對此役的結果沒有一絲一毫戰勝的喜悅，更有多位戰士於該戰役後即回到自己的耕作地自盡身亡，因為他們無法理解、無法承受抗暴行動何以會演變成「骨肉相殘」的慘劇，眼看家破族亡又驅逐日寇無望，萬念俱灰之下，選擇結束自己的性命以報對戰身亡的親友，這完全是日帝殖民者卑劣、惡毒之伎倆所造成。

在此我們要再次重申，於霧社抗日行動中，我先祖唯一攻擊的對象為當時奴役我們的日本人，並未擴及居住在霧社地區的任何族群，這可由先祖於霧社公學校發難當日僅誤殺兩名漢族朋友為證。發難當時，現場聚集能高郡機關學校人員、各部落族人及其子弟和外來的長官貴賓等，在陷入一片混亂的殺伐行動中，僅誤殺兩名漢人的史實，似可供讀者們來討論。

若以土布亞灣溪之役的結果，來指稱我起義六部落族人「殺害」道澤群屯巴拉部落的頭目鐵木・瓦力斯，我們認為有失公平，且會扭曲歷史的真相。藉鐵木・瓦力斯頭目不幸身捐沙場之名，以此嫁禍於道澤族人襲擊兩處「集中營」的導因，也同樣模糊了殖民統治者對我臺灣原住民族一貫的殘暴行徑。如日治文獻中的「姊妹原事件（一九○三年）」、「太魯閣事件（一九一四年）」、「薩拉茅事件（一九二○年）」、「第二次霧社事件（一九三一年）」等等，試問哪一「事件」不是以「以蕃制蕃」的狠毒手段一再複製？日人每每輕易地從我原住民自相殘殺中獲取統治上的利益，卻讓無辜的原住民同胞賠上無數的寶貴性命，這是值得大家共同來深思的課題，也是必須嚴肅面對的臺灣原住民族之殖民歷史。

以下是參與「土布亞灣溪」之役的德克達亞群族人名單，謹供參考：

荷戈部落：Awi temi（高愛德的叔叔）、Ukan Lubi／Nawi（高良三的父親）、Watan Bsi-yo、Bagah Bbsiyo。

羅多夫社：Puhuk Walis（曾少聰的叔叔）、Pihu Siruk（王清華的祖父）、Awi Tado（曾少聰）、Walis Mahung（徐笑妹的父親）、Utun Sapu（黃流明的祖父）。

波阿崙社：Pihu Periq（高元昌的祖父）、Watan Rabe（波阿崙部落頭目的弟弟）、Tado Walis。

【附錄四】

升起Seediq之火──「馬赫坡岩窟」探勘後感[1]

探勘緣起

馬赫坡岩窟是「霧社事件」末期（一九三〇年十一月中旬後），本族先祖先烈在武器裝備、彈藥、戰糧、兵源後勤等方面與日軍警聯合部隊相差極為懸殊的戰況下，退守馬赫坡溪中游一帶之峽谷中，改以族人擅長的叢林狙擊戰術，繼續奮勇抗暴並堅守最後據點。在本族遺老巴萬・那烏義（Pawan Nawi，蔡茂琳）的引導下，經過三天兩夜的探勘，我們終於又重新站上佑我先祖的馬赫坡岩窟。

六十餘年來，幾乎沒有任何人再度造訪該抗日聖地，究其原因，我們有以下看法：事件倖存的族人迫遷至川中島社（戰後改稱清流部落）前，日方曾在羅多夫部落與荷戈部落設置集中營，美其名為「保護蕃收容所」，事實上是對被其俘虜、誘降及流亡的起義六部落族人嚴加監管之處所。就在集中營的族人被解除武裝且毫無警訊的境況下，日方唆使利誘道澤族人於同一時間兵分兩路夜襲（約凌晨三、四點鐘）兩部落的「保護蕃收容所」。經過日方這次的「保護」行動，起義六部落倖存的族人由五百六十餘人銳減至不足三百人。日治時期類似的

① 本文原發表於臺灣時報副刊《獵人文化》月報第十二期，一九九三年三月二十七日。此處經重新刪節編輯。

借刀殺人毒計屢見不鮮。

集中營的血腥屠殺，猶不能滿足侵略者殲滅起義抗暴族人的野心，當倖存的族人被強制遷入川中島後，日方以慰勞辛勤開發蠻荒的川中島為名，帶領族人公費外出旅遊，實則卻是誘騙族人陷入日方主導的清算圈套，藉由當時在埔里郡役所舉行的「歸順式」，逮捕參與抗暴嫌疑最大者二十餘人處以極刑。原來自族人強制移住川中島，至舉行「歸順式」的五個多月期間，日警不分晝夜地穿梭於族人之中，千方百計設法盜取任何口供，作為「嫌疑最大者」的罪證。

經過上述的報復行動後，本族遺老們儼然將談論「霧社事件」視為本族新的 Gaya（族律）似的：不能說、不可問。故近五十年來，清流部落的族人絕口不談與「霧社事件」相關的情事。在這樣的生長背景下，忝為抗暴族裔的本族中人，我們應屬首批抵達馬赫坡岩窟憑弔的幸運者。

當先祖們退守馬赫坡縱谷溪間採游擊戰術之際，日軍警常陷於只見樹林卻看不見抗暴志士蹤影即身首異地的窘態，對這樣的「戰果」怎不令日軍警氣急敗壞，於是策動「以蕃制蕃」的陰謀奸計，起初唆使本族未參與抗日行動的巴蘭及多岸兩部落的族人，組成所謂的「討伐隊」，專司刺探、襲擊抗日族人，但效果不彰；之後改唆使同為賽德克族的道澤人與托洛庫人，且設下狠毒的「獵首」懸賞辦法，即依出獵者所獵取首級的性別、年齡及社會地位付予不同的懸賞金額，另支付出獵者的日薪及其遇難撫卹金，果然侵略者的毒計在「獵首」懸賞

之下得逞。本群與道澤及托洛庫族人屬同源同宗的族群，自古即通婚往來頻繁，怎奈在侵略者操弄族群的惡毒伎倆中，上演骨肉相殘的活慘劇；因此，事件後道澤及托洛庫族人很忌諱到該岩窟附近狩獵或採集山林資材。

而登山、探幽者即使有幸經過或發現該岩窟，若沒有清流遺老們的指認，也很難將之與相關文獻資料上提到的馬赫坡岩窟聯想在一起，因為這個岩窟並非一般直覺想像是可容納數百人的大岩窟。

有關「霧社事件」的起因與經過，長久以來是眾所矚目的焦點，故不論是學術上的探討研究或傳播媒體方面的報導，一直不曾間斷過。研究及報導者也不畏辛勞長途跋涉，深入霧社山區做田野採訪。站在本族人的立場我們要表示衷心的感激，但若忽略了清流遺老們的口述資料，勢必造成蒐集材料上的一大缺憾。再說，前來採訪者對本族歷史文化的認知差異，以及居中翻譯者的族語、國語或日語的能力與素養，在在都足以影響研究的成果和報導的深度。無怪乎本族遺老每每在耳聞外界誤導、曲解有關「霧社事件」中的人、事、物時，其內心的憤怒與悲痛，我們無法僅以感同身受來一語掠過。例如民國六十一、二年間，曾一度傳出花岡一郎與花岡二郎是親兄弟，且為莫那‧魯道的長子與次子，而馬紅‧莫那是莫那‧魯道的妹妹之說法，消息傳來，清流部落為之譁然。

基於外界多年來對原住民的種種誤解、負面報導多於正面的報導，以及毫無建設性的批評等等，我們深感無奈與無力，這驅使著我們思考是否應回到原點，由自己母文化的領域再度出

發，試着重新探討「霧社事件」帶給我們的啟示與意涵。馬赫坡岩窟的探勘是個起點，希望喚起族人對自己歷史文化的認同與肯定，並為後世子孫重構本族固有的Gaya，即族律、祖訓、社會及道德規範，以慰我先祖先烈在天之靈。

探勘參與者簡介

蔡茂琳：族名為巴萬·那烏義，以下簡稱巴萬耆老；原馬赫坡部落人氏，七十八歲，日名衫本正己。事件爆發時巴萬耆老十五歲，曾隨達多·莫那所率領的抗日志士併肩抗敵，後受命於達多·莫那，專司運補物資的艱險任務，以接濟戰士們和避禍於馬赫坡岩窟的族人。巴萬耆老是目前清流部落少數遺老之一，對事件前後的馬赫坡人事動態知之甚詳，也是我們這次探勘活動的領隊。馬赫坡部落位於廬山溫泉區好望山莊後方的臺地，事件前分上、下兩聚落，臺地段為下部落，上部落則是由臺地延伸出去的緩坡地段，目前已成為事件後後移居該地區者的耕作地，大多種植茶樹。

洪仁德：族名為沙布·畢夫（Sapu Pihu），以下稱呼洪老師；原巴蘭部落人氏，六十四歲，台東師專畢業，是筆者就讀互助國小時的導師，曾當選仁愛鄉第六屆鄉長。洪老師對「霧社事件」及本族的歷史文化素有心得，為此次探勘活動的副領隊。

馬赫坡岩窟探勘者合影，由右至左為洪仁德、蔡茂琳、邱建堂、高明輝。 郭明正／攝

巴萬耆老年近八旬，依然奮力帶領此次探
勘任務，令人感佩。 郭明正／攝

邱建堂：族名為達吉‧瓦歷斯（Takun Walis），四十一歲，臺大經濟系畢業，今年連任仁愛鄉農會總幹事。他的曾祖父巴卡哈‧布果禾為羅多夫部落的頭目，是起義六部落中唯一倖存的頭目。達肯生長在頭目家系，耳濡目染之下對事件始末自有一定的認識。

高明輝：族名為達吉斯‧瓦歷斯（Dakis Walis），以下稱呼其綽號安果（Ang-ko），此為清流族人對他的習稱；，原荷戈部落人氏，三十七歲，仁愛高農畢業後在家務農。安果的父親瓦歷斯‧畢互（Walis Pihu，日名米川，漢名高成佳）於事件發生時年僅十歲，因父親已為聖戰犧牲，乃由其母獨力帶領五名子女，大姊十二歲，一歲的么弟尚在襁褓中，一路艱困地跟隨著族人至馬赫坡岩窟避難，在那裡捱過刻骨銘心的十餘日，對族中烈士們同舟共濟、視死如歸的奮戰決心，至今難以忘懷。

郭明正：筆者原馬赫坡部落人，族名為達吉斯‧巴萬（Dakis Pawan），四十歲，師大工業教育系畢業，現任埔里高工機工科教師。

探勘記略

去年（一九九二年）十二月四日傍晚七時，我們依約齊赴廬山溫泉的清溪別館會合，受到洪

老師與洪立言父子盛情的款待，抗日遺族中有兩家族在盧山溫泉區從事餐旅業，洪立言先生所經營的清溪別館即為其中之一。晚餐後隨即進行探勘前教育，觀賞馬赫坡岩窟探勘紀錄片，該紀錄片是由莫那‧魯道的孫女婿劉忠仁（Pawan Neyung）先生所提供，他們一行七人曾於一九九〇年十一月間登上馬赫坡峽谷，艱辛地攝下這卷彌足珍貴的史料畫面，但後來發現，該紀錄片所拍攝到的岩窟，與這次帶領我們的巴萬耆老所指認的不是同一個岩窟，他們所發現的在上游，巴萬耆老所指認的在下游，兩處岩窟約相距二至三公里。

經達肯與筆者抵達現場後的觀察與推測，認為上游岩窟是烈士們為固守下游岩窟的志士們所設的外圍防線，藉以確保來此避難的老弱婦孺之安全。上游岩窟的洞口尚遺留著用來撐托槍枝的石磊，朝東北向，正是敵方最有可能圍剿的方位。上游沿岸有多處可容納一至三人共同防禦的岩洞。看完影帶後，洪老師再三叮嚀要將裝備一一確認，不得遺漏，當夜即借宿清溪別館。

十二月五日上午七時起程，先以車代步，由清溪別館後山的產業道路向馬赫坡溪中游的方位行駛，約四十分鐘到達該產業道路的終點即開始步行，兩小時後抵達莫那‧魯道生前的耕作地給定山（Qeting），巴萬耆老引領我們找到莫那‧魯道耕地住屋的遺址。巴萬耆老說：

「這耕地住屋遺址為事件中莫那‧魯道家族生離死別之所，當時莫那令其家族約二十人在此自縊身亡，除具戰鬥能力者外，包括其子女、媳婦及孫子女，莫那持槍守在門外，倘有不從則射殺不赦。莫那將住屋及親人遺體燒毀之後，獨自另尋隱密處自盡。莫那的長女馬紅‧莫那因兵荒馬亂與家人走散之故，始能倖免於難，她是莫那家族唯一的生還者。」

「莫那的長子達多‧莫那及次子巴索‧莫那則全力投入抗暴聖戰中。莫那的遺命是『寧為玉碎，不為瓦全』，故巴索‧莫那在布土茲戰役中，當其下顎中彈尚能活動時，他以聖戰為念，即令戰友巴萬‧木橫結束他正待開展的生命，以免影響烈士們的戰鬥力；他當時約二十六歲。達多‧莫那在彈盡援絕之際，任日方百般勸降並提出優渥的條件，仍然志節不移地壯烈成仁，至此才結束約為期五十天的民族尊嚴之戰。」成仁取義實非人人可為，也絕非只是掛在嘴角上的偽飾品啊！

巴萬耆老述說至此已嗚淚難言，四周的空氣也似乎為之凝結，我等四人各自默默地清理著該耕地住屋遺址，筆者的感受誠難以筆墨來形容。洪老師刻石立靈碑，獻上素果，由巴萬耆老主祭，為罹難的莫那家族舉行簡單卻哀傷悲痛的祭典儀式。之前，達肯曾試圖挖掘任何可能的遺物，奈何物換星移六十餘秋，何況當時族人住屋的屋內是由地面向下開挖一點五公尺不等，邱建堂的挖掘行動徒勞無功並不意外。

我們下到給定溪（ruru Qeting）時匆匆以口糧果腹，午後一點踏上布度固蘭山（dgiyaq Ptkuran），幸運的是約一週前已有人先行通過這山徑，我們一路循其標記攀登而上；途中有兩處坍方路段，前者可繞道越過，後者幾乎是由山頂崩塌至溪谷，繞行必費時費力，且可能要多花一天行程，必須橫越崩土而過。越過崩土時，往上看去隨時有滾石落下的疑慮，向下望去卻不見谷底。年近八旬的巴萬耆老險象環生地安全通過時，筆者不禁暗唸祖靈保佑，對他為傳承事件史實所做的努力更加敬佩，但由於危險性高，大家都忘了為他拍下這幅值得誇耀的一幕。翻越這段上坡棧道是異常艱苦的，為了調節體能走走停停，約費三小時才登上稜

線，繼續沿稜線向下行進時，叢林遮日之故已感視線不明，為防任何意外發生，遂結束第一天的探勘行程。

十二月六日上午七點二十分，我們由布度固蘭山稜線直下斯度雷岸（Strengan），劉忠仁先生所提供的紀錄影片中之岩窟即在此處。我們在此勘察並逗留了一個多鐘頭，舉行簡單的祭拜儀式後，渡過馬赫坡溪到對岸，自此已沒有任何通路，我們完全依著巴萬耆老的指示，沿溪岸順水流方向緩慢前進，安果與筆者輪流開路當前導。

約四十分鐘，後進路被瀑布阻絕，在巴萬耆老與洪老師的許可下，我們幾乎是以冒險攀岩垂吊的方式越過該瀑布路段，通過瀑布即開始涉水而行；抵達馬赫坡岩窟前類似的瀑布尚有兩處，幸皆可繞行而過。若按我們原訂的計畫，今天該結束探勘活動返回清溪別館，但用畢午餐已近午後三點，卻依然不見岩窟「倩影」。我們不甘半途而廢，所謂「行百里者半九十」，仍抱著一線希望往下游移動，不到十分鐘水路完全被大瀑布所阻斷，該瀑布與前三者截然不同，高約有六十公尺上下，兩側是斷崖峭壁，筆者的最後一絲希望剎時幻成泡影，一時之間沮喪、絕望充滿心頭。

這時洪老師退回上游一帶再勘查，達肯往左溪岸上方的丘陵地帶探索，巴萬耆老杵立沉思，並查看四周地勢後，也朝達肯所勘查的方向走去。約三點五十分左右，終於聽到巴萬耆老難掩興奮之情的喊叫聲：「O~u，nïi da！哦，就是這裡了！」這是探勘兩天來我們最冀望聽到的一句話。其實過了第一處瀑布後，巴萬耆老就顯露出獵人即將獵得獵物的氣勢，這股氣勢看在狩獵成癡的達肯眼裡，對巴萬耆老就充滿了信心，這次果然被他料中。

由巴萬耆老（右）帶領，終於探得馬赫坡岩窟，
一行人內心都十分激動。　郭明正／攝

由於有馬赫坡「岩窟」這樣的資訊，以及清流遺老都說「有很多人到馬赫坡岩窟避難」（egu riyung seediq mosa mgleung lhengo Mhebu hi）的口述，一直誤導著身為晚輩的我們探勘岩窟的取向，也因此，達肯在巴萬耆老之前雖已先行經過岩窟邊，卻不知這裡就是我先祖先烈們最後固守的據點。

筆者以為稱之為「岩窟」並不很恰當，因它是長約三十公尺、寬六公尺、高八公尺的長方體大岩石，以大約二十五至三十度斜臥於山林中，其長邊順著斜坡，與水流方向幾近成垂直狀，靠溪流端成不規則騎樓型的缺口可避雨，涵蓋範圍約六坪，若以水平距離計則與溪水約

相隔十五公尺，以上數據純屬目測。大岩石中段上方腹內似別有洞天，當達肯爬上去欲一探究竟時，洪老師要他適可而止。其騎樓型缺口的地面上所遺留的灰燼厚有二十公分以上，石壁內外側處處可見逐漸剝落的煙垢，在此我們覺得疑似子彈穿透的石板，經商議後決定攜回該石板及一些灰燼，希望取得清流部落族人的共識後，將之安置於「清流餘生紀念碑」處。

巴萬耆老說：「馬赫坡峽谷經六十餘年的溪水沖蝕，溪床似已下陷一公尺有餘，當年該據點與溪面的落差不大，溪邊沙丘及草地都是避難族人最佳的休憩之所。避難當時到了夜晚，我們才能生火煮食或取暖，以防敵方循炊煙來攻擊我方。起先尚有煮得如水般的小米粥，讓老弱婦孺食用，後來甘藷、芋頭、南瓜、佛手瓜、豆類及野菜成為大家的主食。白日裡也只能壓低嗓音如咬耳朵般交談，或以比手畫腳、眉目示意傳達語意，若非必要盡量不要交談，這也是為防備敵方循聲源來襲擊的措施。也因此確有族人為顧全大局，將哭鬧不止的小孩拋棄處死，大多為不滿三歲的嬰幼兒。嬰孩何辜？人間悲劇莫此為甚。

「岩窟對面山腰唯一的山徑，本族烈士們早已在其上方架木堆石並日夜戍守著，敵方膽敢來犯，將被第一波的落石陣線迎頭痛擊，再與把守據點的勇士前後夾攻決一死戰。那唯一的山徑似因山崩坍塌而不復存在，故近年來有人託我帶路，卻始終無法給他們滿意的結果，今天在祖靈的導引和大家不輕言放棄的信念下，終能得償宿願，真是高興極了，期望本族後裔們能承先啟後，將先祖先烈的精神發揚光大。」

巴萬耆老沉痛、誠摯的話語，句句振動著我們每個人的心。當晚我們就在大岩石騎樓型的缺

口地面上過夜，其間生火取暖，大家圍著火堆而眠，我們再度燃起熄滅了六十多年的「Seed-iq之火」，能與祖靈共宿一晚不是一件容易的事。

後記

探勘活動的進行並不如預期順利，較原訂的計畫多延誤了一天的時間。當我們於十二月七日下午五點十分返抵清溪別館時，達肯的夫人、女兒及洪立言夫婦等人形色色憂懼，緊張地向我們圍過來，立言還不斷以無線電話與搜救人員聯繫，傳回的訊息是他們已趕到布度固蘭山一帶搜尋我們的行蹤。原來立言苦候至十二月七日凌晨一點猶不見我們歸來，徹夜難眠之下認為茲事體大，不可等閒視之，以其處事明快，絕不拖泥帶水的作風，斷然報警求援，因依立言的判斷，我們可能發生了山難或任何其他意外。

不論如何，筆者在此謹向本次探勘人員的家屬們致歉，讓他們無謂地擔心受怕、虛驚一場，尤其更要特別感謝參與搜救的警方人員和熱心人士的鼎力協助。另外，我們決議將攜回的灰燼與留有疑似彈孔的石板交由洪老師暫予保管，待與清流部落族人溝通後再妥善安置，但約三至五天後，達肯接獲洪老師的電話，提到暫時保管的「攜回物寶」常讓他夜裡難以安眠（ini ptaqi keeman），達肯即向部落族老們請示該如何安置「攜回物寶」，幸獲部落族老們的指點與支持，探勘成員在數位族老的帶領之下，經由族老代表肅穆赤誠的祝禱儀式後，將其埋入「清流餘生紀念碑」碑座的前緣地底下。

【附錄五】
教導筆者的清流部落事件遺老

原部落	漢名	族名	生卒年
馬赫坡部落	傅阿有	Tiwas Pawan	民國前3年～86年
馬赫坡部落	蔡茂琳	Pawan Nawi	民國4年～83年
馬赫坡部落	溫克成	Tado Walis	民國前1年～88年
馬赫坡部落	黃阿笑	Lubi Pawan	民國4年～81年
斯庫部落	梁炳南	Awi Nobing	民國3年～82年
馬赫坡部落	邱寶秀	Bakan Walis	民國前3年～82年
馬赫坡部落	溫溪川	Walis Mona	民國4年～85年
馬赫坡部落	陳聰	Padan Made	民國15年～86年
波阿崙部落	高春妹	Sama Watan	民國2年生
荷戈部落	高彩雲（高山初子）	Obing Tado	民國3年～85年
羅多夫部落	楊月嬌	Obing Temu	民國15年～86年
羅多夫部落	高香蘭	Habo Bagah	民國14年生

【附錄六】 人名音譯對照參考表（以《賽德克·巴萊》電影中出現者為主）

人名	電影中音譯	筆者依實際發音音譯
Rudo Luhe	魯道·鹿黑	魯道·鹿黑
Mona Rudo	莫那·魯道	莫那·魯道
Bakan Walis	巴岡·瓦力斯	芭甘·娃莉絲
Ubus	烏布斯	烏布斯
Tado Mona	達多·莫那	達多·莫那
Baso Mona	巴索·莫那	巴索·莫那
Mahung Mona	馬紅·莫那	馬芬·莫那
Sapu Pawan	薩布·巴萬	沙布·巴萬
Pawan Nawi	巴萬·那威	巴萬·那威
Tado Nokan	塔道·諾幹	達多·諾幹
Pihu Sapu	比荷·沙波	畢互·沙布
Pihu Walis	比荷·瓦力斯	畢互·瓦歷斯

Dakis Nobing	達奇斯·諾賓	達吉斯·諾賓
Obing Nawi	歐嬪·那威	歐嬪·那葳
Dakis Nawi	達奇斯·那威	達吉斯·那威
Obing Tado	歐嬪·塔道	歐嬪·妲朵
Awi Rabe	阿威·拉拜	奧羽·拉貝
Bagah Pukuh	巴卡哈·布果禾	巴卡哈·布果禾
Tanah Robe	達那哈·羅拜	達那哈·羅貝
Temu Mona	泰牧·摩那	帖牧·莫那
Ukan Pawan	烏干·巴萬	烏干·巴萬
Walis Buni	瓦力斯·布尼	瓦歷斯·布尼
Teymu Walis	鐵木·瓦力斯	帖牧·瓦歷斯
Teymu Ciray	鐵木·奇萊	帖牧·奇萊
Lubi Pawan	露比	露比·芭婉
Watan Lulu	瓦旦	瓦旦·路魯

地名音譯對照參考表

（以《賽德克・巴萊》電影中出現者為主）

地名	電影中音譯	筆者依實際發音音譯
Gungu	荷戈	固塢
Drodux	羅多夫	嘟囉度呼
Suku	斯庫	斯固
Truwan	吐嚕灣	吐嚕灣
Mehebu	馬赫坡	馬赫坡
Boarung	波阿崙	波阿崙
Paran	巴蘭	巴蘭
Tgdaya	德克達亞	德固達雅
Toda	道澤	都達
Truku	托洛庫	德路固
Tnbarah	屯巴拉	屯巴拉哈
Ruku Daya	路固達雅	路固達亞
Pusu Qhuni	波索康夫尼	布樹固夫尼
Bkasan	布砍散	浦卡汕

【附錄七】
參考文獻

◎ 鄧相揚、黃炫星，《合歡禮讚》，南投縣風景區管理所，仁愛鄉公所，一九九○年。

◎ 鄧相揚，《霧社事件》，臺北，玉山社出版，一九九八年。

◎ 鄧相揚，《霧重雲深》，臺北，玉山社出版，一九九八年。

◎ 鄧相揚，《風中緋櫻》，臺北，玉山社出版，二○○○年。

◎ 周婉窈，〈試論戰後臺灣關於「霧社事件」的詮釋〉，發表於國立臺灣大學歷史學系講論會，二○一○年五月二十日

◎ 邱建堂，《臺灣原住民族にとっての霧社事件／臺灣原住民餘生後裔眼中的霧社事件〉，受邀於「日本臺灣學會」赴日演講稿，二○○九年六月。

◎ 戴國煇編著、魏廷朝譯，《臺灣霧社蜂起事件：研究與調查》，戴國煇文集10與11，台北，遠流出版，二○○二年。

國家圖書館出版品預行編目資料

真相·巴萊:《賽德克·巴萊》的歷史真相與隨拍札記 /
　郭明正作. -- 初版. -- 臺北市 : 遠流, 2011.10
　　面 ; 　公分　　（賽德克巴萊系列5）
ISBN 978-957-32-6865-9(平裝)
1.電影片 2.霧社事件 3.賽德克族
987.83　　　　　　　100018972

真相·巴萊
《賽德克·巴萊》歷史真相與隨拍札記

作者——郭明正
劇照提供——果子電影有限公司
劇照攝影——吳祈緯
圖片提供——鄧相揚、黃一娟、吳怡靜、趙象文、郭明正

主編——王心瑩
副主編——林孜懃
執行編輯——陳懿文
特約編輯——陳彥仲
美術設計——copy
地圖繪製——陳春惠
企劃統籌——金多誠、陳佳美
出版一部總監——王明雪

發行人——王榮文
出版發行——遠流出版事業股份有限公司　臺北市南昌路2段81號6樓
電話：(02) 2392-6899　傳真：(02) 2392-6658　郵撥：0189456-1
著作權顧問——蕭雄淋律師
法律顧問——董安丹律師
2011年10月5日 初版一刷
2011年10月20日 初版三刷

行政院新聞局局版台業字第1295號
定價——新台幣399元(缺頁或破損的書，請寄回更換)
有著作權·侵害必究　Printed in Taiwan
ISBN 978-957-32-6865-9
遠流博識網 http://www.ylib.com　E-mail:ylib@ylib.com

【賽德克·巴萊】系列書籍官網　http://www.ylib.com/hotsale/seediqbale
【賽德克·巴萊】電影官方blog　http://www.wretch.cc/blog/seediql1930
【賽德克·巴萊】電影官方Facebook　http://www.facebook.com/seediqbale.themovie